世界畫家圖典

達文西、塞尚、梵谷、畢卡索、安迪沃荷……，106位改變西洋美術史的巨匠

想看懂藝術
先認識
「畫家」

田邊幹之助 —— 監修　　黃薇嬪 —— 譯

画家事典　西洋絵画編

想看懂藝術，先認識「畫家」

是否經常在「名畫」面前，看不懂美在哪裡？甚至常覺得「這也算藝術」嗎？

一般而言，欣賞名畫有兩種方式：一是純粹欣賞色彩、線條、風格的「形式美」；二是從歷史、社會背景和畫家的角度，欣賞它的「意義美」。

事實上，現今被稱為「名畫」的作品，多半具有相當深遠的意義；若我們能從「意義美」的角度，重新審視名畫，那麼，不論你是已經欣賞過許多名畫的人，或者從未接觸過名畫的人，想必都能在作品中發現更多不一樣的新風景。

然而，想要徹底瞭解畫作的「意義美」，就必須具備名畫的相關知識，例如：畫家的經歷、家庭成員、生長環境與時代背景，以及師承何人、曾受到什麼風格的影響等。因此，只要我們具備美術史的相關經驗，就能讓我們在欣賞名畫時，更能掌握畫作的創作核心與意義。

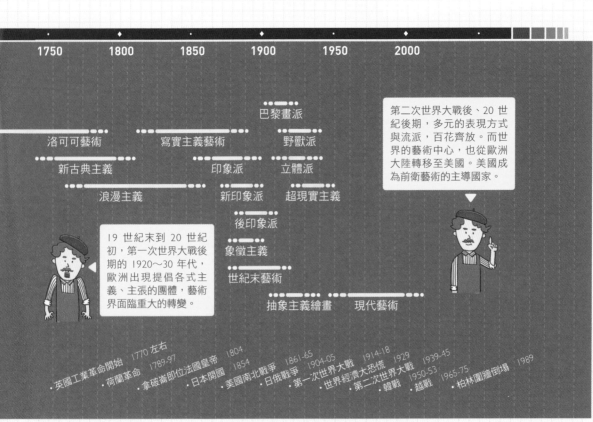

1750　1800　1850　1900　1950　2000

巴黎畫派
洛可可藝術　　寫實主義藝術　　野獸派
新古典主義　　印象派　　立體派
浪漫主義　　新印象派　　超現實主義
後印象派
象徵主義
世紀末藝術
抽象主義繪畫　　現代藝術

第二次世界大戰後、20世紀後期，多元的表現方式與流派，百花齊放。而世界的藝術中心，也從歐洲大陸轉移至美國。美國成為前衛藝術的主導國家。

19世紀末到20世紀初，第一次世界大戰後期的1920〜30年代，歐洲出現提倡各式主義、主張的團體，藝術界面臨重大的轉變。

英國工業革命開始　1770左右
荷蘭革命　1789-97
拿破崙即位法國皇帝　1804
日本開國　1854
美國南北戰爭　1861-65
日俄戰爭　1904-05
第一次世界大戰　1914-18
世界經濟大恐慌　1929
第二次世界大戰　1939-45
韓戰　1950-53
越戰　1965-75
柏林圍牆倒塌　1989

換言之，每件作品背後，都代表一個畫家、一個風格，甚至一個時代的縮影；他們是時代美學風格的詮釋者、社會生活的發聲者、更是撼動藝術發展的領航者。為此，「熟知畫家」是掌握「美術風格演變」脈絡的最佳捷徑之一。

因此，本書介紹西洋美術史上著名的一○六位畫家及其作品，期待本書能夠略盡棉薄之力，提供各位學習欣賞西洋名畫的入口。當然，本書只是進入西洋美術史的開端，若讀者能藉由此書，發現全新的觀點，或從賞析名畫的過程中得到更多的知識與樂趣，如此，將是我莫大的榮幸。

東京藝術大學美術學院教授

田邊幹之助

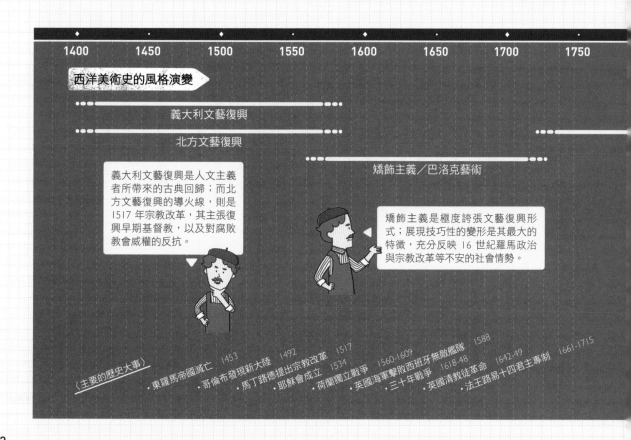

| 1400 | 1450 | 1500 | 1550 | 1600 | 1650 | 1700 | 1750 |

西洋美術史的風格演變

義大利文藝復興

北方文藝復興

矯飾主義／巴洛克藝術

義大利文藝復興是人文主義者所帶來的古典回歸；而北方文藝復興的導火線，則是1517年宗教改革，其主張復興早期基督教，以及對腐敗教會威權的反抗。

矯飾主義是極度誇張文藝復興形式；展現技巧性的變形是其最大的特徵，充分反映16世紀羅馬政治與宗教改革等不安的社會情勢。

〈主要的歷史大事〉
・東羅馬帝國滅亡　1453
・哥倫布發現新大陸　1492
・馬丁路德提出宗教改革　1517
・耶穌會成立　1534
・荷蘭獨立戰爭　1560-1609
・英國海軍擊敗西班牙無敵艦隊　1588
・三十年戰爭　1618-48
・英國清教徒革命　1642-49
・法王路易十四君主專制　1661-1715

CONTENTS

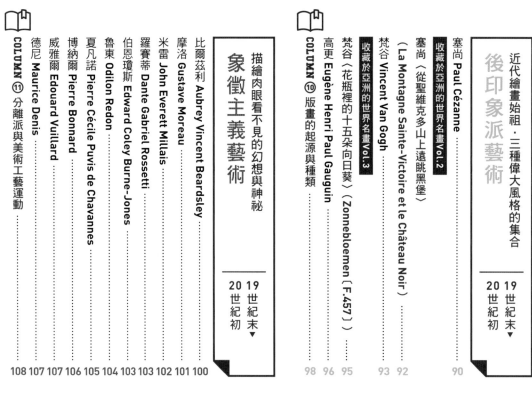

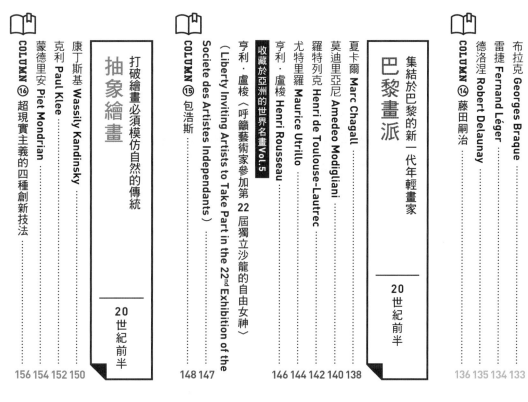
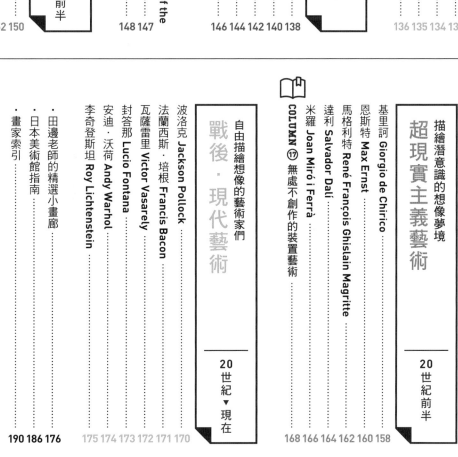

［ 本書使用方法 ］

▶ 本書嚴格挑選西洋美術史中 106 位具有影響力的畫家，並簡單介紹該畫家在美術史上的評價、作風、經歷、作品等。

▶ 本書網羅 14 世紀到 20 世紀的畫家，按照時代、流派分類介紹。

▶ 考量讀者若能實際欣賞書中所刊登的作品，更能加深印象，因此主要挑選亞洲（以日本為主）美術館典藏的作品，而不一定是每位畫家的代表作。另外，書中所刊登的作品亦不見得屬於常設展的陳列品，因此，若欲前往參觀請務必事先向美術館確認。

▶ 作品名稱、製作年度、技巧、尺寸等，原則上是按照收藏者提供的公開資料所刊載。

▶ 作品的題名以〈 〉標示，文學作品、電影作品等名稱以《 》標示，其他的團體名稱、技巧名稱等專有名詞，則以「 」標示。

▶ 全書年號標示皆以西曆為主。

▶ 關於畫家的出生地與國家，均以現有國名介紹，舉例而言：法蘭德斯等現在已經不存在的國家，即標示為該現有地的國名：法國北部或比利時西部。

▶ 本書的 P176-185 為 2014 年展於日本的相關美術展，礙於時間性，因此中文版改成「田邊老師の精選小畫廊」，提供並補充更多元豐富的名畫相關知識。

▶ 本書 P186-189 的日本美術館資訊，為 2014 年 4 月的資料，因此開館時間與票價等可能略有異動，若欲前往參觀，請務必事先向美術館或上網查詢確認。

▶ 文末的畫家姓氏索引，是將畫家的姓氏依照英文 26 字母順序排列，供快速查閱。

復古是創作的唯一主題

義大利文藝復興

14 世紀後半 ▶▶▶ 16 世紀

始於佛羅倫斯，
後拓展至全歐洲

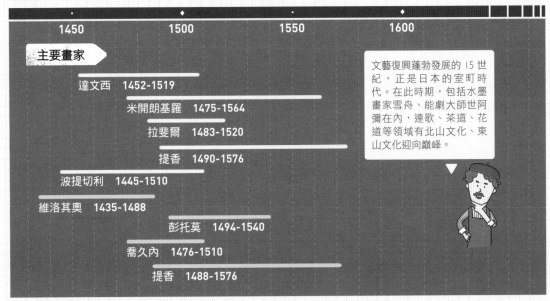

文

藝復興（Renaissance）一字的法文是「重生」之意。顧名思義，文藝復興的目的，是追求藝術上的復興、重新評價古代經典、改革並強調人性。也就是說，文藝復興重新提高了對於「個人」的認同。

因此，使得在此之前的「匿名創作者」開始有了「畫家」、「雕刻家」等稱號，並開始強調作品的原創性。畫家們從自然與古代知識中尋找藝術的再現者或敘述者，轉而被賦予「了解自然」及「連結作品之關鍵」的地位。

「義大利文藝復興」的主要舞台是十五世紀的佛羅倫斯，到了十六世紀初期轉移到羅馬，而至十六世紀中期時，威尼斯則更具影響力；且不同於義大利文藝復興，威尼斯派的畫家們重視以自由筆觸表現華麗色彩，發展出獨特的地方風格。

1450	1500	1550	1600

主要畫家

達文西 1452-1519

米開朗基羅 1475-1564

拉斐爾 1483-1520

提香 1490-1576

波提切利 1445-1510

維洛其奧 1435-1488

彭托莫 1494-1540

喬久內 1476-1510

提香 1488-1576

文藝復興蓬勃發展的 15 世紀，正是日本的室町時代。在此時期，包括水墨畫家雪舟、能劇大師世阿彌在內，連歌、茶道、花道等領域有北山文化、東山文化迎向巔峰。

註：黃條為書中所介紹的畫家，藍條則是書中未介紹的同時代畫家生卒年。（以下各章皆相同）

文藝復興孕育的通才藝術家

達文西

Leonardo da Vinci

〔義大利〕
1452 年～1519 年

所謂的輪廓，
是彼此互相連接物體的起源。

——達文西

才華洋溢的藝術家，後世才逐漸建立名聲

全

世界最知名的畫作〈蒙娜麗莎〉（*La Gioconda*），其創作者達文西，不僅是一位畫家，也是一位傾心投入各種研究的天才發明家。

自少年時期開始，達文西就展現藝術天份，十四歲時進入畫家兼雕刻家維洛其奧（Andrea del Verrocchio）的畫室拜師學藝。二十歲時與老師維洛其奧共同繪製〈基督受洗〉（*The Baptism of Chist*），因為其繪製的天使十分傑出，讓老師維洛其奧深受打擊，認為達文西的才能，已經遠遠超越自己，因而使其自立門戶。

一四八二年，達文西前往米蘭。雖然在此之前，達文西的才能已經受到肯定，不過仍未聲名遠播。事實上，達文西不僅在繪畫方面出色，其餘如設計、解剖學、雕刻等各領域，也有十分出色的表現，是位通才藝術家。而此時期創作的〈最後的晚餐〉（*Il Cenacolo or L'Ultima Cena*）和〈蒙娜麗莎〉，奠定了他在畫壇不朽的地位。

達文西擅長的繪畫技法為「暈塗法」（Sfumato），此方法不描繪輪廓

線，而是以油彩層層堆疊，利用「漸層」和「明暗」表現立體感。

另外，達文西精準的肖像畫，也獲得極高的評價。他認為想要描繪人物，就必須先掌握人體結構，因此熱衷於鑽研解剖學；他一生大約解剖過三十具屍體，在過程中也成為世界第一位發現動脈硬化的人。而以上這些經歷中所取得的知識與經驗，皆充分反映在他的作品中。

ARTIST DATA

簡歷
1452 年	4 月 15 日誕生於義大利芬奇村的安契阿諾農莊。
1466 年	搬到佛羅倫斯，加入維洛西奧的畫室拜師學藝。
1482 年左右	前往米蘭。
1495 年	開始繪製〈最後的晚餐〉；1498 年左右完成。
1519 年	5 月 2 日在法國昂布瓦斯鎮的克洛呂斯城堡逝世，享年 67 歲。

代表作
〈最後的晚餐〉1495-98 左右
〈蒙娜麗莎〉1503-06 左右

蘊含諸多魅力與祕密的不朽名作

這是達文西直到晚年仍不斷修改的最後遺作。而至今〈蒙娜麗莎〉仍不斷吸引群眾目光，其存在許多的原因。其一是作品隱藏的「謎團」。首先，我們不清楚這位模特兒是誰；而根據文藝復興時期的傳記作家瓦薩里（Giorgio Vasari）的說法，這位模特兒是佛羅倫斯名門喬宮多家的夫人麗莎（Lisa Gherardini），但缺乏十足的證據證明這一點。其二則是畫中女性若有似無的微笑，這正是利用完美的「暈塗法」模糊了輪廓，製造錯視，讓表情變得更加神祕，增添作品的詮釋空間。

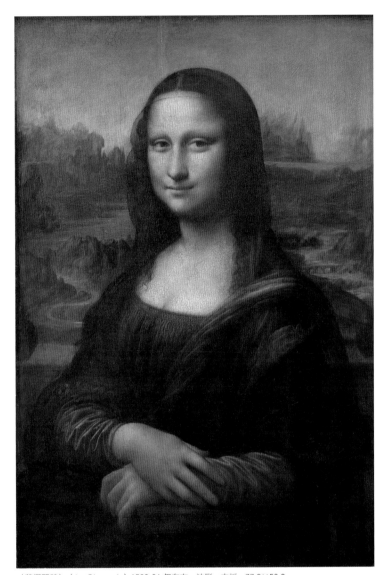

〈蒙娜麗莎〉（La Gioconda）1503-06 年左右，油彩，木板，77.0×53.0cm，藏於巴黎羅浮宮美術館

鑑賞Point

達文西的繪畫特徵是表面塗上一層透明色彩，捨棄輪廓線，利用「暈塗法」表現立體感。此外，利用模糊遠處物品的「遠近法」，讓色彩接近大氣的顏色，創造畫面的空間感。仔細觀察，可在這幅〈蒙娜麗莎〉與〈最後的晚餐〉中，窺見上述表現手法。

畫 家 故 事

〔拉斐爾最敬愛的畫家〕

達文西的「暈塗法」為眾多後世畫家採用，拉斐爾也是其中一人。此外，拉斐爾不僅熱衷於研究達文西的暈塗法，也學習達文西的構圖方式，因此拉斐爾有幾幅作品的構圖與〈蒙娜麗莎〉相同。此外，拉斐爾也曾經將達文西入畫，表達他對達文西的崇高尊敬。

雖以雕刻聞名，仍有傑出的繪畫作品

002

米開朗基羅

Michelangelo Buonarroti

〔義大利〕
1475 年～1564 年

藝術超越作品本身的壽命，
也超越大自然的真理，永恆不朽。
——米開朗基羅

提

打破文藝復興的穩定構圖，
影響後世矯飾主義

到米開朗基羅，多數人首先想到的是雕刻家而非畫家，因為使他一躍成名的作品是他二十五歲時雕刻的〈聖殤〉（Pietà）。的確，米開朗基羅本人也曾說過自己不是畫家。

米開朗基羅出生於佛羅倫斯近郊的卡普雷塞村，他是村長的兒子；一歲時因母親生病孱弱的關係，將他交給佛羅倫斯郊外的石匠家撫養，直到六歲、父親過世前為止。而在石匠生活的日子，他學會雕刻和繪圖的技術，並且積極投入其中，間接影響他踏上藝術家之路。

米開朗基羅十三歲時，成為多明尼哥・基蘭達約（Domenico Ghirlandaio）的學徒，兩年後他完成了雕刻處女作〈階梯上的聖母〉（Madonna della Scala）其高超的技巧令許多人感到讚嘆。

其後，米開朗基羅如願以償成為知名雕刻家；然而，他不僅是一名優秀的雕刻家，其在繪畫的表現，也相當驚人。一五〇八年，他奉當時羅馬教皇儒略二世（Julius II）之命，製作梵蒂岡宗座宮殿內西斯汀禮拜堂（Sacellum Sixtinum）的穹頂畫〈創世紀〉（Genesis），獨自耗時四年時間繪製完成。後來，六十一歲的米開朗基羅，從一五三六年起，再次花費大約五年的時間，獨自完成同一座禮拜堂正面的壁畫〈最後的審判〉（Il Giudizio Universale）。

這幅壁畫中，一共描繪三百九十一人，這些完美的人體具備古代雕刻的健壯與優美，也強烈表現出因憤怒、煩惱等情緒，而大膽扭曲肢體的變形，這些展現亦可窺見米開朗基羅是矯飾主義的先驅。

影響後世的一代藝術巨匠

　　1535 年著手繪製的〈最後的審判〉，是由當時已年過 60 的米開朗基羅，耗時 6 年獨立完成。中央是耶穌基督做出審判的模樣，四周大約有 400 人。右邊是墜入地獄的人，左邊是上天堂的人。原先這幅壁畫裡的人物，大多是裸體，但因被認為過於色情而引起爭議，有些人甚至認為猥褻了神靈。於是，據說在米開朗基羅死後，教皇下令將所有裸體人物畫上腰布或衣飾。不過，到了 1990～1994 年進行修復時，將後來補上腰布的人像（約 16 人），恢復成原作裸體的樣貌。

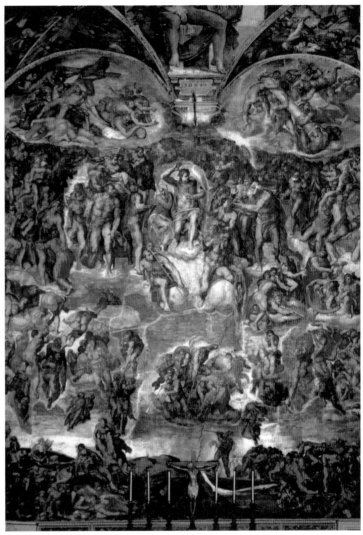

〈最後的審判〉1536-41 年左右，溼壁畫，1440×1330cm，藏於梵蒂岡西斯汀禮拜堂

鑑賞Point

畫中的每個人均擺出大膽、誇張的動作：腰部大幅扭曲、身體捲曲等，而這種表現手法，也成為後來矯飾主義的先驅。此外，畫在基督右下方的聖巴托羅繆（Saint Bartholomew the Apostle），手裡拿著自己的人皮臉，據說正是米開朗基羅的自畫像。

畫家故事

〔瑜亮情節的兩位巨匠〕

　　米開朗基羅不只是雕刻家，在畫家的身分上也有不少出色的表現；而達文西則是萬能的通才，然而這兩個人的關係卻不太好，一碰面就會吵架。只要達文西一說：「別把需要勞動身體的雕刻，與繪畫混為一談。」米開朗基羅就會十分憤怒。曾有人提議關係不睦的兩人比賽，可惜最後未能實現。

影響後世的「西洋繪畫模範生」

003

拉斐爾

Raffaello Sanzio

〔義大利〕
1483 年～1520 年

必須欣賞許多美麗的女性，
才能夠畫出美麗的女性。

——拉斐爾

拉

年紀輕輕即展現才華，
擁有旺盛的企圖心

拉斐爾的父親喬凡尼·聖諦（Giovanni Santi）是一位畫家，一般多認為拉斐爾自小就在父親的畫室中習畫。八歲時母親過世，十一歲時父親過世後，拉斐爾進入佩魯吉諾（Pietro Vannucci）的門下學畫。他在佩魯吉諾身邊，才能有了長足的發展，十七歲時就取得教師資格，開設自己的畫室。

二十一歲時，拉斐爾耳聞活躍於佛羅倫斯的達文西和米開朗基羅的事蹟，因此離開佩魯賈（Perugia），前往佛羅倫斯。

或許也正因如此，我們可以在拉斐爾的許多作品中，看見其向藝術家前輩學習的姿態。例如〈馬達萊娜多尼肖像〉（*Ritratto di Maddalena Doni*）一看其構圖便可知根據〈蒙娜麗莎〉為藍本；而拉斐爾的作品多採用達文西的「暈塗法」，亦可看出他學習達文西技術的痕跡。

一五○八年，二十五歲的拉斐爾移居羅馬，負責製作梵蒂岡宮殿的「簽字廳」（Stanza della Segnatura）壁畫。其中在〈雅典學院〉這幅壁畫中，拉斐爾將所有文藝復興時代中最具代表的畫家，畫進這幅畫中；例如：將柏拉圖畫成達文西，其他還畫上了布拉曼帖（Donato Bramante）和自畫像。這或許是拉斐爾基於好玩，也或許是對於同時代藝術家們所表達尊敬的方式。

> **ARTIST DATA**
>
> **簡歷**
>
> | 1483 年 | 3 月 28 日或 4 月 6 日出生於義大利馬爾凱地區的烏爾比諾。 |
> | 1494 年 | 師事佩魯吉諾，1500 年成為老師。 |
> | 1504 年 | 移居佛羅倫斯。 |
> | 1508 年 | 移居羅馬，1509 年開始製作〈雅典學院〉。 |
> | 1518 年 | 製作最後的遺作〈聖容顯現〉。 |
> | 1520 年 | 4 月 6 日逝世，享年 37 歲。 |
>
> **代表作**
> 〈雅典學院〉1509-1510 年
> 〈椅上聖母子〉1513-1514 年左右

晚年繪製的戲劇性大作

〈聖容顯現〉中，人物的誇張動作、清楚的明暗對比等，被認為是矯飾主義或巴洛克藝術的先驅。作品上半部是改變容貌的耶穌，下半部是門徒們，以及遭惡靈附身的少年。

這幅畫是由法國樞機主教梅迪奇委託，但樞機主教卻同時委託拉斐爾的死對頭——塞巴斯蒂亞諾（Sebastiano del Piombo）繪製〈拉撒路的復活〉（Risurrezione di Lazzaro），亦即必須由這兩幅作品之中二選一，成為當時的話題。而拉斐爾這幅晚年作品，最後由樞機主教贈送給蒙托里奧聖伯多祿堂（San Pietro in Montorio）。

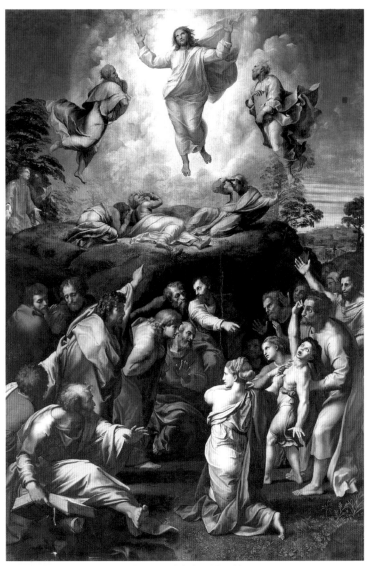

〈聖容顯現〉（La Trasfigurazione）1518-20 年左右，油彩、木板，405.0×278.0mm，藏於梵蒂岡博物館。

鑑賞Point

這幅畫是拉斐爾臨終前的最後一幅遺作。採用早期沿襲下來的沉穩畫風，以二分割的方式構成畫面，分成上、下層二部分，組成天上、人間截然不同的場景；人物扭動的姿態，充滿戲劇性的對比。另外，此幅畫出現許多拉斐爾過去作品中曾出現的人物，因此這幅畫可稱為是集大成之作。

畫 家 故 事

〔英年早逝的天才〕

拉斐爾的女性關係十分複雜，也因此留下許多情婦的肖像畫。據說拉斐爾本人長相端正、有學識涵養高，且運動神經優異，卻年紀輕輕在 37 歲那一年就過世。雖然他的活躍時期短暫，不過卻留下許多影響後世畫家的作品。

ARTIST DATA

簡歷
1490 年左右　出生於義大利的皮耶韋迪卡多雷。
1500 年　　　進入祖卡托的畫室學藝。後來換到貝里尼兄弟的畫室，主要是喬凡尼·貝里尼（Giovanni Bellini）的畫室。
1533 年　　　繪製神聖羅馬帝國皇帝查理五世的肖像畫。
1576 年　　　8 月 27 日，因為鼠疫病逝於威尼斯。

代表作
〈聖母蒙召升天〉1516-18 年
〈自畫像〉1562 年左右
〈聖殤〉1570-1576 年

色彩的鍊金術師

004

提香

Tiziano Vecellio

〔義大利〕
1490 年左右～1576 年

> 提香擁有優異的才能，且外型惹人憐愛又充滿活力。
> ——米開朗基羅

創造威尼斯畫派的璀璨黃金時代

威

尼斯畫派的最大特徵，即是豐富的色彩，這可說是完全受到提香的影響。提香的繪畫多充滿鮮豔的色彩，其色彩更明豔動人，尤其是女性肖像。

提香擁有許多肖像畫，其主要是以肖像畫為主。提香的作品主要是以肖像畫為主。提香的肖像畫總是能把模特兒畫得特別漂亮，以突顯模特兒的社會地位。因此提香的肖像畫獲得許多人的支持。

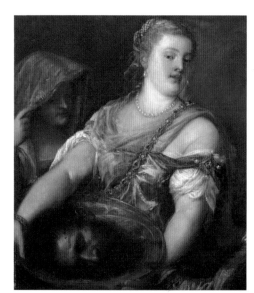

〈莎樂美與施洗約翰的頭顱〉（*Salomè con la testa del Battista*）1560-70 年左右，油彩，90.0×83.3cm，藏於國立西洋美術館

 一個為愛瘋狂的女人

　　曾有許多畫家以「莎樂美拿著施洗約翰頭顱」的詭異畫面為主題，而本書介紹的這幅畫，其色彩和構圖、莎樂美的表情等，均有出色的表現。

鑑賞Point

請仔細觀察，莎樂美遞出施洗約翰頭顱時，那近乎透明的肌膚、服飾、珍珠項鍊與髮飾、掛在身上的寶石與袖子等金屬配件，其美麗的光輝十分出色，這即是提香擅長利用色彩的天份，使角色更加栩栩如生。

擅於在畫中描繪「連續劇」的構圖

波提切利

Sandro Botticelli

〔義大利〕
1445 年左右～1510 年

看呀，這就是我的風景。可以看到許多東西，不是嗎？

—— 波提切利

ARTIST DATA

簡歷

1445 年左右	在義大利佛羅倫斯出生。
1460 年	進入李皮的畫室學藝。
1470 年	成立自己的畫室。
1484-1486 年	製作〈維納斯的誕生〉。
1510 年	5 月 17 日在佛羅倫斯逝世，享年 66 歲。

代表作

〈摩西的考驗〉1481-82 年左右
〈春〉1482 年左右
〈維納斯的誕生〉1483 年
〈神祕的基督降生圖〉1501 年左右

充滿說服力的情感表現，與仔細布局的畫面結構

少時，曾經進入李皮拜師學藝師（Fra Filippo Lippi）的畫室拜師學藝；獨立後，波提切利創作強烈風格的作品，例如：〈剛毅〉（*Fortitude*）中，女性的肉體與表情刻劃，具體表達出「勇氣」、「堅毅」、「無畏」的情感，十分出色。

事實上，波提切利一輩子反覆畫著特定主題。例如：〈三博士來朝〉（*Adorazione dei Magi*），然而每幅同名畫作，都採用不同的構圖，如：集中式構圖、金字塔形構圖、對角線上安排人物等。由此可見，波提切利勇於摸索、追求全新表現方式的態度。

 靜與動的對比

中央是靜靜佇立的維納斯，左邊是西風之神賽普勒斯（Zephyros）與一名女性，右邊則是擺出迎接姿態的女神荷萊（Horae）。

鑑賞Point

〈維納斯的誕生〉強調裝飾性的圖樣與優雅的線條，被評為將「線畫」之美發揮至淋漓盡致的傑作。畫風不同於達文西等人，與同時期的其他畫家作品相比，也是一種樂趣。

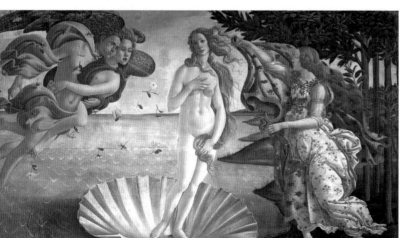

〈維納斯的誕生〉（*Nascita di Venere*）1483 年，蛋彩，油畫布，172.5×278.5cm，藏於佛羅倫斯烏菲茲美術館

西方繪畫的黎明

油畫的誕生

　　油畫是以「乾性油」當作固定顏料的媒介劑（或稱「媒材」，溶解顏料的材料），相較於其他技法，例如：以蛋黃為媒介劑的蛋彩畫，其不論在色調、透明感、材質等效果，都優於傳統蛋彩畫，因此 15 世紀之後，成為西歐繪畫技法的主流。

　　事實上，在文藝復興時期的義大利，民眾已相當喜愛 15 世紀初尼德蘭（The Netherlands，現在的荷蘭、比利時）繪畫的耀眼閃亮色彩與顏料的牢固不易脫色的特性。而根據義大利畫家兼傳記作家瓦薩里寫得《藝苑名人傳》（Le Vite de' più eccellenti architetti, pittori et scultori italiani, da Cimabue insino a' tempi nostri）中提到，尼德蘭繪畫的色彩特性，是由根特（Gent，現在的比利時）畫家楊・凡・艾克（Jan van Eyck）所發明的油畫技法所催生而成。因此，這種說法成了定論，於是很長一段時間，一般都認為發明油畫技法的人就是楊・凡・艾克。

　　但是，類似油畫技法的敘述，早在 11～12 世紀德國泰歐菲魯斯（Theophilus）的《眾藝術提要》（De diversis artibus），以及 14 世紀義大利琴尼尼（Cennino d'Andrea Cennini）撰寫的《繪畫論》（Il Libro dell' Arte）等更早的資料中，就能發現油畫的蹤跡。因此，15 世紀的尼德蘭畫派所使用的油畫技法，與其說是與蛋彩畫截然不同的技巧，不如說是由蛋彩畫衍生改良而出；而與其說凡・艾克兄弟是油畫技法的發明者，不如說是將過去的繪畫技法集大成者，較為妥當。

　　當然，早期尼德蘭畫派對於大自然的描繪之精緻，也與這項新的繪畫技法息息相關。但是，並不是因為發明油畫技法，而催生出如此的繪畫風格。正確的說法，應是為了達到心中的理想畫風，於是改良繪畫技法，因而催生出油畫技法。話雖如此，油畫技法確實是從尼德蘭地區，拓展至歐洲各地，也經由義大利文藝復興的發展與傳遞，進一步加入了新的特性，在往後也不斷反映出各時代與地區的形式及畫家個性，同時成為西歐繪畫技法的主流。為此，凡・艾克兄弟的貢獻，仍是功不可沒。

越過阿爾卑斯山的藝術復興運動

北方文藝復興

15 世紀 ▸▸▸ 16 世紀

結合地方風情與
高度繪畫技巧

北

方文藝復興，是指十五～十六世紀阿爾卑斯山以北地區的藝術。相較於義大利文藝復興，北方文藝復興的發展較慢，雖然都是以「古典藝術」和「復興人文主義」為目標的意識改革，但是兩者風格迥然不同。

北方文藝復興的特色，是在眾多如實描繪大自然的作品中，仍保有濃厚的哥德風格；也就是說，雖然受到人文主義和義大利文藝復興的影響，卻與中世紀的宗教保有更深厚的連結與關係。

從十五世紀末起，出現許多像杜勒一樣，前往義大利學習形式、技法或古代主題的畫家。而也是從這個時候開始，北方的藝術開始漸漸受到義大利文藝復興的影響，不過不同地區，其接納程度也大不相同，因此，北方地區創造出與義大利文藝復興截然不同的風貌，值得我們仔細欣賞。

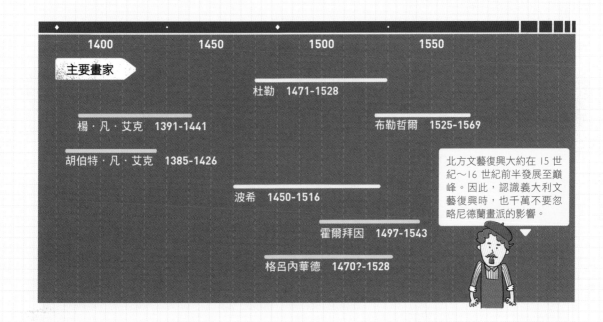

	1400	1450	1500	1550

主要畫家 ▶

杜勒 1471-1528

楊・凡・艾克 1391-1441

布勒哲爾 1525-1569

胡伯特・凡・艾克 1385-1426

波希 1450-1516

霍爾拜因 1497-1543

格呂內華德 1470?-1528

北方文藝復興大約在 15 世紀～16 世紀前半發展至巔峰。因此，認識義大利文藝復興時，也千萬不要忽略尼德蘭畫派的影響。

藝術，潛藏於大自然中；使之引出且致勝的人，就能擁有藝術。

——杜勒

引領德國繪畫進入新時代

杜勒

Albrecht Dürer

〔德國〕
1471-1528 年

吸取文藝復興藝術精華，開創德國新一代的風格

杜

勒二十三歲時，首次前往義大利旅行；因為他認為必須前往當代的藝術中心，才能充分吸取文藝復興的新知識。

回國後，杜勒在紐倫堡開設自己的畫室。在他的作品中，版畫與繪畫佔有相同重要的地位，尤其，他的「精緻版畫」獲得相當高的評價；也因為其精湛的版畫技術，讓他在第二次前往義大利時，深受威尼斯畫家們歡迎。而在拜訪威尼斯的過程中，他畫了〈玫瑰花冠的祭禮〉，其色彩之美，令人驚嘆。

ARTIST DATE

簡歷

1839 年	5 月 21 日在德國紐倫堡出生。
1494 年	前往義大利；1502 年第二次造訪義大利。
1514 年	製作〈憂鬱 I〉。
1528 年	4 月 6 日在德國紐倫堡逝世，享年 56 歲。

代表作

〈自畫像〉1500 年
〈玫瑰花冠的祭禮〉1506 年
〈憂鬱 I〉1514 年

色彩優美的不朽之作

中央是抱著年幼基督的聖母瑪利亞；右邊則是神聖羅馬帝國皇帝馬克西米利安一世，左邊是高階神職人員，他們依序獲頒玫瑰花冠。杜勒也因為這幅畫，開啟他在義大利藝術界的名氣。

鑑賞Point

相較於版畫的高度評價，關於杜勒繪畫用色的評價，往往較低。然而，杜勒在這幅畫中，以「賦彩法」使用諸多威尼斯風格的明亮色彩，讓人留下深刻的印象。

〈玫瑰花冠的祭禮〉（*Ruzencova Slavnost*）1506 年，油彩，木板，162.0×194.5cm，藏於捷克布拉格國立美術館

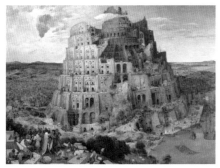

〈興建巴別塔〉（*The Tower of Babel*）1563 年，油彩，木板，114.0×155.0cm，藏於維也納藝術史博物館

布魯格爾家族第一位畫家

布魯格爾

Pieter Bruegel de Oude

〔比利時〕
1525-1569 年

歷經風俗畫洗禮，獨創特有風景畫

尼

德蘭特別流行肖像畫或宗教畫等主題的作品。在這樣的潮流之中，有人開始畫重視風景或風土民情的作品，帶來全新的繪畫主題，是一項創舉，而這人就是布魯格爾。

布魯格爾雖然和波希一樣，畫過許多幻想、奇妙的作品；卻畫了更多配合當時潮流的風景畫，其中，以月曆彩繪風景畫最有名。

> **鑑賞Point**
>
> 這是《創世紀》中提到的巴別塔。這座塔擁有直達雲霄的磅礴高度，布魯格爾描繪細節之精緻，彷彿正從崖上眺望著巴別塔建造的過程。

擅長描繪怪誕詭譎的勸世畫

波希

Hieronymus Bosch

〔荷蘭〕
1450-1516 年

擅長諷刺畫，充滿神祕色彩的畫家

波

希出生於斯海爾托亨博斯（'s-Hertogenbosch），此地自古就是以謝肉節聞名的城鎮；為此，波希也留下以謝肉節為主題的作品。另外，〈七罪宗與四末事〉（*Zeven Hoofdzonden*）這幅畫中，以基督教七原罪為主題，然而畫中犯下驕傲、貪婪、懶惰、忌妒的人，都是擔任法官、修士、貴族等，其用意在於諷刺法律不公正，以及特定身分與階級，表達社會的不公。

〈愚人船〉（*Het narrenschip*）1490-1500 年左右，油彩，木板，57.8×32.5cm，藏於巴黎羅浮宮美術館

> **鑑賞Point**
>
> 船上互吃一塊餅的修女與修士、正在催吐的人、玩樂的人，波希藉由「愚人」諷刺當時教廷荒淫無度和貪婪無饜等行為的批評。

17 世紀海上大發現的成果
荷蘭繪畫黃金年代

　　由哈布斯堡王朝（Habsburg）統領的尼德蘭地區，於 1568 年發生荷蘭獨立戰爭，雖然這場戰爭在 1648 年簽訂威斯特伐利亞和約（Westfälischer Friede）後順利結束，然而這場戰爭導致北尼德蘭（以荷蘭省為中心，因此一般稱為「荷蘭」）與南尼德蘭（大致上認為就是法蘭德斯）分裂。

　　南尼德蘭以舊教為主流，仍在以西班牙為宗主國的哈布斯堡家族統治之下；而北尼德蘭則以喀爾文派的新教佔多數，並且獨立成為尼德蘭聯邦共和國。也正因為南北宗教的分裂，各自發展出獨樹一格的藝術特色。

　　南尼德蘭仍繼續掌握在哈布斯堡家族的管轄範圍，其中原是宮廷畫家的魯本斯（Peter Paul Rubens）等其他畫家，開始為教會製作大規模的祭壇畫和宮廷裝飾繪畫。此外，也流行風景畫、風俗畫、花卉畫等靜物畫。

　　相對於此，北方採行聯邦共和制的荷蘭，其實際握有主導權的是喀爾文派的市民們，因此，商業活動更為頻繁；17 世紀初成立的荷蘭東印度公司，就是在這樣的政經條件下所成立的；而東印度公司的成立，使歐洲人民的活動範圍拓展至遠東地區，開啟大航海時代。

　　在繁榮的荷蘭，市民思想更開放、接納度更高，而配合他們喜好所出現的風格，就是以「寫實」為主調的繪畫。其代表畫家有：擅長肖像畫的林布蘭（Rembrandt van Rijn）和哈爾斯（Frans Hals）、風俗畫家維梅爾、靜物畫家安德瑞・凡・奧思戴（Adriaen van Ostade）等。以上這些畫家，一改過去以古典、宗教、歷史的唯一繪畫主題，將日常尋常事物，納入創作的主題中，使藝術更加雅俗共賞，共同創造荷蘭繪畫的黃金年代。

從「美」的形式到「複雜多樣」的裝飾

矯飾主義／巴洛克藝術

16 世紀 ▸▸▸ 18 世紀前半

始於義大利，
全新的誇張表現手法

到 了十六世紀末，文藝復興發展至極致，因而產生另一波藝術高潮。然而，在巴洛克藝術之前，曾出現一段容易被忽略的藝術風格：矯飾主義。矯飾主義，一反文藝復興繪畫追求古典的平衡工整，而是強調變形、修長、怪誕的表現。例如葛雷柯擅長使用優美且和緩的曲線，營造視覺上的詭譎感。

而緊接在後，則是巴洛克藝術；巴洛克的葡萄牙原文「barroco」的意思，是變形的珍珠。巴洛克藝術將矯飾主義中怪誕的成分降低，其特徵是誇張的動作、著重裝飾用途的細節描繪、強烈光影對比的戲劇張力，強調恢宏氣勢的展現。

到了十七世紀，這股風格從義大利拓展至西班牙、荷蘭、法蘭德斯等歐洲各地，而在各地也分別發展出當地的獨特風格，造就出林布蘭、維梅爾、魯本斯等優秀畫家。

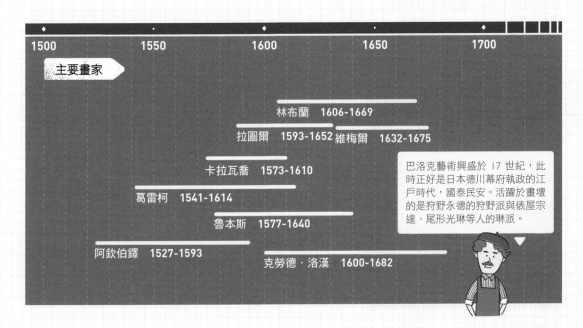

主要畫家

林布蘭　1606-1669

拉圖爾　1593-1652　維梅爾　1632-1675

卡拉瓦喬　1573-1610

葛雷柯　1541-1614

魯本斯　1577-1640

阿欽伯鐸　1527-1593

克勞德·洛漢　1600-1682

1500　1550　1600　1650　1700

巴洛克藝術興盛於 17 世紀，此時正好是日本德川幕府執政的江戶時代，國泰民安。活躍於畫壇的是狩野永德的狩野派與俵屋宗達、尾形光琳等人的琳派。

ARTIST DATA

簡歷

1541 年	出生於當時隸屬義大利威尼斯的克里特島甘地亞。
1567 年左右	前往威尼斯學習威尼斯畫派。
1570 年	寄居在羅馬的法爾內塞宮（Palazzo Farnese）。
1577 年	在菲利普二世統治下的西班牙托雷多，創作許多作品。
1614 年	逝世於托雷多，享年 73 歲。

代表作

〈脫掉基督的外衣〉1579 年
〈奧爾加斯伯爵的葬禮〉1586 年

筆調即興的個性畫家

009

葛雷柯

El Greco

〔希臘〕
1541-1614 年

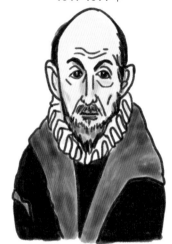

善於以獨特的筆法，
創造神祕光影效果

一五四一年出生於克里特島。本名為多米尼克．提歐托可波洛斯（Doménikos Theotokópoulos）；筆名的「El Greco」是義大利文「希臘人」加上西班牙文的男性冠詞所組成。

二十五歲時前往威尼斯，學習威尼斯畫派的技巧；一五七七年再前往西班牙，而這裡也成為他繪畫高度發展的開始。葛雷柯利用神祕的光影效果打造獨特畫面，以奔放的筆法描繪出拉長的人物，營造怪誕詭譎的氛圍。葛雷柯的繪畫風格，在美術史上找不到第二人，堪稱奇葩。

> 看看我青春時期的人物，你們一定就能明白葛雷柯對我的影響。
> ——畢卡索

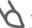 **優雅拉長的倒 S 曲線**

〈十字架上的基督〉是葛雷柯視為人生的中心思想、多次描繪的作品。背景中那座山丘上的修道院，是由菲利普二世所建造，據說葛雷柯因為被疏遠，因此沒能參與該院的裝飾工作。

鑑賞Point

這幅畫以烏雲為背景，描繪遭礫刑的基督；銀白的色調與拉長的人物等，都是葛雷柯繪畫的明顯特徵。基督頭上有希伯來文、希臘文、拉丁文寫的「猶太的王、拿撒勒的基督」銘文。

〈十字架上的基督〉（*Christ on the Cross*）1610-14 年，油彩、油畫布，95.5×61.0cm，藏於東京國立西洋美術館

阿欽伯鐸在我的聖人神殿中，永遠佔有一席之地。

——阿欽伯鐸

矯飾主義的臉譜畫家

010

阿欽伯鐸

Giuseppe Arcimboldo

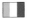

〔義大利〕
1527 年左右-1593 年

創作驚人的複合式肖像畫，深受宮廷喜愛

在米蘭開始繪畫事業的阿欽伯鐸，於一五六二年移居布拉格，成為神聖羅馬帝國皇帝斐迪南一世、馬克西米利安二世、魯道夫二世的宮廷畫師。他結合各式動植物的複合式肖像畫，怪誕詭譎、充滿寓意、具有象徵性，因此深受宮廷喜愛。此外，他也是宮廷採購藝術工藝品的諮詢對象。在他獲得皇帝許可返回米蘭之後仍持續創作，一五九二年獲得貴族封號。一五九三年，阿欽伯鐸在故鄉結束六十六年的人生。

> **ARTIST DATA**
>
> 簡歷
> | 1527 年左右 | 出生於義大利米蘭，為畫家之子。 |
> | 1549 年左右 | 開始繪製彩繪玻璃的草圖。 |
> | 1558 年 | 製作米蘭主教座堂的壁毯草圖。 |
> | 1562 年 | 成為神聖羅馬帝國皇帝斐迪南一世的宮廷畫師，爾後也繼續擔任馬克西米利安二世、魯道夫二世的畫師。 |
> | 1593 年 | 病逝於米蘭，享年約 66 歲。 |
>
> 代表作
> 〈四元素〉系列畫1566 年
> 〈春、夏、秋、冬〉系列畫1573 年

唯一留在日本的肖像畫

〈侍酒師〉是採用「錯視」所繪製的複合式肖像畫，也是後來影響超現實主義派畫家的肖像畫之一。其特殊的手法相當值得細細品味。

> **鑑賞Point**
>
> 阿欽伯鐸結合蔬菜、水果、植物、魚類，以錯視的手法，創作出具有玩味、怪誕的複合式肖像畫。無論是仔細觀察當中每個主題或欣賞整幅作品，都可獲得不同的樂趣。

〈侍酒師〉（ *The Waiter* ）1574 年，油彩、油畫布，88.0×67.0cm，藏於大阪新美術館建設準備室

擅長戲劇性的光影表現

林布蘭

Rembrandt HarMenszoon van Rijn

〔荷蘭〕
1606-1669 年

實踐知識吧！如果沒有實踐
等於不知道、未曾學過。

——林布蘭

繪製許多自畫像的肖像畫大師

十

七世紀的荷蘭市民，為了展現個人的財富與名譽，喜歡訂製自畫像；其中，同業公會的團體肖像畫，更是當代畫家們最大的收入來源。

林布蘭的名作〈夜巡〉（*De Nachtwacht*），由阿姆斯特丹火槍民兵隊委託的作品；這幅作品，與過去強調對稱、平衡，紀念照式的團體肖像畫不同——明暗對比鮮明，武裝市民描繪得充滿戲劇性——因此獲得極高的評價。

林布蘭出生於荷蘭西邊的萊頓，生長在富裕家庭中；於一六二五年左右開始，以作畫維生。這段時期，他以「必須具備傑出臨摹能力，否則難以完整呈現歷史畫」為目標，積極投入於歷史畫的繪製。一六三一年，林布蘭移居阿姆斯特丹，旗下擁有諸多徒弟，也經營自己的畫室，成為一名成功的畫家。

但是，從他完成代表作〈夜巡〉的一六四二年為分水嶺，他絢麗的人生就此走下坡；同年，他的妻子莎斯姬亞（Saskia van Uylenburgh）過世，肖像畫的訂單也大幅銳減；再加上他

生性浪費，晚年背負龐大的債務。儘管他仍持續創作，但直到了一六六九年，他的兒子逝世的隔年，他便在淒倒中結束六十三年的人生。

林布蘭的人生，留下許多自畫像；由此可見，林布蘭一生都在注視著自己，持續描繪自己的內心，或許畫家就是藉由這樣的不斷自我關照，才能創作出如此不同於以往、動人的肖像畫。

ARTIST DATA

簡歷

1606	7 月 15 日在荷蘭萊頓出生。
1624	成為歷史畫家彼得・拉斯特曼的學徒。
1625	開始繪畫生涯。在萊頓與楊・利文斯（Jan Lievens）一起經營畫室。
1642	繪製代表作〈夜巡〉；同年，妻子莎斯姬亞病逝。
1669	10 月 4 日逝世，享年 63 歲。

代表作

〈聖彼得的否認〉1626-28 年
〈尼古拉斯・杜爾博士的解剖學課〉1632 年
〈夜巡〉1642 年

 極致的明暗對比

描繪在薄銅板上的這幅作品，於 1922 年的「泰西名畫展覽會」（由日本的日日新聞社主辦）上公開。畫中描繪眾人聚集在黑暗中聊天的場景。人物的安排彷彿正圍繞著左下角的光源，可推測該處應該有雄雄燃燒的火堆；不僅如此，左後側也有人圍著蠟燭。畫家利用「複數光源」製造光與黑暗的對比，創造出充滿戲劇性的場面。此外，利用厚塗法（Impasto）突顯中央人物身上胄甲的反光，並配合四周的黑暗畫出彩色漸層，精彩表現出金屬的質感。

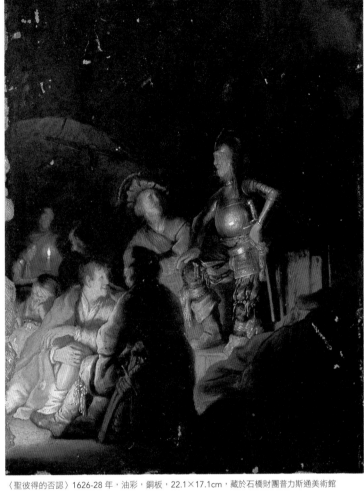

〈聖彼得的否認〉1626-28 年，油彩，銅板，22.1×17.1cm，藏於石橋財團普力通美術館

鑑賞Point

林布蘭的作品多和此幅畫一樣，四周昏暗，光源集中在畫面中央的人物上，而這正是典型的巴洛克技法，稱為「明暗法」（Chiaroscuro），藉以強烈突顯主題，表現戲劇張力。

畫 家 故 事

〔引發爭議的〈夜巡〉真相〕

〈夜巡〉這幅畫模糊委託者，也就是將火槍民兵隊員們的臉上打上陰影，轉而將光線集中在毫不相干的少女身上。一開始隊員們對於這樣的表現方式相當不滿，認為林布蘭的只是為了滿足個人喜好。然而，我們可以發現少女腰際掛的雞「爪」，其發音正好與荷蘭文的「火槍手」相近，也象徵著火槍民兵隊。這是林布蘭的刻意安排，藉此表達畫作意義的重點。

17 世紀的荷蘭繪畫巨匠

012

維梅爾

Johannes Vermeer

〔荷蘭〕
1632-1675 年

> 只要觀察在畫室工作的維梅爾 10 分鐘，就會發現我應該把自己的右手砍掉。
> ——達利

ARTIST DATA

簡歷
1632 年　出生於荷蘭的台夫特。
1653 年　4 月 5 日與卡特琳娜‧博爾內斯結婚。8 個月後加入「聖路加公會」成為獨立畫家與繪畫老師。
1657 年　遇到生涯最大的贊助商，台夫特的釀造商范‧拉文（Pieter van Ruijven）。
1675 年　12 月 15 日於台夫特過世，享年 43 歲。

代表作
〈老鴇〉1656 年
〈倒牛奶的女僕〉1658-60 年左右
〈讀信的藍衣少婦〉1663 年左右
〈戴珍珠耳環的少女〉1665 年左右

兼具寫實與抒情的完美構圖

維

梅爾與林布蘭，並稱十七世紀荷蘭繪畫的巨匠；不過維梅爾的作品和成就，直到十九世紀後半才逐漸受到注目。現存維梅爾的作品只有三十幾件，是作品產量極為稀少的畫家。

維梅爾於一六三二年出生在荷蘭台夫特（Delft）。父親經營旅館兼賣畫，也是絲綢織造商。一六五三年，維梅爾與卡特琳娜‧博爾內斯（Catherina Bolnes）結婚，成為繪畫老師，加入「聖路加公會」（Sint-Lucasgilde），爾後成為獨立畫家。

從繪製說故事畫起步的維梅爾，後來轉為當代接受度較高的風俗畫，因而確立了他獨特的風俗畫風格：出色的構圖、精緻的線條、寧靜的室內光影空間等。

維梅爾的作品中，經常可看見被稱為「維梅爾藍」的美麗藍色。他使用的顏料是「群青」，是以當時與黃金同樣昂貴的青金石為原料所製成。從他能大量使用群青這點看來，維梅爾應是環境優渥的畫家。

此外，維梅爾的風俗畫巧妙運用「透視法」，提高室內畫的真實性。將射入室內的光線描繪得很細緻，其利用白色等明亮色彩的微小畫點，畫出金屬反光，而這個技巧稱為「點畫法」。後來尊敬維梅爾的達利也效法使用。

傳達畫家的藝術理想

　　這幅描作品是維梅爾的代表名作。畫中面對畫架的是畫家的背影，維梅爾利用光影巧妙地表現出一頭亂髮、皺巴巴的衣服、前側門簾的和緩弧度等的質感。而戴著月桂冠的女模特兒，右手拿著小號，左手拿著厚重的書，扮演歷史女神克利俄（Κλειώ），畫家本人也穿著古典風格的服飾。這幅畫希望呈現的，不只是單純的日常風景，而是一如這幅畫的名稱〈繪畫的藝術〉，以寓意畫的形式描繪他自己追求藝術理想、精神意義上的自畫像。

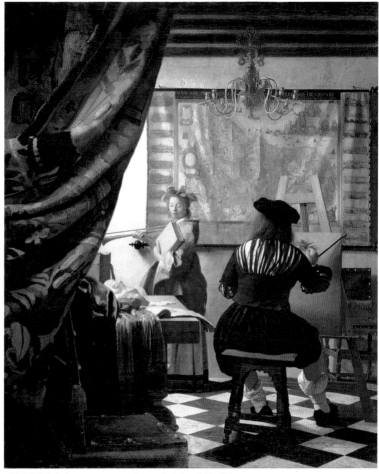

〈繪畫的藝術〉（*De Schilderkunst*）1660 年左右，油彩，畫布，130.0×110.0cm，藏於維也納藝術史博物館

鑑賞Point

不知道各位是否能發現，畫中使用透視圖法，巧妙地表現遠近感。一般認為維梅爾使用攝影器材的「暗箱」，也就是在密閉箱子的一側開個小洞，讓箱外的景象倒映在小洞對側面的手法。希望各位在賞畫的同時，仔細觀察畫家傾盡所有技術、充滿愛的作品，任何細節都別錯過哦！

畫 家 故 事

〔19 世紀意外成為法國藝壇的矚目焦點〕

　　維梅爾曾是成功的經營者與畫家；但是，1672 年荷蘭、法國與英國之間的戰爭，造成荷蘭經濟衰退，使得繪畫不再受到重視，而維梅爾本人因無委託生意，也不再畫畫。他的作品，直到 19 世紀才再次受到重視，特別是法國，其中梵谷和達利對於維梅爾的評價相當的高。

使用光影效果表現崇高精神的宗教畫

013 拉圖爾

Georges de La Tour

〔法國〕
1593-1652 年

〈聖湯瑪斯〉（*St. Thomas*）1615-25 年，油彩，油畫布，64.6×53.9cm，藏於東京國立西洋美術館

充滿謎團的人生與作品

出

生於十六世紀法國洛林地區，南錫近郊小城市塞爾河畔維克（Vic-sur-Seille）。拉圖爾一生都住在當地生活，在世時作品也未受矚目，直到二十世紀才受到重視。

拉圖爾的作品多是燭光照耀下的神祕場景，因此被稱為「夜晚的畫家」，其生涯留下超過四百件畫作，然而包括他當學徒的時期在內，流傳至今日的只剩下約四十件，因此，他人生就如同其作品般，留給後世許多未知的謎團。

巴洛克光線的奠基者

014 卡拉瓦喬

Michelangelo Merisi da Caravaggio

〔義大利〕
1571-1610 年

波瀾壯闊的人生，曾被拍成電影

出

生於米蘭近郊的卡拉瓦喬鎮。曾向米蘭的培德查諾拜師學藝。一五九三年左右前往羅馬，獲得樞機主教的賞識，開始製作風俗畫、靜物畫、宗教畫。然而，他私底下惡名昭彰。一六○六年，因與友人吵架而殺人，此後便在西西里島等地流浪；後來，多虧他的贊助者四處奔走，為他取得了赦免，卻在返回羅馬的途中病逝，享年三十八歲。

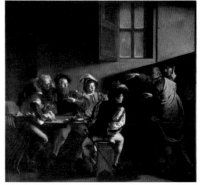

〈聖馬太蒙召喚〉（*Martirio di san Matteo*）1598-1601 年左右，油彩、油畫布，322.0×340.0cm，藏於羅馬法國人聖路易教堂（San Luigi dei Francesi）肯塔瑞里禮拜堂（Contarelli Chapel）

來自法蘭德斯的
巴洛克藝術大師 **015**

魯本斯

Peter Paul Rubens

〔法蘭德斯〕
1577-1640 年

追求多樣性的動態，與光源充足的空間

巴洛克藝術的代表性人物魯本斯，是十七世紀法蘭德斯（現在的荷蘭南部、比利時西部、法國北部）的畫家。一五七七年出生於德國錫根，爾後移居比利時安特衛普學習繪畫。年輕時，就成為義大利曼托瓦公爵貢扎加的御用畫師，後來負責督導大型畫室；魯本斯不僅是一位成功的畫家，也是一名受到重用的外交官。

鑑賞Point

中央的女性象徵「豐饒」，而從腳上掉出來的果實代表大自然的恩惠。至於腳下的錢包，則象徵物質上的富裕。

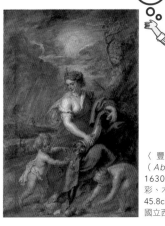

〈豐饒女神〉（*Abundantia*）1630 年左右，油彩、木板，63.7×45.8cm，藏於東京國立西洋美術館

016

利用陽光描繪出精緻風景畫

洛蘭

Claude Lorrain

〔法國〕
1600-1682 年

對於後世英國風景畫，具有深刻的影響

一六〇〇年洛蘭出生於法國洛林地區的香馬涅鎮（Chamagne），幼時父母雙亡。一六一三年左右前往羅馬，成為奧古斯丁·塔西（Agostino Tassi）的學徒，爾後在羅馬當畫家，積極從事藝術活動。

洛蘭擅長捕捉光景與空氣的風景畫風格，不僅影響當代畫家，也深刻影響後世英國風景畫家透納等人。

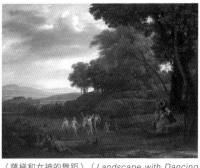

〈薩梯和女神的舞蹈〉（*Landscape with Dancing Satyrs and Nymphs*）1646 年，油彩、油畫布，98.0×125.0cm，藏於東京國立西洋美術館

鑑賞Point

半人半獸的薩梯與女神們，在牧羊神潘及帶著 3 名侍女的女神前跳舞嬉鬧，充滿田園風情。這幅描繪神話世界的作品，可看見洛蘭獨特的光與空氣表現。

主導繪畫風格與內容的關鍵人物
畫家與贊助者

　　廣義而言，贊助者是指「經濟上」的支援者，也就是出資者的概念，其歷史可追溯至古羅馬時代。根據文獻記載，一般認為最早的贊助者，是羅馬帝國的政治家梅塞納斯（Gaius Cilnius Maecenas）；而贊助者的法文「mécénat」就是源自他的名字，意思是「藝術庇護者」。

　　贊助者與畫家之間的關係，在西洋美術史的發展上中極其重要，今日稱為名畫的作品，若少了贊助者，或許就無法誕生了。話雖如此，贊助者與畫家之間的關係，並非始終一致，而是隨著時代逐漸改變。原則上，贊助者的身分，主要可以分為兩大類，一為王公貴族，二為一般市井小民。

　　在 17 世紀之前，裝飾宮殿或教堂等場所的壁畫或祭壇畫，是當時畫家的主要工作。對於王公貴族而言，擁有才華洋溢藝術家們，是一種地位與財富的炫耀，也是一種主從的關係；然而，這樣的關係，在文藝復興時期有了改變，畫家不再是附庸於王公貴族的工匠，而開始有了「個體」的藝術家自覺。

　　文藝復興時期，以佛羅倫斯的梅迪奇家族與羅馬教皇，為最大的贊助者，其藉由藝術的力量，強調自身權威與美德形象，同時也提升了這些接受君主委託的畫家與雕刻家們的社會地位。例如：為神聖羅馬帝國皇帝馬克西米利安一世留下諸多作品的杜勒；神聖羅馬帝國皇帝查理五世的御用肖像畫畫家提香等。而到了巴洛克時代，還出現畫家擔任朝廷大臣、扮演外交官角色的案例，如：魯本斯、維拉斯奎茲等。

　　而到了 17 世紀後，因為商業興盛、貿易發達、中產階級崛起等經濟繁榮為後盾，一般富裕的市民，也開始有錢有閒享受藝術品等藝文活動，其中以荷蘭地區最為興盛，甚至有官方或公會組織，以各種形式贊助畫家。

　　總的來說，畫家因為有贊助者的支持，才能在經濟無虞的狀況下，繼續以作畫維生。然而，這樣的關係，也間接影響畫家的繪畫風格與主題，可說是利弊參半。

運用大量曲線的典雅裝飾形式

洛可可藝術

18 世紀

使西方藝術中心，
由義大利轉移至法國

從 文藝復興時期到巴洛克時期，歐洲的藝術中心，是以義大利、法蘭德斯、荷蘭為主。然而，到了十七世紀末，雖然義大利藝術仍持續發展中，但流行指標與潮流，已漸漸轉往法國。

法國是當時歐洲強權，而由法國王權喜好下所建立的藝術品味──洛可可藝術，自然成為歐洲諸國爭相仿效的對象，因而造成西歐藝術中心轉移的現象。

洛可可原文「Rococo」一詞，來自於以貝殼與植物為主題的「Rocaille coquilles」（貝殼工藝），其特色是色彩輕盈明亮、避免對稱，強調弧度和緩的曲線等。洛可可藝術，在法王路易十五時，發展至巔峰，各式爭奇鬥艷的裝飾性藝術，百花齊放。

主要畫家

布雪　1703-1770

華鐸　1684-1721　　福拉哥納爾　1732-1806

夏丹　1699-1779

韋爾內　1714-1789

朗克雷　1690-1743　　哥雅　1746-1828

雷諾茲　1723-1792

根茲巴羅　1727-1788

卡那雷托　1697-1768

霍加斯　1697-1764

提也波洛　1696-1770

1650　　1700　　1750　　1800　　1850

洛可可藝術在路易十五以君主專制強化法國國力後，進入全盛期；華麗的美學與氛圍直到1789年法國大革命，宮廷失去實權，才被迫消失。

擅長優雅甜美的風俗畫與神話畫

布雪

François Boucher

〔法國〕
1703-1770 年

想認真學習米開朗基羅
或拉斐爾，只會迷路。
——布雪

以「雅緻的神話畫」著稱，深受法國王室喜愛

主 導洛可可藝術的關鍵角色，出生於一七〇〇年初，亦被稱為「一七〇〇年代畫家」中，最具代表性的畫家。

身為法國皇家繪畫與雕刻學院的院長，其特色是能將嚴肅且抽象的神話，例如：描繪得甜美雅緻，將神話人物描繪成年輕貌美裸婦。

布雪所留下的作品，大多從田園詩得到靈感，描繪純樸抒情風景或市民優渥生活的風俗畫。另外，也有許多擔任國立哥布蘭工廠（Manufacture Royale des Gobelins）藝術總監期間，所繪製的壁毯草圖。

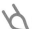 布雪特有的田園風景描繪

女子一手拿著情書微笑；男子食指抵著嘴唇，若有所思地凝望著女子。在悠閒的田園風景中，飄盪著一絲「偷窺」的罪惡感。

鑑賞Point

這幅畫是由法王路易十五寵愛的情婦所訂製，裝飾於其住所貝爾維爾宮（Bellevue）中。畫面中，微帶粉紅色的水面和天空略顯陰沉憂鬱，形成強烈的對比。左下角樹叢中的紅花點點，增添視覺上的繽紛感。

〈情書〉（*The Love Letter*）1745 年，油彩、油畫布，116.9×148.5cm，藏於山崎 MAZAK 美術館

〈夏日林蔭〉（*The Pleasures of Summer*）1715 年左右，油彩、油畫布，238×336cm，藏於山崎 MAZAK 美術館

確立「雅宴畫」的法國繪畫之父

華鐸

Jean-Antoine Watteau

〔法國〕
1684-1721 年

才高薄命畫家的優雅華麗世界

有「法國繪畫之父」之稱的華鐸，一六八四年出生於法國北部的瓦倫西恩村。一七○二年前往巴黎，學習舞台裝飾與服飾等。一七一七年以作品〈發舟西苔島〉（*The Pilgrimage to Cythera*），獲准進入法國皇家繪畫與雕刻學院。這幅畫以細緻的色調與筆觸，充分表現上流社會男女之間談情說愛、姿態優雅的浪漫情調；而這樣的畫風，也被認定為「雅宴畫」的創始。

> **鑑賞Point**
>
> 畫面中間是兩對躲在樹蔭下談情說愛的年輕男女，其裝扮皆是當時流行的劇場舞台服飾，或許與華鐸曾在劇場習畫有關。

極盡描繪感官愉悅的畫家

福拉哥納爾

Jean-Honoré Fragonard

〔法國〕
1732-1806 年

〈牧羊人與羊群〉（*Landscape with Shepherds and Flock of Sheep*）1763-65 年左右，油彩、油畫布，52×73cm，藏於東京國立西洋美術館

布雪最疼愛的徒弟，體現洛可可的畫家

福拉哥納爾出生於法國南部的格拉斯，曾前往巴黎向布雪習畫，也曾前往羅馬，向提也波洛等義大利畫家拜師學藝。回國後，他於一七六五年向法國皇家繪畫與雕刻學院提出〈克雷修斯與卡麗蘿耶〉這幅作品，而成為候補會員。

其後，布雪繼續前往荷蘭和義大利磨練畫技，為此，不同於同時期的其他畫家，充滿個人鮮明特色。

> **鑑賞Point**
>
> 以甜美風俗畫聞名的福拉哥納爾，也有許多以「大自然觀察」為基礎的優秀風景畫。這幅畫是他在義大利習畫期間所繪製，可清楚感受其受到荷蘭風景畫派的影響。

我縱情揮灑色彩。
——夏丹

擅長描繪生活中的簡單尋常

020

夏丹

Jean-Baptiste-Siméon Chardin

〔法國〕
1699-1779 年

ARTIST DATA

簡歷
年份	事蹟
1699 年	11 月 2 日在法國巴黎出生。
1728 年	在青年藝術家展覽上展出靜物畫〈魟魚〉。同年成為法國皇家繪畫與雕刻學院的正式會員。
1730-40 年左右	開始描繪風俗畫，捕捉寧靜沉穩的日常景象。
1750 年代	畫風再度轉向靜物畫。晚年也開始使用粉彩作畫。
1779 年	12 月 6 日逝世於巴黎羅浮宮，享年 80 歲。

代表作
〈魟魚〉1726-27 年
〈餐前禱〉1740 年

描繪十八世紀市民生活的日常生活瑣事

夏丹擅長以簡單構圖，描繪日常生活中的尋常景物，與同時代的洛可可藝術風格，相差甚遠。一七二八年在青年藝術家展覽中，展出的靜物畫〈魟魚〉後，獲得法國皇家繪畫與雕刻學院認可，因此成為學院的正式會員。其後，他開始繪製以小孩為主題的作品與日常生活中的人物，晚年再度轉向靜物畫，留下〈蛋糕〉（La Brioche）等構圖穩定、筆觸精緻的傑作。

夏丹最擅長的靜物畫主題

畫面中，是擺在廚房一角的獵物野兔、獵物袋及獵槍火藥。夏丹經常繪製以廚房用具等日常物品為主的作品。此外，他也充分利用「厚塗顏料」的方式，為靜物畫開拓全新領域。

〔鑑賞Point〕

野兔是夏丹最喜愛描繪的題材。夏丹以擅長的厚塗油彩方式，巧妙呈現出兔子柔軟胸毛，與厚實硬毛的質感差異；舊獵物袋的皮質光澤，以及光線的明暗對比，立體感十足。

〈野兔、獵物袋與獵槍火藥〉（Wild Rabbit with Game Bag and Powder Flask）1736 年，油彩、油畫布，34.2×60.4cm，藏於山崎 MAZAK 美術館

〈夏天的晚上，義大利景觀〉（*Summer Evening, Landscape in Italy*）1773 年，油彩、油畫布，89×133cm，藏於東京國立西洋美術館

鑑賞Point

這是韋爾內的晚年畫作。遵循一般畫家喜歡的形式，將同一地點一天當中不同的時段變化，分別繪製而成。這種對於大自然入微的觀察手法，也成為法國風景畫的傳統。

18 世紀最具代表性的法國風景畫家

韋爾內

Claude Joseph Vernet

〔法國〕
1714-89 年

法國風景畫的先驅

風

景畫成為法國的主流畫風，要到了十九世紀巴比松派才逐漸興起，不過在此之前，十八世紀的法國畫家韋爾內，就已經開始描繪寫實風景畫，可說是法國風景畫的先驅。

韋爾內的風景畫，多半是描繪日出與日落、暴風雨與遇難船隻的海景畫，其中，他特別喜歡描繪驚濤駭浪的海洋，而如此戲劇性的風景畫表現，也預告其後浪漫主義藝術的登場。

深受華鐸影響的雅宴畫家

朗克雷

Nicolas Lancret

〔法國〕
1690-1743 年

〈熟睡的牧羊女〉（*Sleeping Shepherdess*）1730 年，油彩、油畫布，71.0×84.5cm，藏於東京國立西洋美術館

洛可可藝術孕育出的優雅風格畫家

與

前面幾位畫家的歷練相似，朗克雷同樣在法國皇家繪畫與雕刻學院習畫，並順利成為該學院的會員，其承襲由華鐸確立的「雅宴畫」，並使其加以發揚光大。然而，相較於華鐸的夢幻般情詩的風格，雖甜美卻也易退流行；朗克雷的畫作活靈活現，充滿開朗的現實色彩，更顯雋永。

鑑賞Point

這幅畫是裝飾於法王路易十五麾下，財務部長強・布隆紐的沙龍中。畫面以田園風光為背景，前景是一對色彩鮮明、正在調情的年輕男女，是典型的「雅宴畫」主題。

ARTIST DATA

簡歷
1723 年　　出生於英國東南邊德文郡的普林普頓。
1740 年　　在倫敦的知名肖像畫家托馬斯·哈德遜
　　　　　　（Thomas Hudson）的畫室中學畫。
1755 年　　於這一年，收到超過 100 件肖像畫的委託
　　　　　　訂單。
1768 年　　擔任皇家藝術學院第一任院長。
1792 年　　逝世於倫敦，享年 68 歲。

代表作
〈愛德華·霍爾登的孩子們〉1759-62 年
〈莎拉·班伯利夫人為優美三女神獻祭品〉1765 年

英國畫壇的中心人物，
以肖像畫著稱

023

雷諾茲

Sir Joshua Reynolds

🇬🇧

〔英國〕
1723-92 年

> 若你擁有偉大的才能，就要勤於
> 磨練之；若只擁有平庸的才能，
> 就要勤於補不足。
>
> ——雷諾茲

提倡「莊嚴風格」的
英國繪畫之父

諾茲鼓吹義大利藝術「莊嚴風格」（Grand Manner）的重要性，可説是功不可沒。

一七六八年在皇家藝術學院草創初期，他擔任第一任院長，期望提高畫家的社會地位。一七四九年左右起的三年期間，他前往義大利，學習文藝復興巨匠的藝術畫風，確立了莊嚴與誠懇兼具的古典主義風格。

畫家生涯的巔峰之作

製作於 1755 年，畫中的人物羅伯特·達西是外交官，曾擔任各國大使，甚至成為政府高官。據傳，他喜歡雷諾茲為朋友繪製的肖像畫，因此委託他也為自己訂製這幅肖像畫。

鑑賞Point

這幅畫是雷諾茲中期的作品。乍看是樸素的肖像畫，

不過卻運用許多光影的表現技巧，因而創造出鮮明的

人物表情與個性，也成為 18 世紀英國肖像畫的典範。

〈第四任霍爾德內斯伯爵羅伯特·達西肖像〉（*Robert Darcy, 4th Earl of Holderness*）1775 年，油彩、油畫布，76.2×63.5cm，藏於東京國立西洋美術館

充分描繪裝飾、布料、頭髮等細緻的質感，可看出他身為肖像畫家的實力。栩栩如生的人物表情與服飾衣著，是其肖像畫深受王公貴族愛戴的原因之一。

以風景畫般的纖細筆觸，繪製別樹一格的肖像畫

根茲巴羅

Thomas Gainsborough

〔英國〕
1727-88 年

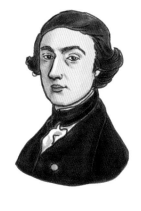

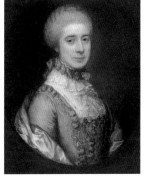

〈歐斯夫人肖像〉
（*Portrait of Mrs Awse*）1767 年油彩、油畫布76.8×64.2cm，藏於日本郡山市立美術館

肖像畫與風景畫兼擅長的畫家

根茲巴羅於一七二七年出生在薩福克郡的鄉下城市薩德伯里。故鄉薩福克郡的大自然風景，或許可說是他著手創作風景畫的起點。

雖然他一輩子熱衷於創作風景畫，但其在肖像畫的成績，也深受肯定。當時許多紳士淑女向他的畫室訂製肖像畫。而一七七〇年左右繪製的〈收割的馬車〉（*The Harvest Wagon*）則是他的風景畫佳作。

多描繪針砭時事的諷刺畫家

霍加斯

William Hogarth

〔英國〕
1697-1764 年

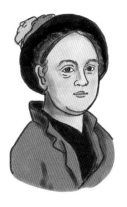

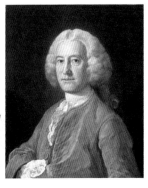

〈山繆・馬丁肖像〉
（*Portrait of Samuel Martin*）1758-60 年左右，油彩、油畫布，63.0×52.7cm，藏於日本郡山市立美術館

藉由繪畫，傳遞對社會的關懷

霍加斯出生於倫敦的史密斯菲爾德（Smithfield）。年輕時曾學習銀飾金工、版畫，並成為英國畫壇中重量級畫家詹姆斯・桑希爾（Sir James Thornhill）的首席學徒，小有名氣。

霍加斯多為上流階級繪製小型肖像畫或「全家福」（家族團體畫）。另一方面，他也留心觀察一般市民的愚蠢和悲哀等世俗生活，經常帶著幽默與諧仿，繪製充滿寓意的世俗諷刺畫。

畫中人物山繆・馬丁是霍加斯的知己。緊抿的嘴唇、堅定遙望前方的神情，這幅肖像畫精彩地呈現出畫中人物踏實的個性與端正的姿態。

〈可看見主教墓碑的城市〉（*View of a City with the Tomb of a Bishop*）1758-60 年左右，蝕刻，30x30.2cm，藏於東京國立西洋美術館

都市景觀畫大師 026

卡那雷托

Antonio Canaletto

〔義大利〕
1697-1768 年

鑑賞Point

纖細色彩與明暗對比，充分展現卡那雷托的風格，從畫中可感覺到光線，從黑白的線條中顯露。蝕刻的線條明暗交錯，引領著觀者的目光導向畫中的街景，強化景深的表現。

卡 | 那雷托一生都在威尼斯度過，並持續地描繪威尼斯的景物，表現都市的熱鬧、氣氛、光與空氣。他旅居於威尼斯時，由英國銀行家兼畫商，也是當時重要贊助者的約瑟夫·史密斯（Joseph Smith）的金援下，製作許多作品。爾後，他前往英國並久居十年，亦描繪許多倫敦的景物與鄉下風光。

終其一生，描繪威尼斯城市風光

威尼斯畫派的最後一位畫家 027

提也波洛

Giovanni Battista Tiepolo

〔義大利〕
1696-1770 年

鑑賞Point

這幅是為了威尼斯貴族匹薩尼家的天花板畫裝飾，所繪製的油畫草圖。清澄的天空、雲朵的金黃、上下顛倒的效果等，從畫中可窺見畫家獨有的天花板裝飾技巧。

提 | 也波洛繼承威尼斯畫派的傳統，並同時吸收新時代的潮流，留下為數眾多的溼壁畫和油畫作品。另外，他也接受寺院、宮殿室內裝飾的委託，在歐洲各地留下許多偉大的足跡。一七六二年，他接受西班牙國王卡洛斯三世的邀請，負責王宮等室內空間的裝飾。

足跡踏遍歐洲各地，留下許多鮮艷裝飾畫

〈維納斯領著偉特·匹薩尼提督上天堂〉（*The Apotheosis of Admiral Vettor Pisani*）1743 年左右，油彩、油畫布，41×72cm，藏於東京國立西洋美術館

ARTIST DATA

簡歷
1746 年　出生於西班牙東北部阿拉貢自治區的豐德托多斯。在薩拉戈薩學習繪畫基礎，之後進入同鄉弗朗西斯哥·巴耶烏（Francisco Bayeu）的畫室當學徒。
1770 年　在義大利學習壁畫技法。
1773 年　與巴耶烏的妹妹荷西法（Josefa Bayeu）結婚。
1789 年　被任命為宮廷畫師。
1792 年　因病失去聽力。
1819 年　在馬德里的別墅製作 14 幅〈黑色繪畫〉系列畫。
1828 年　逝世於波爾多，享年 82 歲。

代表作
〈著衣的瑪哈〉1805 年
〈農神吞噬其子〉1820-24 年

近代繪畫的鼻祖·
西班牙繪畫的巨人

028

哥雅

Francisco José de Goya y Lucientes

〔西班牙〕
1746-1828 年

西班牙繪畫史上的巨人

哥 雅的早期風格受到法國洛可可藝術的影響，而移居至西班牙馬德里後的十六年期間，製作了六十三幅壁毯的原圖。爾後，他成為皇家藝術學院的會員，並被任命為宮廷畫師，卻因為疾病的關係，完全喪失聽力。但也因此改變了哥雅的繪畫風格與一生。

我們可以從他晚年在馬德里郊外的別墅繪製的〈黑色繪畫〉（Pinturas negras）系列畫中發現端倪；畫面中詭異的戲劇性表現也成為二十世紀表現主義與超現實主義的先驅，獲得極高的評價。

繪畫就是犧牲與抉擇。
——哥雅

✍ 擔任宮廷畫師時，所描繪的肖像畫

畫中的亞伯特·佛拉斯特是握有宮中大權的戈德伊將軍（Manuel de Godoy y Álvarez de Faria）的下屬之一。這幅畫，可能是他向時任宮廷畫師的哥雅，訂製裝飾自宅用的寓意畫，因此有了這幅肖像畫。

鑑賞Point

這幅肖像畫乍看之下中規中矩，但哥雅卻藉由透徹的識人能力，看穿模特兒內心想要取得權力的野心與虛榮心。

〈亞伯特·佛拉斯特的肖像〉（Brigadier Alberto Foraster）1804 年左右，油彩、油畫布，45.9×37.5cm，藏於日本三重縣立美術館

繪畫的科學
透視法的發明

　　所謂透視法，是指在平面的繪畫或建築模擬圖上，呈現出遠近感的表現方法。一般而言，透視法可分為「單點透視」、「兩點透視」和「三點透視」等，此一方法，不僅能運用在藝術方面，也廣泛應用在建築、動畫、電腦程式等各領域。

　　第一位將透視法科學化、建立數學理論的人，就是文藝復興早期的人文主義者兼建築師──阿爾伯提（Leon Battista Alberti），他也是達文西口中所尊稱的「萬能天才」。因為在此之前，畫家們只能夠根據「經驗」呈現繪畫的立體感，而阿爾伯提卻利用普遍的科學道理，確立了這項技術。

　　阿爾伯提原本是在佛羅倫斯經營銀行的富裕貴族，後因為政爭失敗，1387年被流放國外。阿爾伯提在流亡途中於熱那亞出生，畢業於帕多瓦大學與波隆那大學後，在羅馬教廷擔任書記官。

　　他精通數學、物理、天文、哲學、文學、音樂、繪畫、雕刻、建築等領域，甚至在運動方面也是全能，因此被稱為通才。而他在西洋繪畫史上留下的最大功績，就是在 1435 年出版的《繪畫論》中，以數學理論分析透視法，確立此項繪畫的科學技法，後來許多畫家能夠跨越時代與國界學習繪畫理論，都要歸功於他所寫的這本書。不僅如此，他在建築領域上的貢獻，也功不可沒，《建築論》可說是他人生的另一部代表作。直到過世之前，他仍持續增加、改寫，有此可見，這部著作對他而言十分重要。

　　現存阿爾伯提的作品很少，其中之一是他負責設計的佛羅倫斯新聖母大殿（Basilica di Santa Maria Novella）正面，其左右完美對稱的建築物正面，充分展現了文藝復興建築的理想，達成了幾何學上的協調樣貌。

回歸古典的知性嚴謹

新古典主義藝術

18 世紀後半 ▸▸▸ 19 世紀前半

十

效法古典時代，追求造型的一致性

八世紀中期，宮廷式、貴族式的洛可可藝術發展達至極致；此時，與之風格迥異的「新古典主義」也在此時萌芽。

新古典主義，是奠基於對希臘羅馬時代古典主義規範的探究，以及合理主義的美學，利用嚴謹的型態及構圖，追求統一的理想造型。

新古典主義的誕生，除了可視為對洛可可藝術的反叛外，也與當時的社會氛圍有關。十八世紀後，挖掘到許多包括龐貝城在內的古代遺跡，以及前往中東、近東地區進行調查等活動，日漸興盛，提高了民眾對於古代時代的興趣。

此外，因法國大革命後，拿破崙稱帝的崛起，進而出現雅克路易·大衛的《拿破崙的加冕圖》等這類藉由古代風格，歌詠現代帝王的名作。新古典主義可說是在藝術、考古、政治三者的社會氛圍下，所催生而出的風格。

1700	1750	1800	1850	1900

主要畫家

安格爾　1780-1867

雅克路易·大衛　1748-1825

普魯東　1758-1823

弗塞利　1741-1825

布雷克　1757-1827

格羅　1771-1835

雖然新古典主義的出現，與批判享樂主義的洛可可藝術有關，因而重新評價古代藝術。然而，與此同時，也出現反對新古典主義過於恪守形式、追求自由情感表現的浪漫主義。

029

以推廣新古典主義為己任，追求理想

安格爾

Jean-Auguste-Dominique Ingres

〔法國〕
1780-1867 年

藝術源自高深的思想與高貴的熱情，用精力與熱情擁抱藝術吧！

——安格爾

ARTIST DATA

簡歷
1780 年　8 月 29 日出生於法國蒙托邦。
1797 年　進入雅克路易・大衛的畫室。
1825 年　受封法國榮譽軍團五等勳章。
1867 年　1 月 14 日，因肺炎惡化於巴黎逝世，享年 86 歲。

代表作
〈大宮女〉1814 年
〈路易十三世的宣誓〉1824 年
〈泉〉1856 年
〈土耳其浴女〉1863 年

利用古典追求創新，
實現自我理想之美

安

格爾對於理想美的追求，有一套獨特見解。在〈大宮女〉（*The Grand Odalisque*）這幅畫中，儘管巧妙呈現女性的美麗曲線，卻也因過於強調身體，而被批評畫作人物的脊髓骨頭多了三塊，不符自然。由此可見，安格爾雖承襲古典主義，但對於理想之美的追求，仍有其創新之處，我們可以在色彩與構圖上，看見他勇於革新的改變。

起初，法國藝術學院給予安格爾相當低的評價；然而，十八世紀後期，為了穩固學院派的地位，特意將安格爾納入學院中，以對抗浪漫主義。

安格爾追求美麗的練習

〈年輕少女的頭部〉是一幅魅力無限的隨筆練習。從斜下方的角度，畫出美麗少女肩膀以上的部位，篇幅雖小，卻十分動人。

鑑賞Point

這幅畫是安格爾在義大利留學期間，描繪戀人蘿拉・佐耶加的油畫練習作品，可清楚觀察出他高超的打底技巧。此一作法，是為了讓油畫布均勻上色，而事先塗上底色。一般認為這幅習作的技巧，也被運用在安格爾三大傑作〈路易十三世的宣誓〉、〈黃金時代〉、〈土耳其浴女〉之中。

〈年輕少女的頭部〉（*Head of a Young Woman*）製作年不詳，油彩、油畫布，40.8×32.3cm，藏於石橋財團普力斯通美術館

雅克路易・大衛

Jacques-Louis David

🇫🇷

〔法國〕
1748-1825 年

子孫啊，替他報仇。
告訴你們的孩子，
馬拉重視道德勝過財富，
他不可能有錢的。
──雅克路易・大衛

ARTIST DATA

簡歷

1748 年 8 月 30 日 出生於法國的巴黎。

1764 年 進入約瑟夫－瑪麗・維恩的畫室學畫。

1774 年 獲得羅馬獎。

1825 年 12 月 29 日 逝世於比利時的布魯塞爾，享年 77 歲。

代表作

〈蘇格拉底之死〉1787 年

〈馬拉之死〉1793 年

〈拿破崙的加冕圖〉1805-07 年

活躍於法國政治動盪時期，新古典主義的領導人物

在法國動盪時代，遠近馳名的雅克路易・大衛，於法國大革命期間，加入雅各賓派；因此，在雅各賓派的帶頭人及獨裁者羅伯斯比爾失勢後，也隨即被捕入獄。

大衛與拿破崙的關係密切，在拿破崙即位成為皇帝後，他就被任命為首席畫師。他的一生中留下許多與拿破崙相關的作品，尤其是〈拿破崙的加冕圖〉這類歷史事件，為數眾多。

也正因如此，在拿破崙淪為階下囚後，他前往比利時的布魯塞爾，展開逃亡生活。一八二五年在當地逝世，享年七十七歲。

以個人獨特見解，描繪革命家之死

畫中描繪的是遭到女刺客夏綠蒂・科戴暗殺的革命家馬拉。畫家沒有描繪激昂的慘死場面，而是畫下死者在浴缸裡渾身無力、靜靜迎接死亡的等待。

鑑賞Point

牆壁佔滿整個畫面上半部的大膽構圖，為其一大特色。除了這幅作品外，尚有〈蘇格拉底之死〉、〈裴爾提耶之死〉等，不少以「死亡」為主題的作品。大衛重視線描的正確性，並追求嚴謹構圖，是典型的新古典主義的風格。

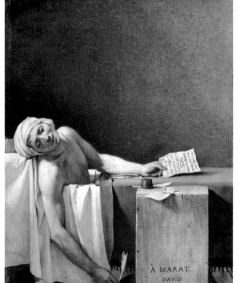

〈馬拉之死〉（*La Mort de Marat*）1793 年，油彩、油畫布，162.0×125.0cm，藏於比利時皇家美術館

031

浪漫主義的先驅

普魯東

Pierre-Paul Prud'hon

〔法國〕
1758-1823 年

ARTIST DATA

簡歷
1758 年	出生於法國中部偏東的勃艮第的克呂尼。
1784 年	取得獎學金前往羅馬留學。特別受到科雷吉歐（Antonio Allegri da Correggio，文藝復興時代的義大利畫家）的強烈影響。
1788 年	返回巴黎。
1801 年	接受拿破崙一世的肖像畫、室內裝飾工作委託，畫了許多皇后約瑟芬的肖像畫。
1823 年	2 月 16 日於巴黎辭世，享年 75 歲。

代表作
〈喬治·安東尼夫人與孩子們〉1796 年
〈西風之神掠走普賽克〉1808 年
〈正義與復仇驅趕罪惡〉1808 年

深受拿破崙家族喜愛，浪漫風格畫家

普魯東活躍於十八世紀後半到十九世紀初期，其作品多半描繪寫實場景，而相當受到歡迎。普魯東曾受到法國皇帝拿破崙與妻子約瑟芬的庇護，除了接受委託繪製肖像畫之外，也擔任約瑟芬的設計老師。而在拿破崙與約瑟芬離婚，娶了瑪麗·路易莎（Marie Louise）為新任皇后後，也繼續受到寵愛，為她設計「新婚房」的裝飾，可說是名副其實的皇家御用藝術家。

畫中婦女即拿破崙皇后

這幅畫是在拿破崙加冕典禮的隔年繪製。背景是拿破崙與皇后約瑟芬，所生活的皇宮庭院。沉溺於白日夢幻想中的她儘管略顯悲傷，卻也畫得十分浪漫，楚楚動人。

鑑賞Point

畫中最引人注目的地方，即是那條紅色長披肩。鮮豔的色彩與詭譎的陰暗背景，形成強烈的色彩對比，可看出普魯東俐落的獨特美學。

〈皇后約瑟芬的肖像〉（*Joséphine de Beauharnais*）1805-10 年，油彩、油畫布，244.0×179.0cm，藏於羅浮宮美術館

為新古典主義殉道的悲劇畫家

格羅

Antoine-Jean Gros

〔法國〕
1771-1835 年

> 我厭倦了人生，僅剩的才能與無可動搖的批判也辜負了我。
>
> ——格羅

ARTIST DATA

簡歷

1771 年	出生於法國巴黎。父親是微型畫畫家。14 歲時進入雅克路易·大衛的畫室學畫。
1801 年	〈莎芙在萊夫卡斯島〉於官方沙龍展出。
1814 年	正式成為皇帝的肖像畫師。
1816 年	成為學士院的成員；新古典主義的指導者。
1835 年	6 月 25 日在塞納河投河自盡，享年 64 歲。

代表作
〈拿破崙視察雅法的鼠疫災區〉1804 年
〈尼羅河海戰 1799 年 7 月 25 日〉1806 年
〈拿破崙在埃勞戰場上〉1808 年

自我了結生命的創作天才

自幼就展現繪畫長才的格羅，師事新古典主義畫家雅克路易·大衛。他曾獲得拿破崙的賞識，製作〈拿破崙視察雅法的鼠疫災區〉等，為拿破崙歌功頌德的歷史畫，也因而提高自身的地位。儘管他繼承大衛的畫風，但在色彩的運用上，卻極其繽紛，帶有浪漫主義的傾向。然而，格羅卻因為在創作上的瓶頸、煩惱，最終選擇自我結束生命。

規模雄偉的戰爭畫

這幅畫描繪的是 1807 年爆發的「埃勞戰役」，畫面中是拿破崙率領 5 萬歐陸軍與貝尼格森將軍率領的 8 萬俄軍激烈衝突。全長 8 公尺的巨幅之作，是格羅一生中相當重要的作品。

鑑賞Point

陽光照射於騎在金黃色駿馬的拿破崙身上，搭配冒起黑煙的灰暗雪景，更突顯中間人物的姿態。此外，受傷士兵與將軍們服裝上的紅色，也令人印象深刻。

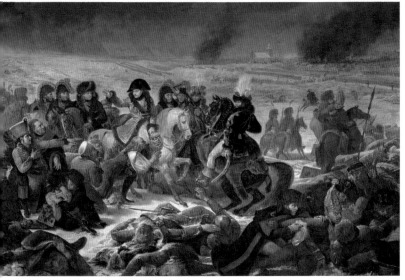

〈拿破崙在埃勞戰場上〉（Napoléon à la Bataille d'Eylau）1808 年，油彩、油畫布，521.0×784.0cm，藏於法國羅浮宮美術館

ARTIST DATA

簡歷
1741 年　出生於瑞士蘇黎世。
1764 年　遠渡英國。
1770 年　前往義大利研究古代、米開朗基羅的作品等。
1780 年　返回倫敦，在英國藝術界、知識分子之間漸漸
　　　　享譽名聲。
1790 年　成為皇家藝術學院的正式會員。
1799 年　擔任皇家藝術學院的美術教授。
1825 年　5 月 17 日逝世。享年 84 歲。

代表作
〈夢魘〉1781 年
〈牧羊人的夢〉1793 年
〈仙后提泰妮婭醒來後〉1793-94 年

引領英國藝術發展的代表畫家

弗塞利

Johann Heinrich Füssli

〔瑞士〕
1741-1825 年

大自然等等令人厭惡，
總是叫我反感！
——弗塞利

以雕刻研究為基礎，擅長精密描繪

出生於瑞士蘇黎世的弗塞利，因牽涉政治活動而被迫離開瑞士，經由德國前往英國，並定居於英國。受到英國畫家雷諾茲的賞識，鼓勵他成為一名畫家。於是，他前往義大利，投入於研究古代與米開朗基羅的作品。弗塞利的作品特徵，是兼具戲劇性與夢幻性的風格，描繪恐懼與幻想，利用反差的對比，營造衝突感，深受當代人喜愛。晚年，獲選成為皇家藝術學院的教授，進而擔任美術館館長等公職，成為英國畫壇上的重要人物之一。

以獨特的個人風格描繪復仇

英國詩人約翰·德萊頓將薄伽丘《十日談》的〈老實人納斯塔基奧的故事〉一篇改寫成〈西奧多與荷娜瑞婭〉這首詩。而這幅作品正是參考這首詩所畫成。

鑑賞Point

討厭描繪大自然的他經常取材自英國文學，這幅畫也是其中之一。精彩之處在於充滿張力的戲劇性構圖，以及奠基於古代雕刻研究的人體呈現。

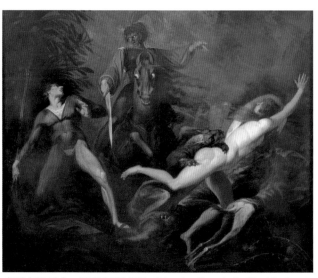

〈西奧多遇見圭多·卡瓦爾坎蒂的亡魂〉（*Theodore Meets in the Wood the Spectre of His Ancestor Guido Cavalcanti*）1783 年左右，油彩、油畫布，276.0×317.0cm，藏於東京國立西洋美術館

神祕的詩人・浪漫主義先驅

034

布雷克

William Blake

🇬🇧

〔英國〕
1757-1827 年

輪廓不存在於大自然中，存在於想像力裡。

——威廉・布雷克

以特有的象徵法，表現靈異怪誕的自身經驗

布

雷克從小就被認為擁有幻視能力，然而這樣的能力並不被當代人接受，時至今日，布雷克在畫家、詩人方面的特殊才能，才逐漸獲得肯定。布雷克多利用腐蝕銅版畫（蝕刻）的技術，印刷自我創作詩集《天真之歌》《經驗之歌》（Songs of Innocence）、《經驗之歌》（Songs of Experience）等，並手繪上色後出版。另外，他也從聖經《約伯記》、但丁《神曲》汲取靈感製作各式版畫等，建立專屬獨特的繪畫世界，也被認為是後世浪漫主義畫家們的先驅。

ARTIST DATA

簡歷
1757 年	11 月 28 日出生於英國倫敦。父親是製襪工匠。
1772 年	成為版畫家巴賽爾的徒弟。
1778 年	進入皇家藝術學院附屬美術學校就讀，開始從事版畫工作。
1782 年	與凱薩琳・包嘉結婚。
1824 年	開始製作但丁的《神曲》。
1825 年	出版《約伯記》。
1827 年	逝世於倫敦。享年 70 歲。

代表作
《天真之歌》1789 年
《經驗之歌》1794 年

未完成的 7 幅雕刻銅版畫遺作

布雷克晚年專注製作但丁的《神曲》版畫。此《神曲》系列作品，是以但丁本人為主角，描繪其經歷地獄、煉獄、天堂的故事。

鑑賞Point

「鐫版法」（或稱雕凹線法）是一種銅版畫的製版方式；這幅畫就是以此技法製成，可見布雷克的高度製版技巧，創造出極其細微的線條，以及戲劇性的構圖，表現相當令人驚豔。

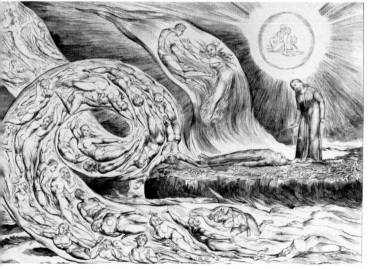

〈但丁《神曲》：淫慾地獄〉（ *The Circle of the Lustful* ）1826-27 年，鐫版法、直刻法，24.30×33.5cm，藏於東京國立西洋美術館

藝術的知識化與系統化
皇家繪畫與雕刻藝術學院

　　中世紀歐洲，存在嚴格的工匠師徒制度，畫家與雕刻家若想負責王公貴族的委託案，必須先取得教師資格，並在同業公會註冊。為此，若想成為畫家，需先向畫室的老師拜師學藝，至少累積 3～4 年基礎，成為助手協助老師工作，並完成規定期間的義務。如此，方能獲得老師認可，成為獨當一面的畫家或雕刻家，允許獨立接案。

　　最早欲擺脫此種學徒制度的藝術家組織，是 1563 年在佛羅倫斯成立的「國立藝術學院」（Accademia delle Arti del Disegno）。30 年後，羅馬也出現類似的「聖路卡學院」（Accademia di San Luca）。兩者都明確主張畫家與雕刻家不該只是單純的「工匠」，他們與音樂家、詩人一樣，均從事藝術相關活動，而不只是「匠人」。其中，最著名的是 1580 年左右，由義大利卡拉奇（Carracci）家族在波隆那創立的藝術學院。

　　藝術學院的成立，將藝術的技法與知識系統化，有效地傳授遠近法、解剖學、素描訓練等基礎課程。爾後，1648 年法國成立「法國皇家繪畫暨雕刻學院」（Académie royale de peinture et de sculpture），徹底擺脫師徒制度，主張藝術創作不單只需要藝術家的「技術」，也必須具備廣泛的知識與理論。由於該學院有法王路易十四的支持，因此定期在官方沙龍舉辦展覽，並設置「羅馬獎」，幫助優秀學生申請公費留學義大利進修，並藉此將法國推上歐洲第一藝術先進國家的寶座。

　　1768 年，英國也成立「英國皇家藝術學院」，其後，在義大利拿波里、德國德勒斯登、丹麥哥本哈根等，也陸續成立許多官辦的藝術學院。

　　然而，隨著時間流逝，創校當時充滿創造力的氣氛逐漸稀薄，漸漸變質成為堅持傳統的保守風格。甚至到了 19 世紀後半，藝術學院成為充滿陋習、固執保守的「學院派」，受到創新改革派藝術家們的輕視與挑戰，被當作是舊時代的象徵，亟欲徹底推翻。

戲劇性繪畫的復興

浪漫主義藝術

18 世紀末 ▸▸▸ 19 世紀中葉

以強烈色彩與躍動構圖，表達不安情緒與自然之美，

八世紀末，歐洲相繼發生法國大革命和工業革命，這兩波大規模的改革運動，為全歐洲注入新的思考與價值觀，因而在藝術方面也產生重大的變革。

十九世紀初，新世紀的來臨，浪漫主義成為「近代」西歐藝術的先驅，一方面雖然被認為是對於新古典主義的反動，但若從宏觀的角度來看，它或許可說是規範古典時代的「唯智主義」藝術的一大反動。浪漫主義以強烈的情感作為美學依據，重視感性勝過理性，重視自由創造勝過傳統尊重；強調不安與驚恐的情緒，以及人類在遭遇大自然時所表現的敬畏之情。

事實上，浪漫主義早在十八世紀的英國便可窺見發展跡象，而到了十九世紀，這股潮流除了進入法國和德國之外，西班牙、東歐、俄羅斯等國家，也陸續誕生出反映其具有地方特色、風格多變的浪漫主義繪畫。

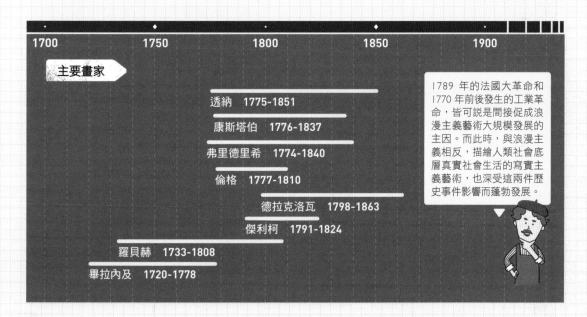

1700	1750	1800	1850	1900

主要畫家

透納　1775-1851

康斯塔伯　1776-1837

弗里德里希　1774-1840

倫格　1777-1810

德拉克洛瓦　1798-1863

傑利柯　1791-1824

羅貝赫　1733-1808

畢拉內及　1720-1778

1789 年的法國大革命和 1770 年前後發生的工業革命，皆可說是間接促成浪漫主義藝術大規模發展的主因。而此時，與浪漫主義相反，描繪人類社會底層真實社會生活的寫實主義藝術，也深受這兩件歷史事件影響而蓬勃發展。

最具代表的英國風景畫畫家

透納

Joseph Mallord William Turner

〔英國〕
1775-1851 年

風景畫中，
最重要的是喚起印象。
——透納

ARTIST DATA

簡歷
1775 年	4 月 23 日出生於英國倫敦。父親為理髮師。
1789 年	進入皇家藝術學院美術學校就讀。隔年，第一次在該學院的展覽上展出水彩畫作品。
1807 年	擔任皇家藝術學院的遠近法教授。
1819 年	44 歲時，首次前往義大利旅行，並對威尼斯留下深刻的印象。
1851 年	逝世於雀兒喜的自宅中，享年 76 歲。

代表作
〈被拖去解體的戰艦無畏號〉1838 年
〈雨、蒸汽和速度—開往西部的鐵路〉1844 年

一生追求光影的風景，
帶給後世極大的影響

納早年即展現極高的繪畫才能，僅二十七歲就獲選為皇家藝術學院的正式會員。一八〇七年起的十三年之間，擔任皇家藝術學院的遠近法教授，並持續出版教學研究集—銅版畫冊《研究之書》（Liber Studiorum）。

首次前往義大利旅行，造訪威尼斯、羅馬、拿波里、佛羅倫斯等地後，其畫作的色彩變得更加鮮豔、形態更模糊，甚至幾近抽象的表現。正因如此，以亮麗色彩表現光影與氛圍的繪畫方式，是透納留給後世最大的特徵，也深深影響後世的印象派。

 表現人類震攝於大自然的力量

在天空照射的耀眼光芒中，雲霧繚繞的遙遠山頭逐漸消融，壯麗的構圖表現，可感受透納當下感受大自然偉大力量的展現，這是一幅具有透納風格的佳作。

鑑賞Point

與同時期的風景畫畫家相比，透納是眾所皆知、極具創造力的畫家。這幅畫也不負其盛名，雄偉壯麗，令人目不轉睛，尤其是光影的表現，相當出色。

〈聖哥特哈爾德的下坡路〉（The Descent of the St Gothard）1848 年，水彩、紙，31.6×51.7cm，藏於日本郡山市立美術館

不斷描繪故鄉風景的抒情畫家

康斯塔伯

John Constable

〔英國〕
1776-1837 年

> 我想回去東勃高爾特。我想在那傾盡畢生之力，以純粹自然的方式呈現吸引我心的風景。
> ——康斯塔伯

ARTIST DATA

簡歷

1776 年	6 月 11 日出生於英國薩福克郡的東勃高爾特。
1779 年	進入倫敦的皇家藝術學院就讀。
1802 年	開始走出畫室，在戶外以油彩寫生。
1821 年	於皇家藝術學院展出〈乾草車〉，獲得好評。
1829 年	獲選為皇家藝術學院的正式會員。
1837 年	3 月 31 日逝世於倫敦，享年 61 歲。

代表作

〈乾草車〉1821 年
〈從主教領地看索爾斯堡大教堂〉1823 年

終其一生描繪故鄉風景，欲透過藝術與鄉人產生共鳴

康斯塔伯與透納並稱為英國最知名的風景畫家，然而康斯塔伯的繪畫風格不同於透納，是以寫實抒情為主。康斯塔伯十分欣賞十七世紀的洛蘭，深受影響。一八○二年後，他走出畫室，以油彩在戶外寫生。其中，他最愛描繪故鄉薩福克郡的田園風景，並能深刻畫出陽光燦爛的氣候變化，讓人如入其境。

雖然康斯塔伯的畫風始終沒有顯著的改變，不過其誠摯表現大自然與陽光的手法，亦深深影響後世的法國浪漫派、巴比松派等畫派。

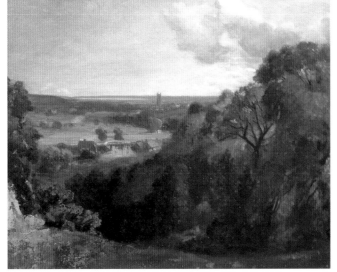

〈戴德姆谷〉（*A View of Dedham Vale*）1802 年，油彩、紙、油畫布，51.5×61.0cm，藏於日本郡山市立美術館

在巴黎被深受肯定的作品

戴德姆谷，是康斯塔伯故鄉老家附近的山谷。除了這幅畫外，也有其他以相同角度，但為直式描繪的作品，充分表現出他對於故鄉的思念之情。

鑑賞Point

康斯塔伯在戶外作畫、擅於捕捉微妙的光線變化，以及直接在畫布上進行調色的技巧與習慣，都被視為印象派的先驅。此外，詩情畫意的田園風光是他最擅長的主題。

ARTIST DATA

簡歷
1774 年	9 月 5 日出生於德國北部的格賴夫斯瓦爾德。
1807 年	展出〈山頂上的十字架〉，震撼畫壇。
1816 年	成為德勒斯登藝術學院會員。
1835 年	中風。此後以茶褐色線條畫及水彩畫，為主要創作風格。
1840 年	5 月 7 日於德勒斯登逝世。享年 65 歲。

代表作
〈山頂上的十字架〉1808 年
〈海邊的修士〉1808-10 年
〈冰之海〉1823-24 年

代表德國的浪漫主義畫家

弗里德里希

Caspar David Friedrich

〔德國〕
1774-1840 年

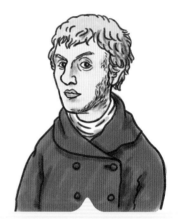

為了追求一日的永生，
必須委身於無數次的死亡。

——弗里德里希

藉由風景畫，傳遞宗教與思想觀念

弗里德里希是德國浪漫主義中最重要的畫家，其繪畫才能的展現，始於進入哥本哈根的藝術學院就讀後；此時，以德勒斯登為作畫的據點，繪製多幅反映個人宗教、思想觀念的風景畫。

弗里德里希畫中，總有艱險的山岳、深幽的森林、荒涼的大海等雄偉自然風景、與之相對的人類身影；此種表現手法，可讓觀畫之人與畫中人物眺望相同的風景，營造出一種深入其境的微妙審美經驗。

b 站在山頂的人，眼睛正凝視著什麼？

畫中主角的背影，暗示著與莊嚴雄偉自然對峙時，孤獨與沉思的表現。這幅作品是弗里德里希最經典的代表作。

鑑賞Point

弗里德里希擅於用深入觀察大自然的人物，以象徵手法傳達個人思想，畫出具有宗教意涵的風景畫。事實上，他的畫作經常引起爭議，因當時政府為了禁止民族主義高漲，而嚴禁地方特色的裝扮。然而，他的畫作中經常出現充滿地方特色的服裝，因而引發爭議。

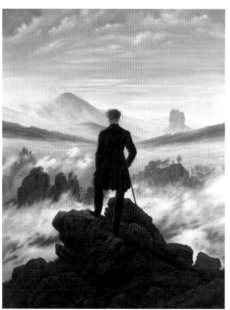

〈霧海上的旅者〉（ *Der Wanderer über dem Nebelmeer* ）1818 年，油彩、油畫布，98.4×74.8cm，藏於德國漢堡美術館

人類若沒有發揮良善的本性，動物與花朵大概只會存在不到一半。

——倫格

創造全新世界觀的風景畫

倫格

Philipp Otto Runge

〔德國〕
1777-1810 年

ARTIST DATA

簡歷
1777 年　　　　7 月 23 日出生於德國沃爾加斯特。
1799-1801 年　進入德勒斯登的藝術學院就讀。
1801 年　　　　拜訪弗里德里希。以〈阿基里斯與河神斯卡曼德羅斯〉參加德國文豪歌德舉辦的威瑪徵選比賽，但不幸落選。
1806 年　　　　研究色彩論，與歌德開始書信往來。
1810 年　　　　12 月 2 日逝世，享年 33 歲。

代表作
〈逃往埃及途中小歇〉1805-06 年
〈雙親的肖像〉1806 年
〈夜鶯的教訓〉1810 年

以宇宙論為基礎，描繪獨特的寓意風景畫

倫

倫格與弗里德里希並稱，皆是代表德國浪漫主義的重要畫家。格倫出生於德國的沃爾加斯特，從小立志成為畫家，曾進入哥本哈根藝術學院、德勒斯登的藝術學院學習繪畫。受到德國啟示神學宇宙論的影響，開始以「寓意」的方式描繪，創造全新世界觀的風景畫；風景畫不再只是單純的風景描繪，而是帶有強烈的宗教意涵。此外，倫格也熱衷於色彩論的研究。

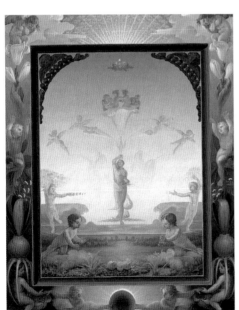

〈早晨〉（Der Morgen）1806 年，油彩、油畫布，109.0×85.5cm，藏於德國漢堡市立美術館

表現宇宙照明的無限晨光

　　早晨，象徵著宇宙的開端。畫家以擬人手法，將甦醒中的幼兒比喻為早晨的開始、世界的開端；此外，幼兒也象徵著無垢的大自然，以及犯下原罪之前，天真無邪的人類。

鑑賞Point

倫格的繪畫世界，就與尚未完成就停筆的這幅畫〈早晨〉一樣，奠基在獨特的宇宙形成論上，以充滿寓意的方式描繪人類所在的世界。雖然他的風景畫題材屬於傳統古典的範疇，卻帶有強烈的浪漫主義思想，重視「情感」勝於一切。

ARTIST DATA

簡歷

1798 年	4 月 26 日出生於巴黎近郊。
1815 年	師事新古典主義畫家葛林。
1822 年	〈但丁之舟〉（*La Barque de Dante*）初次獲選參加官方沙龍展。
1824 年	於沙龍展出〈西歐島的屠殺〉（*Scène des massacres de Scio*）。這幅以真實事件為主題的作品，引起相當大的爭議。
1857 年	獲選為法國藝術學院的會員。
1863 年	8 月 13 日逝世於巴黎，享年 65 歲

代表作

〈自由引導人民〉1830 年

〈阿爾及亞的女子〉1834 年

〈蕭邦肖像畫〉1838 年

最璀璨耀眼的浪漫主義巨人

德拉克洛瓦

Ferdinand Victor Eugène Delacroix

〔法國〕
1798-1863 年

> 我不喜歡愛講道理的繪畫。
> ——德拉克洛瓦

描繪宗教、神話、歷史事件，題材多變廣泛

一般認為德拉克洛瓦的親生父親，是法國著名的政治家塔列蘭（Charles Maurice de Talleyrand-Périgord）。德拉克洛瓦十七歲時立志成為畫家，於是進入新古典主義畫家葛林的畫室當學徒，此時，他認識另一浪漫主義代表畫家——傑利柯，並深受其畫風影響。

爾後，德拉克洛瓦的畫作深受但丁作品的靈感啟發，開始製作色彩鮮艷、構圖戲劇化的作品。其中，他描繪希臘獨立運動時，土耳其軍隊屠殺西歐島居民一事的〈西歐島的屠殺〉，引起莫大的迴響與爭議。

與畫家自身悲劇結合而成之作

這幅作品與〈麗蓓嘉被綁架〉（*The Abduction of Rebecca*）、〈十字架上的耶穌〉（*Christ on the Cross*）等，同樣在 1859 年於沙龍上展出，皆是德拉克洛瓦晚年健康日漸走下坡時，所繪製的作品。

鑑賞Point

晚年的德拉克洛瓦深受疾病所苦，親近的朋友也相繼辭世，其悲慘的人生際遇與作品本身的深遠宗教意義，完美融合，使得作品更加有味道。此外，這幅以階梯為主視覺構圖，可看出他受到其所敬仰的的畫家林布蘭影響。

〈被抬進墓穴的耶穌〉（*Christ Carried Down to the Tomb*）1859 年，油彩、油畫布，56.3×46.3cm，藏於東京國立西洋美術館

我什麼都還沒有做。
（臨終的遺言）
——傑利柯

浪漫主義的早逝畫家

傑利柯

Théodore Géricault

〔法國〕
1791-1824 年

ARTIST DATA

簡歷
1791 年　9 月 26 日出生於法國諾曼第。
1808 年　進入卡爾·維爾內的畫室當學徒。
1812 年　在沙龍展出〈皇家騎兵軍官的衝鋒〉，獲得金牌獎。
1819 年　於沙龍展出〈梅杜薩之筏〉，引發爭議。
1824 年　1 月 26 日因墜馬意外死亡，享年 32 歲。

代表作
〈被閃電嚇著的馬〉1813-14 年
〈無騎者的賽馬〉1817 年
〈女賭徒〉1819-24 年左右

描繪真實殘忍的社會事件，而備受輿論爭議

傑利柯在同門師弟德拉克洛瓦發表引起爭議的〈西歐島的屠殺〉前，就曾在官方沙龍展出，以真實社會事件為題材的〈梅杜薩之筏〉（*Le Radeau de la Méduse*），同樣也引發極大的爭議。

這是一幅畫以法國海軍的巡航艦梅杜薩號，在非洲西海岸發生船難的事件為主題的作品。傑利柯曾經親自訪問生還者，以追求真實性的表現，畫作尺寸極大、構圖充滿戲劇張力，徹底表現船上人們的恐懼感。雖然，這幅作品在沙龍展出中獲得不錯的評價，卻沒有被官方收購。

愛馬如癡，記錄馬匹躍動的瞬間

傑利柯一生製作了不少以「馬」為主題的作品。在此幅畫中，畫著人物騎馬趕牛的姿態，精彩捕捉馬匹跳躍的瞬間，十分精彩。

鑑賞Point

傑利柯非常喜歡馬，經常騎馬、賽馬，也從中得到許多創作靈感。或許，也正因為熱愛馬，才能如此清楚描繪馬匹瞬間跳起的躍動感，值得細細品味。

〈羅馬的趕牛人〉（*Bouchers de Rome*）1817 年，石板畫，18.8×25.0cm，藏於東京國立西洋美術館

御用庭園設計師兼廢墟畫家

羅貝赫

Hubert Robert

〔法國〕
1733-1808 年

熱衷於遺跡挖掘，前往義大利留學後深受啟發

羅

貝赫出生於巴黎，父親是斯坦維爾伯爵的隨從。後來，羅貝赫跟隨伯爵前往義大利，此時正是義大利流行挖掘龐貝城、赫庫蘭尼姆古城等遺跡的風潮。他在此自由組合古代神殿、紀念碑等廢墟，描繪創造出想像中的風景畫，因此被稱為「廢墟羅貝赫」。不僅如此，他也是活躍的庭園設計師，擅長在庭園裡安排古代風格建築、人工瀑布、洞窟等。一七七八年，更獲得「國王的庭園設計師」的美名稱號。

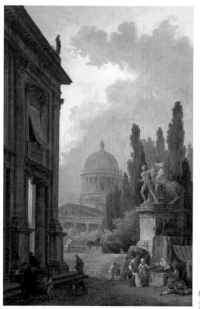

〈蒙托卡瓦羅的巨型雕像與羅馬幻象〉（ *Imaginary View of Rome with the Horse-Tamer of the Monte Cavallo and a Church* ）1786 年，油彩、油畫布，161.0×107.0cm，藏於東京國立西洋美術館

藉由想像力，將古代建築重新組合

畫面左側是卡比托利歐廣場的保守宮，右側則是奎里納雷廣場的古羅馬雕像，遠景是聖彼得大教堂的圓頂及萬神殿等。

鑑賞Point

正如畫名所示，這是將羅馬今昔紀念建築重新排列組合，同時表現在構圖上，而這也是羅貝赫作品中常見的獨特手法。唯有熟悉羅馬古遺跡的畫家，才能如此精心描繪並巧妙安排這些主題，使其毫不衝突的巧妙融合。

專注描繪羅馬景觀的版畫家

畢拉內及

Giovanni Battista Piranesi

〔義大利〕
1720-1778 年

ARTIST DATA

簡歷

1720 年	出生於義大利威尼斯近郊。
1740 年	跟隨威尼斯大使前往羅馬進行古蹟研究,並學習版畫。
1744 年	成為版畫代理商,再次造訪羅馬。
1767 年	獲得羅馬教皇克雷芒 13 世頒黃金馬刺勳章,受封為騎士。
1778 年	11 月 9 日,逝世於羅馬自宅中,享年 63 歲。

代表作

〈羅馬景觀圖〉(版畫)1748-78 年
〈羅馬古蹟〉(版畫)1756 年
〈古羅馬的戰神廣場〉(版畫)1762 年

結合新古典與浪漫主義,發展出鮮明的自我特色

畢

拉內及在義大利威尼斯接受建築教育後,前往羅馬學習版畫。爾後,他獲得羅馬教皇的贊助,研究古代遺跡與建築,發表許多關於羅馬古城與都市景觀的銅版畫,如〈羅馬景觀圖〉、〈羅馬古蹟〉等系列作品,深受歐洲人們的喜愛。因此有很長一段時間,歐洲人對於羅馬的普遍印象,多是充滿著浪漫的異國風情。

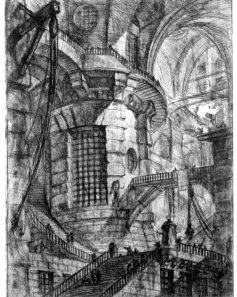

發揮想像力所繪製的監獄樣貌

版畫系列作品中的〈監獄〉,是畢拉內及最著名的作品。這幅畫描繪出監獄各式各樣的情景,充滿畫家黑暗詭譎的幻想。這幅作品也間接影響後世 20 世紀初的超現實主義。

鑑賞Point

畢拉內及以強而有力的線條,與大膽的構圖,描繪出監獄灰暗的感覺。這幅系列作品有第 1 版和第 2 版,越後面的版本,明暗對比愈強烈,戲劇性更強。

〈監獄(第 1 版):(3)圓形的塔〉(*"The Prisons (Le Carceri)" (1st edition): (3) Round Tower*)1761 年,蝕刻,55.3×41.9cm,藏於東京國立西洋美術館

走出畫室到戶外寫生

風景畫的流變與發展

　　描繪大自然的美麗與莊嚴之美的風景畫，在今日看來是理所當然的主題；其實過去並非如此。事實上，歐洲進入文藝復興，才首次出現以「觀察大自然」為主題的風景畫畫別。在此之前，風景畫多依附於肖像畫的背景裝飾，或裝點室內建築之用，且描繪的場景多半取材於宗教或神話，而非親眼所見的自然場景。

　　當然，也並非全歐洲的發展都是如此，其中尼德蘭畫派的帕地尼爾（Joachim Patinir）、德語圈多瑙河派（Donauschule）畫家們的作品，就可窺見欲將風景畫獨立的嘗試。或許正因如此，到了 16 世紀後期，知名的老彼得‧布勒哲爾，其兒子、在義大利學藝的安特衛普畫家小彼得‧布勒哲爾等南尼德蘭派畫家們，便開始正式繪製以「風景」為主題的小品畫作。

　　到了 17 世紀，風景畫在荷蘭的地位更大幅提升。由於商業活動日益發達，荷蘭市民們的喜愛左右著整體的畫風：以生活周遭大自然風光為主題的畫作日漸興盛；也因而造就出許多傑出優秀的風景畫家，荷蘭的皇家藝術學院甚至將風景畫提升為一個固定的畫作類別。

　　另一方面，17 世紀的義大利，則出現一種追求「理想性」、「古典」的風景畫，其中最知名的就是出生於法國、活躍於羅馬的洛蘭。而這股追求古典與理想性的風格，也從義大利傳開，傳遞至阿爾卑斯山以北的地區。18 世紀末期，除了古典理想性的風景畫外，亦出現如英國的透納等，將浪漫主義風格融入風景畫中，使得風景畫走向情緒與抽象，而非如實的真實描繪。

　　到了 19 世紀，法國出現風景畫大師柯洛；以及同時期，在巴黎南邊郊外的巴比松，出現一批以描繪農民日常風光為主的畫家，也就是日後知名的巴比松畫派。巴比松畫派不僅影響全法國，也影響至鄰近國家荷蘭，因而出現以描繪荷蘭海牙日常景色的海牙畫派。其後，印象派的布丹、莫內等畫家，也仿效英國畫家康斯塔伯等人，走出畫室到戶外寫生，強調風景畫肉眼觀察光影與色彩的重要，就此奠定風景畫在繪畫類別的地位。

真實呈現肉眼所見之物

寫實主義藝術

19 世紀

描繪大時代的真實樣貌，
將藝術拉回現實生活

十

九世紀中期，以法國為中心，興起了一場「寫實主義」的藝術活動。其成因眾多，其一，在法國大革命後，歐洲各國也相繼出現市民革命，挑戰舊有的政治體系。

其二，工業革命的發展大幅改變了社會結構，打破封建制度，市井小民崛起。經由以上的社會變革，人們開始自覺是新時代的新市民，也開始著眼於現實，批判社會的矛盾和不公。

此時，藝術家們也將目光轉向於發生身邊的現象，將現實化成為藝術作品，如實地重現當時社會的種種情景，與市民生活的各式姿態，這就是寫實主義。其最具代表性的畫家是庫爾貝，以及移居農村的米勒、柯洛等「巴比松畫派」畫家，以及擅長描繪時事諷刺畫的杜米埃。

1750	1800	1850	1900	1950

主要畫家

米勒　1814-1875

柯洛　1796-1875

西奧多‧盧梭　1812-1867

庫爾貝　1819-1877

杜米埃　1808-1879

門采爾　1815-1905

威廉‧萊布爾　1844-1900

1848 年馬克思與恩格斯發表《共產黨宣言》，使得這段時期全世界瀰漫著社會主義的思想氛圍。尤其，共產主義是以勞工與農民等為一般大眾發聲的宣言，也間接促成寫實主義的興盛。

專畫農民的巴比松畫派代表畫家

043

米勒

Jean-François Millet

〔法國〕
1814-75 年

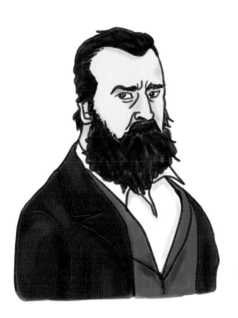

> 藝術之中最能打動我心的，
> 是人們不同於平常的一面。
>
> ——米勒

真實描繪鄉間農民，辛勤工作的各種姿態

勒出生於法國諾曼第地區的格魯什村（Gruchy）。自幼生活在這個務農小村，這樣的生活經驗造成米勒繪畫主題極大的影響，因而留下許多描繪農民工作姿態的畫作。

十九歲時，米勒離鄉前往瑟堡市（Cherbourg），師事畫家慕雪爾，正式開始學習繪畫。但是，搬到瑟堡市約兩年後，其父親過世；米勒曾一度放棄成為畫家的念頭，欲返鄉重建失去一家之主的家，卻在身邊親友的勸說之下，再度回到瑟堡市，改師朗格洛瓦習畫。爾後，米勒取得瑟堡市獎學金前往巴黎，進入保羅·德拉羅什的畫室進修。

一八四〇年，米勒送出兩件作品至官方沙龍，其中一件獲選；因此，往後幾年他得以肖像畫家身分活躍於瑟堡市，也確立他「華麗畫法」的洛可可風格，受到一定的肯定與更多的委託案。

米勒結婚後返回巴黎，然而，回到巴黎的他不願再為生計繪製與自己喜好不同的洛可可風格作品，因而生活也漸漸陷入困境，而久病不癒的第

一任妻子，也於一八四四年病逝。

一八四八年，米勒將作品〈篩穀的人〉（The Winnower）送往官方沙龍，竟被新政府收購，而這幅仔細描繪農民姿態的作品也大受好評，讓米勒從此轉而成為農民畫家。

一八四九年，米勒帶著第二任妻子與家人遷往巴比松村，並與定居此地的盧梭等畫家交流。米勒的餘生，就繼續在巴比松以農民畫家的身分，在此創作出無數著名的傳世佳作。

ARTIST DATA

簡歷
1814 年　10 月 4 日出生於法國諾曼第地區的格魯什村。
1840 年　首次提交作品給官方沙龍。
1849 年　移居巴比松村。
1850 年　完成畫作〈播種者〉。
1868 年　獲頒法國榮譽軍團勳章。
1875 年　1 月 20 日於巴比松逝世，享年 60 歲

代表作
〈播種者〉1850 年
〈拾穗〉1857 年
〈晚禱〉1859 年

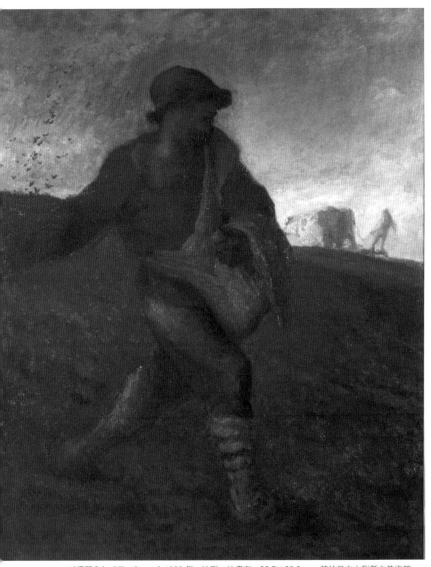

　　畫中人物瞬間的播種動作與
專注於工作的神情，清楚表達播
種工作對於農人的重要性；此
外，也有人認為這幅作品，是為
了替農人險峻工作環境，以及過
勞所表達的抗議。〈播種者〉一
共有兩幅，一幅藏於美國波士頓
美術館，另一幅由日本山梨縣立
美術館收藏。有一說法是，認為
米勒最先製作的是波士頓那幅作
品，卻對該作品的成果感到不滿
意，因此再畫了一幅，也就是藏
於日本山梨縣這幅作品。至於，
兩幅作品的時間先後，已經由科
學鑑定獲得證實。

〈播種者〉（The Sower）1850 年，油彩、油畫布，99.7×80.0cm，藏於日本山梨縣立美術館

鑑賞Point

米勒的兩幅〈播種者〉其構
圖相同，並皆曾至官方沙龍
展出。比較兩幅作品，可發
現這幅畫的人物略小；且相
較於第一幅畫具有強烈的藍
色調，第二幅的黃色調較強
烈。至於繪畫技巧上，這兩
幅作品皆以厚塗法打造粗獷
的農人形象，筆觸與構圖皆
相當雷同。

畫 家 故 事
〔因擔憂霍亂傳染，舉家搬離城市〕

　　米勒將畫室設在巴比松村，一方面是為了就近描繪田園
風景，與生活在當地的居民真實姿態；但其實還有另一個明
確的原因，是當時巴黎（特別是他居住的地區）霍亂大肆流
行，為顧及三個小孩的健康安全，因此全家遷居到巴比松
村，遠離城市。

ARTIST DATA

簡歷
1796 年 出生於法國巴黎。
1822 年 成為米謝隆（Achille Etna Michallon）的徒弟；爾後進入貝賀丹（Jean-Victor Bertin）的畫室。
1825 年 前往義大利。1827 年獲得巴黎沙龍獎。
1846 年 獲頒法國榮譽軍團勳章騎士勳位。
1875 年 2 月 22 日逝世於巴黎，享年 78 歲。

代表作
〈蒂佛列別墅的庭園〉1843 年
〈摩特楓丹的回憶〉1864 年
〈藍衣女子〉1874 年

人氣至今不減的風景畫大師

044

柯洛

Jean-Baptiste Camille Corot

〔法國〕
1796-1875 年

大自然才是一切的起源。
——柯洛

走訪歐洲各地，
留下許多動人風景畫

柯

柯洛二十六歲才正式成為畫家，然而，其足跡踏遍瑞士、荷蘭等國家，繪製許多優秀的風景畫。另外，也曾師事貝賀丹等畫家學習古典風景畫。一八二五年，二十九歲的他首次造訪義大利，從此熱衷於寫生義大利各地的風景。其中，〈納爾尼的奧古斯都橋〉這幅作品，更入選官方沙龍展，一舉成名。柯洛習慣在溫暖的春夏外出寫生旅行，而寒冷的秋冬則待在室內製作沙龍展適合的作品，因此，他留下了各式不同風格的佳作。

令畫家印象深刻的那不勒斯

〈那不勒斯海灘的回憶〉畫的是柯洛僅去過一次的義大利那不勒斯的風景。此外，柯洛還有其他數件描繪那不勒斯風景的畫作，由此可見他對這片土地風景的印象十分深刻。

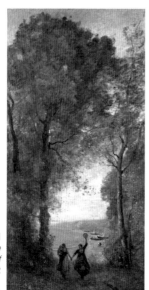

〈那不勒斯海灘的回憶〉（*Reminiscence of the Beach of Naples*）1870-72 年，油彩、油畫布，175.0×84.0cm，藏於東京國立西洋美術館

鑑賞Point

柯洛畫風的特徵，是銀灰色系的優雅配色。整個畫面呈現一種懷舊的氛圍，彷彿是回憶中的風景。希望各位在觀看這幅畫時，也可以體會到畫家個人充滿詩意的世界觀。

熱愛大自然，終生以風景為主題

西奧多·盧梭

Théodore Rousseau

🇫🇷

〔法國〕
1812-67 年

我聽見樹木的聲音。我感受到森林所說的話語，並立刻獲得啟發。
——西奧多·盧梭

ARTIST DATA

簡歷
1812 年　出生於法國巴黎。
1830 年　前往亞維儂旅行，並成為他繪畫生涯的轉捩點。爾後，他旅居於巴比松村繪製風景畫。
1848 年　擔任沙龍的評審與藝術家聯盟的委員。
1867 年　被指派擔任巴黎世界博覽會與沙龍的評審委員長。12 月 22 日於巴比松村逝世。

代表作
〈牛群走下侏羅山〉1835 年
〈克魯瓦西島的伐木〉1847 年左右
〈野生森林的沼澤〉1853 年

蟄伏多年，到了晚年才受到賞識

巴比松派的代表畫家之一。一八三○年前往亞維儂後，接受古典主義教育的山區，在戶外描繪自然風景。十九歲時首次入選官方沙龍展，其強勁自由的筆觸與高密度的色彩，成為同時代風景畫的中心。然而，直到一八五○年代才獲得社會大眾認同。一八五五年舉辦的巴黎世界博覽會甚至為西奧多·盧梭設置獨立的展間，可見他的地位無可動搖。

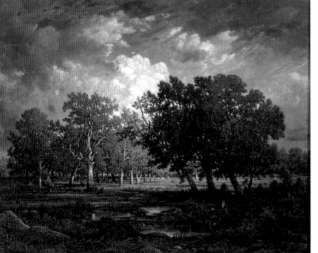

〈楓丹白露的森林外〉（*Clearing in the Forest near Fontainebleau*）1866 年，油彩、油畫布，76.0×95.0cm，日本山梨縣立美術館典藏

充分表達對大自然的愛與敬畏

這幅畫是盧梭此生最愛的楓丹白露風景。畫中的場景，即是楓丹白露森林阿普雷蒙峽谷頂端的牧草地。

鑑賞Point

盧梭等巴比松派的畫家們喜歡描繪大自然風景，也重視野外速寫。盧梭在少年時期，曾經因為幫忙從事製木業的叔叔，而有機會接觸森林。自稱「能夠聽見樹木聲音」的盧梭是否正如他所說的，能夠與大自然交流，融為一體，並且持續將那些大自然的聲音，描繪在油畫布上呢？

ARTIST DATA

簡歷
1819 年 6 月 10 日出生於法國東北部法蘭琪康堤（Franche-Comté）的奧南。
1849 年 作品〈奧南晚餐後〉首次被政府收購。
1855 年 在巴黎世界博覽會的會場前，舉行個展。
1871 年 成為推倒芳登廣場圓柱的主謀而遭到逮捕。
1877 年 12 月 31 日於瑞士逝世，享年 58 歲。

代表作
〈奧南晚餐後〉1848-49 年
〈邂逅（你好，庫爾貝先生）〉1854 年
〈水邊的雄鹿〉1861 年

為改革的法國，注入一股嶄新藝術思潮

046

庫爾貝

Gustave Courbet

〔法國〕
1819-77 年

> 我不畫天使，因為我從未見過。
> ——庫爾貝

打破矯揉造作之貌，描繪真實所見

庫

爾貝於一八三九年末離鄉，前往巴黎，隨後進入臨摹羅浮宮美術館的古典繪畫。致力於藝術學院，三十歲時，其作〈奧南晚餐後〉被政府收購，一舉成名；然而，同樣取自日常生活一景的巨幅作品〈奧南的葬禮〉（Un enterrement à Ornans），卻引發負面反應。原因是當時的人認為，此種日常主題應是風俗小品；然而，庫爾貝卻將它畫成同歷史主題的大型作品，因此被當代人認為「醜陋」。然而，後世卻大力肯定庫爾貝此種打破常規的態度，展現其欲革新的企圖心。

完整呈現狩獵的特殊風景

在雪景中，兩頭雄鹿為了一頭雌鹿大打出手。庫爾貝試圖畫出美麗大自然中，不斷上演嚴峻的生存競爭，以喻現實生活的殘酷與真實。

鑑賞Point

庫爾貝於侏羅山的中成長，喜歡打獵，因此他的作品，經常出現棲息在美麗森林中的動物和獵人，將廣闊大自然與動物姿態，表現的惟妙惟肖。

〈雪中打架的鹿〉（Combat de cerfs dans la neige）1868 年，油彩、油畫布，60.0×80.0cm，藏於日本廣島美術館

杜米埃

Honoré-Victorin Daumier

〔法國〕
1808-79 年

他留著米開朗基羅的血。
——巴爾扎克（Honoré de Balzac）

ARTIST DATA

簡歷
1808 年	出生於法國馬賽。
1816 年左右	舉家遷往巴黎定居。
1831 年	投稿《諷刺》雜誌。同年在《諷刺》上嘲諷國王路易‧菲利普一世。
1872 年	在《喧鬧》（Le Charivari）雜誌，刊登最後的石版畫作品〈君主制〉等。
1879 年	逝世於巴黎郊外的瓦爾蒙杜瓦（Valmondois），享年 71 歲。

代表作
〈洗衣婦〉1863-64 年左右
〈三等車廂〉1863-65 年
〈唐吉訶德與跟班桑丘〉1865 年左右

死後油畫作品才獲重視，並深刻影響印象派

杜

米埃八歲左右起，就跟著立志成為詩人的父親定居在巴黎。他雖然學習過正統繪畫，卻對當時流行的石版畫更感興趣。杜米埃發表由石版畫製作的諷刺畫後，確立了不同於當代的自我風格。在諷刺政治的《諷刺》（La Caricature）雜誌等，發表許多諷刺菲利普王政的戲謔插畫。另外，他也製作油畫，描繪巴黎市民的日常生活與科技發明等。雖然杜米埃留下諸多作品，但生前幾乎沒有受到重視，直到死後才獲得肯定。

〈看戲〉（Spectateurs）1856-60 年左右，油畫、木板，23.6×32.7cm，藏於東京國立西洋美術館

模糊輪廓的獨特敘事風格

以明亮燈光照射的舞台為遠景，再從斜後方以剪影的方式，描繪看戲的觀眾。這幅作品不僅構圖巧妙，明暗對比也相當精彩。

鑑賞Point

「輪廓模糊」的繪畫方式是杜米埃特有的風格。對戲劇十分感興趣的他，除了雜耍藝人和演員之外，也經常將舞台後側、觀眾等戲劇相關人物入畫。

來自東方的藝術靈感
浮世繪與日本趣味的影響

19 世紀末到 20 世紀初，以法國為中心的歐洲各地，興起一股日本潮流。這個被稱為「日本趣味」（Japonisme）發生的起因，是日本結束鎖國，使日本的美術工藝品流往國外所致。此外，1867 年巴黎世界博覽會上，日本江戶幕府也以日本館參展，展示日本的浮世繪、陶器、漆器等作品；而法國畫商山繆‧賓（Samuel Bing）甚至親自到日本採購日本藝術品，並介紹給母國民眾認識，一舉將日本的藝術與工藝帶入歐洲。其中浮世繪的影響更是深遠。

浮世繪相較於版畫，其成本低廉，是容易大量複製的媒材，甚至有許多輸往國外的工藝品，是以浮世繪的紙張做包裝。其中，受到浮世繪影響最深遠的，莫過於印象派與後印象派畫家，如：莫內、梵谷、馬內、惠斯特、高更、竇加等，在他們的作品中，都可以清楚看出受到浮世繪獨特的鮮豔色彩與平面表現。

例如：梵谷的〈唐基老爹肖像〉（Le Pere Tanguy）背景中裝飾著歌川廣重、歌川國貞等六幅浮世繪；以及另一幅〈梅樹開花〉（Flowering Plum Orchard：after Hiroshige），主題也是以油畫臨摹歌川廣重的〈名所江戶百景／「龜井戶梅屋敷」〉。兩側加上裝飾用的畫框，左右寫著歪七扭八的漢字。事實上，梵谷位在比利時的房間裝飾，就是便宜的浮世繪；而到了巴黎後，更是熱愛浮世繪，甚至還有兩件臨摹浮世繪的作品。

除了梵谷，莫內對於「日本趣味」也相當喜愛。他在法國吉維尼的住處院子裡擺上太鼓橋、藤棚、種植竹子、柳樹、菖蒲等，打造充滿日本風的庭院。此外，最能表現莫內對於日本趣味喜愛的作品，應該就是〈日本女人（穿和服的莫內夫人）〉（La Japonaise），畫面中的女子（即莫內的妻子卡蜜兒）穿著類似日本棉襖的和服，手拿繪有新月的扇子，擺出日本舞蹈般的動作，背景的牆上與鋪著草蓆的地上還特別裝飾十五支圓扇，東洋意味十足。

這股「日本趣味」也延續至陶瓷器、玻璃器皿等工藝與設計領域，歐洲人大量吸收、採納，甚至還傳往新大陸美國，影響深遠。

捕捉光影與空氣的瞬間印象

印象派藝術

19 世紀後半

物體沒有永恆的輪廓，
只有變動的光影與色彩

十

九世紀後期出現的「印象派」，對於繪畫的影響相當深遠。

印象派的畫家非常多，繪畫主題也相當多元，但唯一的共同點就是畫家都試圖留下「光影的瞬間」：莫內畫水面反射的光、雷諾瓦畫照耀人物的光、畢沙羅畫照射土壤與樹木的光、竇加畫在燈光下跳舞的人。

此外，在繪畫技巧上也有重大的突破。其一，畫家不在調色盤上調色，而是直接將原色顏料放在畫布上，利用「色彩分割」與「筆觸分割」的獨特技法，達到視覺上的混色。

其二，畫家不再待在室內作畫，而是走出戶外寫生，直接感受光影的變化，以捕捉瞬間印象。

再者，印象派平面化的色彩風格，也可看出受到日本浮世繪版畫的影響。

印象派畫家眾多，其中塞尚、高更、秀拉、魯東等，更是從印象派的理論中脫穎而出，發展出個人的獨特風格。

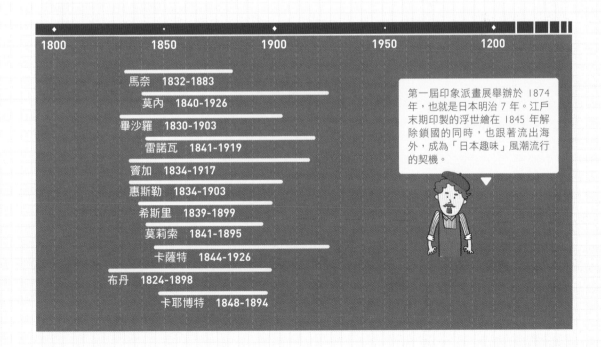

第一屆印象派畫展舉辦於 1874 年，也就是日本明治 7 年。江戶末期印製的浮世繪在 1845 年解除鎖國的同時，也跟著流出海外，成為「日本趣味」風潮流行的契機。

1800	1850	1900	1950	1200

馬奈　1832-1883
莫內　1840-1926
畢沙羅　1830-1903
雷諾瓦　1841-1919
竇加　1834-1917
惠斯勒　1834-1903
希斯里　1839-1899
莫莉索　1841-1895
卡薩特　1844-1926
布丹　1824-1898
卡耶博特　1848-1894

近代繪畫的起點・印象派的始祖

馬奈

Édouard Manet

〔法國〕
1832-83 年

我只是將親身所見，
盡可能如實呈現而已。
——馬奈

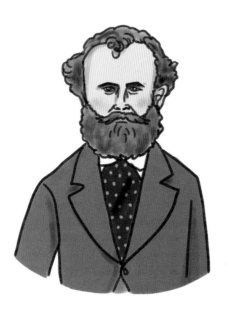

不理會世俗批判，堅持畫出心中的理想

馬

奈深受其叔叔的影響，早年即展現對繪畫的興趣與天分，立志成為一名畫家，卻遭到父親的反對。然而，後因未能考上海軍學校，因而意外得到許可踏上畫家之路。一八四九年進入湯馬斯・庫切爾的畫室學畫。

一八五九年，他初次提交作品給官方沙龍，卻引發騷動，造成評審之間意見不合。因為他畫了一個醉醺醺的男人，腳下躺著酒瓶。這幅畫不具有寓意，只是描繪現實，因此被認為這樣日常的主題，不適合入選沙龍；但評審之一的德拉克洛瓦卻給予這幅作品極高的評價，引發內部爭議。

除了上述這幅作品的爭議外，一八六三年完成的〈草地上的午餐〉（Le Déjeuner sur l'herbe），也引起不小的爭議。畫面中是一名全裸女子與兩名穿著衣服的男人坐在一起。不同於以往的裸女畫，習慣將女性美化成神話般等，馬奈是毫不修飾的將這位女性畫成「真實的女性」，因此引發輿論爭議。另外，其繪製的〈奧林匹亞〉（Olympia）（意指妓女）時，他描繪的妓女過於引人遐想，也

遭到嚴厲的批判。

儘管馬奈的畫風遭到當代嚴重的批判與指責，但也有一些人視他的作品為「新時代的來臨」。尤其是印象派的畫家們，相當贊同馬奈的作品用色鮮艷、描繪「現代生活」等，打破過去僵化的繪畫主題，甚至莫內在馬奈死後，為了將飽受強烈批判的〈奧林匹亞〉捐給政府，努力奔走了將近一年。由此可見，馬奈可說是印象派的先驅，其人品與作品皆受到許多新銳畫家的尊敬與推崇。

ARTIST DATA

簡歷
1832 年	1 月 23 日出生於法國巴黎。
1863 年	完成〈奧林匹亞〉，1865 年提交官方沙龍。
1881 年左右	獲頒法國榮譽軍團勳章
1883 年	4 月 30 日逝世，享年 51 歲。

代表作
〈草地上的午餐〉1863 年
〈左拉像〉1868 年
〈聖雷札火車站〉1872-73 年
〈佛利貝爾傑酒店的吧檯〉1881-82 年

現今僅存的兩幅自畫像

馬奈畫過不少肖像畫，如〈左拉像〉、〈馬拉美的肖像〉（Portrait de Stéphane Mallarmé）、〈杜萊的肖像畫〉（Portrait de Théodore Duret）等。但是，其自畫像經確認的卻只有兩幅，其中一幅是私人收藏的〈半身自畫像（拿著調色盤的馬奈）〉，另一幅就是右側這幅〈自畫像〉。觀察上衣和褲子，可發現筆跡紊亂，還有明顯的塗抹痕跡；相反地，臉部的描繪卻相當細膩，目光銳利，使得擺出嚴肅表情的馬奈在暗色背景下，格外突顯個性，氣勢不凡。

鑑賞Point

馬奈大膽地在油彩未乾前，抹上下一層油彩，產生強烈的紊亂筆觸，與顏色的堆疊感。另外，也可發現他放棄傳統的明暗法與厚塗法，改以平塗的方式，使色彩更鮮艷飽和，亦清楚突顯出畫中人物的姿態。

〈自畫像〉1878-79 年，油彩、油畫布，95.4×63.4cm，藏於石橋財團普力斯通美術館

畫 家 故 事

〔馬奈與庫爾貝〕

馬奈身為印象派之父，帶給許多畫家莫大的影響。其中，更和莫內、畢沙羅等畫家他建立友好關係；反之，與同時代的寫實主義畫家庫爾貝，關係卻不佳，庫爾貝還曾這樣批評馬奈：「說這個年輕人是現代的維拉斯奎茲，是不是哪裡搞錯了？」並且從寫實的角度，嘲笑馬奈的作品〈死去的耶穌與天使們〉（Le Christ mort et les anges）。

善於描繪大自然的物換星移

莫內

Claude Monet

〔法國〕
1840-1926 年

> 我必須馬不停蹄地改變，
> 因為萬物萌生新芽，染上新綠了。
> ——莫內

世界是由光影和色彩組成，
而非具有輪廓線的形體

少

年時期的莫內經常蹺課，也畫了不少鎮上名人的諷刺畫；一八五七年，他開始於畫框店賣諷刺畫，因而認識老闆兼朋友的布丹。布丹建議莫內到室外作畫，並指導他。這個經驗給予莫內往後的畫家生涯，有極大的影響。莫內曾說：「我能夠成為畫家，都是布丹的功勞。」

一八五九年四月，莫內前往巴黎；一八六二年進入夏爾・格萊爾的畫室，因此認識許多印象派的畫家們。莫內在畫室期間，曾與巴齊耶為了共同製作的作品而外出旅行，短暫停留在夏翼村；莫內相當著迷於該村莊豐富的大自然，離開畫室後，也曾經再次造訪該地，並於一八六五年仿作馬奈的作品〈草地上的午餐〉。事實上，馬奈的〈草地上的午餐〉，原名為〈浴〉（Le Bain），或許就是為了感謝莫內的尊崇之意，特意將該作品改為與莫內同名。

一八八三年，莫內定居於法國的鄉村吉維尼。莫內非常喜歡這個地方，製作了〈睡蓮〉系列經典名畫。其睡蓮系列作品，是描繪相同主題，

在不同時間、季節下的呈現。這位擅長追逐光影的畫家，透過細膩的觀察，畫出各式各樣細微的光影變化。

莫內的作畫方法，是同時擺出數張油畫布，並隨著太陽的移動改變調色盤的位置；如此追逐光線呈現方式的作畫姿態，直到一九二六年過世為止，仍持續努力著，由此可見這位畫家對於光影的追求，不遺餘力。

ARTIST DATA

簡歷
1840 年　11 月 14 日出生於法國巴黎。
1874 年　參加第一屆「印象派畫展」。
1883 年　移居吉維尼。
1899 年　開始繪製〈睡蓮〉系列。
1926 年　12 月 5 日於吉維尼逝世，享年 86 歲。

代表作
〈草地上的午餐〉1865-66 年
〈印象・日出〉1873 年
〈日本女人（穿和服的莫內夫人）〉1876 年
〈睡蓮〉1907 年

為了鍾愛的睡蓮，致力打造美麗的庭園

　　雖然他患有白內障、視力衰退，卻仍持續創作，據說繪製了超過兩百件以上的作品。莫內一生致力追求光影和草木隨著季節與太陽移動的改變。起初他是以〈乾草堆〉（Les Meules）系列為主，爾後才開始進行睡蓮的系列創作。與左圖這幅構圖、尺寸相似的作品約有 15 幅，可見莫內對於睡蓮主題的強烈喜愛。除此之外，莫內的晚年也開始製作大型壁畫，以著手捐贈給政府，為此他在 1915 年於成立畫室，開始製作大幅的〈睡蓮〉，該幅作品目前展示於巴黎橘園美術館（Musée de l'Orangerie）。

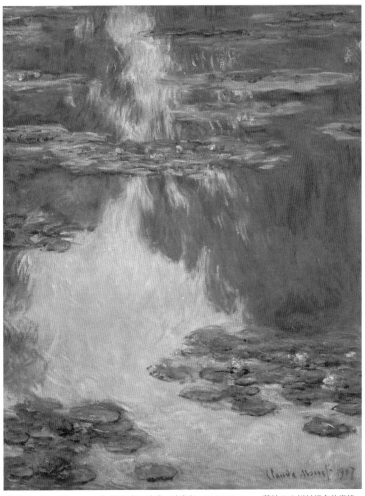

〈睡蓮〉（Les Nymphéas）1907 年，油彩、油畫布，92.5×73.5cm，藏於 DIC 川村紀念美術館

鑑賞Point

莫內最初幾幅〈睡蓮〉系列，水面四周的風景也會被納入中，但漸漸的畫面四周的風景越來越少，最後僅存位於正中央的視角。由此可見，這幅作品是睡蓮的晚期系列。畫面中只有以美麗的色彩描繪漂浮於水面的睡蓮，及倒映水面的草木綠意。

畫 家 故 事

〔莫內是哈日族？〕

　　〈睡蓮〉是莫內的著名代表作。畫中的睡蓮是位於莫內自家院子中的池塘，據說其院子是仿造日本庭園打造，有太鼓橋，也有竹林、菖蒲等日本植物。此外，他用來參加第二屆「印象派畫展」的參展作品，就是以穿著日本和服的妻子卡蜜兒為模特兒創作。由此可見，莫內相當喜愛日本文化。

收藏於亞洲的世界名畫 Vol.1

莫內〈船上的少女〉
（Young Girls in a Row Boat）

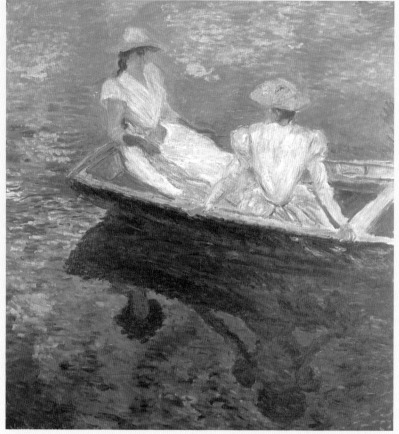

〈船上的少女〉1887 年，油彩、油畫布，145.5×133.5cm，藏於東京國立西洋美術館松方 COLLECTION

　　莫內經常描繪水岸風景，甚至將小船當作畫室。這幅畫是小船畫室系列作品中，完成度最高的一幅。畫中的地點是莫內自家附近的塞納河支流——艾普特河，而畫中的人物據說是第二任妻子愛麗絲的女兒蘇珊娜與布蘭琪。畫中的色彩繽紛，透過藍色、粉紅色、綠色和朱紅色相互輝映，營造出水面波光粼粼的感覺；人物的臉部模糊，彷彿融入了風景之中，而截斷船首的大膽構圖方式，可窺見受到浮世繪的影響。

　　這幅畫是由藝術品收藏家兼企業家——松方幸次郎的「松方COLLECTION」收藏品中的一幅，現存東京的國立西洋美術館。松方先生於 1916 年到 1922 年期間，曾兩次長期停留歐洲，收集大量的作品。這段期間，他也曾經親自拜訪住在吉維尼的莫內，表示希望能購買他裝飾於自家的 18 幅作品，據說莫內因此相當感動。

世間的一切之所以美麗且重要，端看你如何看待。
——畢沙羅

畢沙羅

Jacob Camille Pissarro

〔法國〕
1830-1903 年

ARTIST DATA

簡歷
1830 年　出生於法國聖湯馬斯島。
1842 年　在巴黎的寄宿學校上學。
1855 年　立志成為畫家，再度前往法國。同年，
　　　　舉辦的巴黎世界博覽會上接觸柯洛等
　　　　巴比松派大師們的作品，深受影響。
1861 年　在瑞士藝術學院認識塞尚、基約曼。
1903 年　11 月 13 日於巴黎逝世，享年 73 歲。

代表作
〈曳船路〉1864 年
〈通往冬宮之路，彭圖瓦斯〉1875 年
〈紅屋頂〉1877 年

以長者之姿，引領印象派畫家們前進

出

生於加勒比海，當時為法國殖民地的西印度群島聖湯馬斯島，爾後前往巴黎，受到柯洛等寫實主義作品的影響。不久後，認識莫內等印象派畫家，確立了在戶外寫生、追逐光影的作畫風格。

畢沙羅可說是印象派的中心人物，除了積極作畫，亦舉辦了八屆的「印象派畫展」，他也是唯一連續八屆都參展的畫家。為此，畢沙羅一生中留下了許多作品。

畢沙羅鍾愛的橋

許多畫家都曾畫過巴黎這座歷史悠久的「巴黎新橋」，其中，畢沙羅自己就重複畫過 12 幅之多。

鑑賞Point

整體使用沉穩的色彩，在一片溫和的色調中安排紅褐色的馬車，為畫面畫龍點睛。天空雲朵漂流的光線動態，以及細膩又大膽的筆觸，均為畢沙羅晚年的作品特徵。

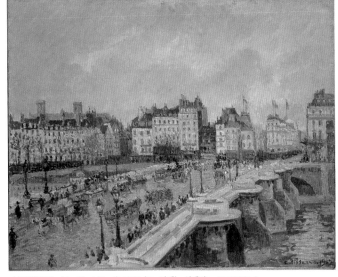

〈巴黎新橋〉（*Le Pont-Neuf*）1902 年，油彩、油畫布，66.0×81.2cm，
藏於日本廣島美術館

ARTIST DATA

簡歷
1841 年　2 月 25 日出生於法國里蒙。
1861 年　進入夏爾・格萊爾的畫室。
1879 年　未參加第四屆「印象派畫展」，而是將作品提交給官方沙龍。
1892 年　作品〈鋼琴前的少女〉被政府收購。
1919 年　12 月 3 日逝世於法國南部，享年 78 歲。

代表作
〈煎餅磨坊的舞會〉1876 年
〈船上午宴〉1880-81 年
〈鋼琴前的少女〉1892 年

051

色彩的鍊金師

雷諾瓦

Pierre-Auguste Renoir

〔法國〕
1841 年左右-1919 年

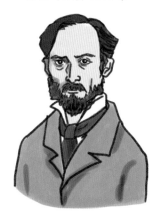

善用鮮豔的色彩，描繪優美的各式姿態

一八六一年，雷諾瓦二十歲時，進入夏爾・格萊爾的畫室，在此認識了後來亦成為印象派的畫家們，如莫內、希斯里等。事實上，雷諾瓦除了參與印象派的活動，其在官方沙龍所展出的作品，也備受肯定，是相當受歡迎的肖像畫家。

雷諾瓦的繪畫以「耀眼奪目的色彩」著稱，尤其對於女性的描繪，更是甜美動人。事實上，女性是雷諾瓦最重要的描繪對象，他一生中畫過無數女性肖像。

> 雷諾瓦不適合婚姻，
> 因為他已經娶了自己所畫的那些女性。
> ──珍妮・薩馬里（Jeanne Samary）
> （法蘭西戲劇院（Comédie-Française）專屬模特兒）

畫中人物即是雷諾瓦的妻子

用色厚實溫暖，是這幅裸女動人的主因。雷諾瓦另有許多與這幅構圖相似的作品，由此可知，雷諾瓦十分喜歡這位模特兒；事實上，這位女性後來就成為雷諾瓦的妻子－阿麗努・夏利哥（Aline Victorine Charigot）。

鑑賞Point

甜美的表情、長髮、圓潤的肢體，此種婦人的姿態，十分有雷諾瓦的風格。其晚年的畫風，就如同這幅畫一樣，將明媚的風景與裸婦合而為一。

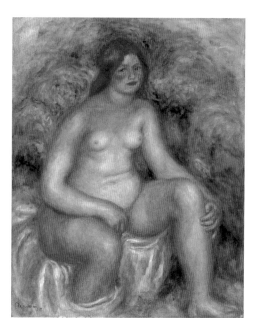

〈坐著沐浴的女人〉（Seated Bather）1914 年，油彩、油畫布，55.0×44.2cm，藏於石橋財團普力通美術館

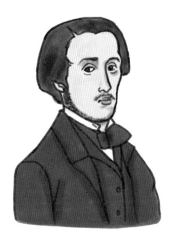

鍾愛描繪芭蕾舞者

竇加

Edgar Degas

🇮🇹

〔法國〕
1834-1917 年

女人如同仔細清理
自己的貓。
——
竇加

ARTIST DATA

簡歷
1834 年　　出生於法國巴黎。父親是銀行家。
1855 年　　進入法國美術學院就讀，向安格爾畫
　　　　　　派的畫家路易‧拉蒙特學畫。
1856 年　　造訪義大利，研究文藝復興藝術等。
1874 年　　參加第一屆「印象派畫展」。此後，
　　　　　　也幾乎參與每次的印象派畫展。
1917 年　　肺炎病逝，享年 54 歲。

代表作
〈歌劇院的交響樂團〉1870 年左右
〈舞蹈課〉1871 年
〈紐奧良一家棉業公司〉1873 年

汲取新古典主義精髓，另類的印象派天才畫家

竇加曾進入法國美術學院，向安格爾派畫家學習。為此，一開始是畫學院派風格的作品，爾後才漸漸開始畫舞者、自然等日常風景。他曾嘗試過粉彩畫、版畫、雕刻等各式媒材作畫，可見其受到浮世繪等日本藝術，相當程度的影響。

竇加雖是印象派畫家之一，實際上卻受到安格爾更多的影響，從他的作品風格可發現，多以古典手法描繪都會生活，不同於其他印象派畫家。

善於捕捉女性的瞬間姿態

這幅畫是竇加畫風純熟時期的作品，屬於〈梳妝的女人們〉（*Women at their Toilette*）系列之一。捕捉日常生活的瞬間，將女子正打算拿布擦拭背部，且略顯勉強的舉動，清楚生動地展現於畫布中。

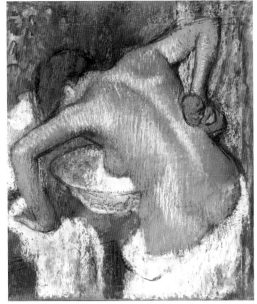

鑑賞 Point

竇加的畫中，經常可看見粉彩與油彩互相混淆下，因而使畫面的色彩更繽紛。此外，雖然女性是竇加經常描繪的主題，但是不同於雷諾瓦，竇加自始至終，站在客觀角度追求女性之美。

〈擦背的女人〉（*Woman Sponging Her Back*）1888-92 年左右，粉彩、紙，70.9×62.4cm，藏於東京國立西洋美術館

畢生著迷於豐富多變的鄉村風景

053

希斯里

Alfred Sisley

〔英國〕
1839-99 年

> 我從天空開始畫起，
> 天空不只是背景。
> ──希斯里

ARTIST DATA

簡歷
1839 年　出生於法國巴黎。父母是富有的英裔法國人。
1857 年　在英國倫敦學商，卻中斷學業返回巴黎。
1874 年　參加第一屆印象派畫展。
1883 年　在杜朗盧埃爾畫廊舉辦個展。
1889 年　遷居到盧萬河畔的莫雷。10 年後在此與世長辭，享年 59 歲。

代表作
〈馬洛特村的街道〉1866 年
〈路維希安花園，雪效應〉1874 年
〈莫雷的教堂〉1897 年

生前未能獲得重視，死後才成名的風景畫家

斯里的國籍雖是英國，不過人生大半輩子都在法國度過。十八歲那一年，為了學習經商，前往倫敦念書；但比起做生意，他對繪畫更感興趣，因此中斷學業回到巴黎，踏上畫家之路。

希斯里最初受到柯洛、庫爾貝等人的影響，後來接觸到明亮色彩的印象派畫家，因此確定個人獨特的畫風。雖然希斯里生前未能獲得賞識，死後卻倍受讚譽，現今多承認他也是印象派的重要畫家之一。

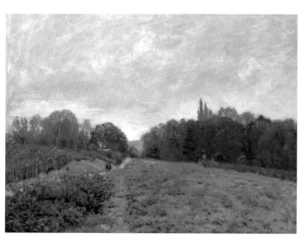

〈路維希安的風景〉（Landscape at Louveciennes）
1873 年，油彩、油畫布，54.0×73.0cm，
藏於東京國立西洋美術館

以不變的畫風，畫下田園風景

這幅畫是 1871 年移居至路維希安村，其自宅附近的風景。儘管平凡，不過草原盡頭延伸的森林和丘陵、遼闊的天空等，都充分呈現出遠近感，令人心曠神怡。

鑑賞Point

這幅畫乍看之下沒有重點，是難以言喻的風景畫；然而，構圖沉穩、色調統一，強烈表現出他早期作品中，重視大自然與空間秩序的傾向。

莫莉索

Berthe Morisot

〔法國〕
1841-95 年

我們自古以來就是各自帶著祕密死去。
——莫莉索

ARTIST DATA

簡歷

1841 年	出生於法國布爾日。父親是謝爾省首長，母親是福拉哥納爾的遠親。
1864 年	首次入選官方沙龍。
1868 年左右	擔任馬奈〈陽台〉的模特兒。
1874 年	與馬奈的弟弟尤金結婚。
1878 年	女兒茱莉（Julie Manet）出生。
1895 年	肺炎病逝，享年 54 歲。

代表作
〈看書〉1869-70 年
〈躲貓貓〉1873 年
〈院子裡的尤金·馬奈與女兒〉1883 年

曾擔任馬奈的模特兒，後成為其弟弟的妻子

莫莉索是第一位女性印象派畫家，她曾向柯洛、馬奈學畫；另外，也曾擔任馬奈作品的模特兒。莫莉索除了風景畫、肖像畫等油畫外，也曾接觸版畫，積極提交作品參與「印象派畫展」，並與馬奈的親弟弟尤金（Eugène）於一八七四年結婚。此外，亦與眾多印象派畫家，積極交流。其作品最大特徵，是都會主題與色彩明亮的基調，尤其擅長描繪情感豐富的母子肖像畫。

 表現大膽筆觸和女性特有的主題

當時的社會情形，即使家境富裕，女性一般也無緣成為畫家，因此莫莉索是一個特殊的案例。她的畫作主題多與此幅畫相似，是母親與孩子或是畫家自己的女兒。

 鑑賞Point

莫莉索的作品非常女性化，以綠色為背景突顯白色，筆觸大膽奔放。此外，孩子仰望母親的動作和表情，清楚表達女性特有的敏銳感性與觀察力。

〈年輕女子與孩子〉（*Jeune femme et enfant*）1894 年，油彩、油畫布，61.5×50.5cm，藏於日本廣島美術館

ARTIST DATA

簡歷
1844 年　出生於美國賓州。
1861 年　在賓州美術學院就讀 5 年，學習繪畫
　　　　基礎技法。
1866 年　前往巴黎，踏上畫家之路。
1870 年　因為普法戰爭而暫時返國。
1877 年　首次接觸竇加的作品，深受影響。
1904 年　獲頒法國榮譽軍團勳章。
1926 年　6 月 14 日於法國逝世，享年 82 歲。

代表作
〈一杯紅茶〉1879 年
〈在歌劇院〉1880 年
〈年輕女子在院子裡做女紅〉1886 年左右

從美國遠渡而來的女性畫家

卡薩特

Mary Stevenson Cassatt

〔美國〕
1844 年左右-1926 年

將印象派的畫風，帶進美國畫壇

卡

薩特的父親是費城的銀行家。卡薩特少女時期在法國與德國生活，爾後進入賓州美術學院就讀，並於一八六六年前往巴黎。後來因為普法戰爭爆發，曾短暫返回美國，之後便再度前往歐洲，正式成為一名畫家。一八七七年認識竇加後，便開始參與印象派的畫展與活動。曾參加過四次「印象派畫展」，足跡踏遍世界各地，繪製許多動人作品。卡薩特擅長以抒情方式描繪日常景物，並受到浮世繪的影響，確立平塗的風格與技巧。

> 我不惜貼在玻璃上將鼻子壓扁，
> 也要盡量吸收他（竇加）的繪畫。
> ——卡薩特

傳達母愛的傑出作品

瑪麗·卡薩特因為老師竇加傳授的粉彩畫，而開啟了繪畫技法新境界。而這幅代表作不僅色彩明亮，俯視的構圖方式也相當出色。

鑑賞Point

卡薩特熱衷於研究，除了竇加、馬奈等同時代的畫家外，也曾仔細研究過日本畫；因此，她的作品融合成為充滿個性又簡潔的畫風。我們可以一邊欣賞畫作，一邊推測她畫風演變的過程，也是一種樂趣。

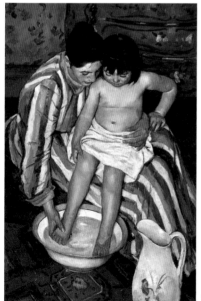

〈洗浴〉（*The Child's Bath or "The Bath"*）1892 年左右，油彩、油畫布，95.5×63.7cm，藏於美國芝加哥美術館

印象派的「天空之王」

布丹

Eugène-Louis Boudin

〔法國〕
1824-98 年

為了作畫，我用僅有的零用錢買了許多蔬果。
——布丹

ARTIST DATA

簡歷
1824 年	出生於法國諾曼第地區的翁弗勒爾。父親是船長。
1851 年	前往巴黎，耗時三年時間學畫。
1874 年	第一次參與「印象派畫展」。
1892 年	獲頒法國榮譽軍團勳章。
1898 年	8 月 8 日於法國逝世，享年 74 歲。

代表作
〈圖維爾海岸〉1864 年
〈卡馬雷港〉1872 年
〈翁弗勒爾的碼頭與燈塔〉製作年不詳

在鄉村海邊繪製許多以天空和大海為題的作品

布丹在翁弗勒爾對岸的勒阿弗爾，經營文具與畫框店，因而認識米勒等人。

在他們的建議下，布丹前往巴黎學畫，但卻無法習慣都市生活，於是返鄉。返鄉後，他住在諾曼第海邊致力創作，因此可發現他的海景畫總是有一大片天空，為此，柯洛稱他是「天空之王」。布丹曾邀請莫內到戶外寫生，因而直接影響到印象派的作畫習慣，被認為是印象派的先驅。

了解天空與大海的魅力

位在諾曼第的海邊城鎮——圖維爾是巴黎上流階層人士的度假勝地；畫面上方三分之二都是藍天，這種構圖方式相當大膽，也是布丹被稱讚為「天空之王」的原因。

鑑賞Point

布丹擅於表現高空，經常使用被稱為「氣象學上的美麗世界」，用以表現寬廣深遠的場景。在整體灰藍的色調中，再利用紅色形成強有力的亮點，抓住觀者的視線。

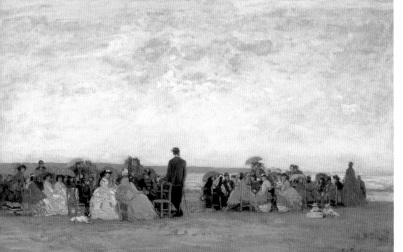

〈圖維爾近郊的海濱〉（*The Beach Near Trouville*）1865 年左右，油彩、木板，35.7×57.7cm，藏於石橋財團普力斯通美術館

印象派畫家們的贊助者

057

卡耶博特

Gustave Caillebotte

〔法國〕
1848-94 年

ARTIST DATA

簡歷
1848 年　8 月 19 日出生於法國巴黎。
1873 年　進入巴黎國立美術學校就讀。
1874 年左右　認識竇加、莫內等畫家們。
1878 年　用繼承而來的家產，提供印象派畫家們經濟支援。
1894 年　2 月 21 日，於家中過世。

代表作
〈刨地板的工人〉1875 年
〈歐洲橋〉1876 年
〈雨天的巴黎街道〉1877 年

你不想辦一場真正的藝術展覽會嗎？

——卡耶博特

描繪近代都市生活與勞動場景

卡　耶博特出生於富裕家庭，家裡經營纖維業，此外，他也是知名的繪畫收藏家，透過購買好友莫內、雷諾瓦等印象派畫家們的作品，提供他們經濟上的援助。此外，他也將買來的作品出借給「印象派畫展」展示，自己也有畫作參展。卡耶博特善用光影般的筆觸，描繪巴黎風景與人文風俗，頗受好評，其作品題材多半是勞動或生活等近代都市風情。

充滿個人風格的近代都市場景

這幅畫是與第二屆「印象派畫展」代表作〈刨地板的工人〉共同參展的作品。畫中人物是卡耶博特的弟弟——馬歇爾。當時，鋼琴是表示上流階級的象徵。

鑑賞Point

過去，畫中彈琴的人物多半是女性，因此這幅以男性為主角的作品，相當罕見。明亮乾淨的房間，是卡耶博特一貫最愛的主題背景，也就是近代城市的室內景物氛圍。

〈彈鋼琴的年輕男子〉（*Jeune Homme au Piano*）1876 年 油彩、油畫布 ，81.0×116.0cm，石橋財團普力斯通美術館典藏

追求色彩與型態的調和

惠斯勒

James Abbott McNeill Whistler

〔美國〕
1834-1903 年

藝術必須孤獨。
——惠斯勒

ARTIST DATA

簡歷
1834 年　7 月 10 日出生於美國麻州洛厄爾。
1841 年　前往巴黎，進入夏爾‧格萊爾的畫室。
1877 年　在英國倫敦展出〈黑色和金色的夜曲：
　　　　降落的煙火〉，遭到嚴厲批評；並對評
　　　　論家約翰‧羅斯金（John Ruskin）提出
　　　　毀謗名譽的控訴。
1903 年　7 月 17 日於倫敦逝世。

代表作
〈白色交響曲第一號：穿白衣的女子〉1862 年
〈黑色和金色的夜曲：降落的煙火〉1875 年

出生於美國，孕育特有的繪畫風格

惠

斯勒出生於富裕家庭，父親是軍人兼鐵路工程師。少年時便開始接觸音樂與繪畫等藝術，爾後前往法國學習正統繪畫，並以巴黎為據點，與畫家好友亨利‧方坦－拉圖爾、阿爾馮斯‧魯古洛共同組成「三人會」。之後，他在倫敦成立畫室，往來倫敦與巴黎，積極作畫。惠斯勒曾被任命為英國藝術家協會的會長等，對於英國繪畫藝術的發展，有相當程度的貢獻。

 追求色彩與形體的和諧

　　畫中右下角寫著「給安妮」（to Annie），清楚表明這幅畫是惠斯勒畫給姊夫的女兒，也就是姪女安妮的作品。這是他相當早期的作品，不過仍可窺見他追求微妙色調變化的繪畫風格。

鑑賞Point

穩重且幾乎以單一色系表現明暗的特色，與其他印象派畫家追求光影與色彩效果的風格，截然不同。平塗色彩的表現方式與構圖，亦可看出受到日本藝術的影響。

〈女子的肖像〉（*Portrait of a Woman*）1870 年代，油彩、油畫布，41.5×27.7cm，藏於東京國立西洋美術館 松方 COLLECTION

藝術新時代的來臨
引發畫壇革命的「印象派畫展」

　　1874 年 4 月 15 日，在巴黎攝影師納達爾的工作室中，舉辦了一場團體展，以「畫家、雕刻家、版畫家等共同出資公司的第一屆展覽」（以下簡稱「印象派畫展」）為主題的團體展，一共有 30 位藝術家、165 件作品參展，一個月之內約有 3500 人前來參觀，不過評價卻十分兩極。尤其，針對莫內展出的作品〈印象，日出〉，評論家路易．樂華在《喧鬧》雜誌上挖苦諷刺的說：「這根本是只憑印象畫出來。」然而，也因為這篇負面批評，使得「印象派」的稱號廣為流傳，可說是因禍得福。

　　第一屆「印象派畫展」是由莫內提議，畢沙羅、塞尚、雷諾瓦、希斯里、竇加、莫莉索等成員共襄盛舉。由於以上這些年輕畫家們多來自於窮鄉僻壤，在大都市中奮鬥，而所繪的作品參加官方的展覽總是落選，為了不再為展覽而畫，他們拒絕參加官方的展覽，而自己舉辦一個所謂的「落選展」，集合了畫家、雕刻家和版畫家的藝術家展覽會正式展開。從 1874 年這一年開始，直到 1886 年舉辦最後一次為止，一共辦過 8 次。

　　然而，從 1876 年第二屆開始，卡耶博特也參展，卻仍是負評如潮，甚至在《費加洛報》（Le Figaro）上批評雷諾瓦今日已經成為名畫的作品〈陽光下的裸女〉（Torse, effet de soleil）是「屍體完全腐爛的狀態」。

　　隔年 1877 年舉行的第三屆，也同樣吸引許多觀眾蒞臨，但評價仍未提升，但雷諾瓦的〈煎餅磨坊的舞會〉、莫內的〈巴黎聖拉查車站〉（Gare Saint-Lazare）、竇加的〈苦艾酒館〉（L'absinthe (Dans un café)）等名畫齊聚一堂，讓展覽變得更加充實豐富。這點要歸功於從前一屆開始參與的古斯塔夫．卡耶博特，他弭平了竇加與莫內等人的不和，並且負擔所有展覽費用，讓印象派畫展辦得越加有聲有色。

　　然而，這樣的美景並沒有維持太久，因竇加與其他畫家們的衝突、不合，因此希斯里、雷諾瓦、塞尚、莫內等人拒絕參加第四、第五屆；甚至第六屆幾乎成為竇加的個展；而到了第七屆，竇加拒絕參展，才使希斯里、雷諾瓦、莫內等畫家回歸。而這一屆也像是在為印象派做個總結，評論家們的反應大致都是正面。而第八屆則是由秀拉、席涅克、魯東等新一代的畫家們，取代莫內、雷諾瓦參加，讓人感受到印象派的新舊交接，也成為最後一次「印象派畫展」。

由色彩理論出發的「點描」派

新印象派藝術

19 世紀末

勇於實踐色彩理論的「視覺混色」畫家

法

國畫家秀拉的作品《大碗島的星期天下午》（*Un dimanche après-midi à l'île de la Grande Jatte*），發表於一八八六年五月舉行的第八屆，也是最後一屆「印象派畫展」。評論家費尼昂大力稱讚這幅作品是「新繪畫」的誕生，也因此被稱為「新印象派」。

秀拉以色彩理論為基礎，思考創造出「視覺混色」法，將單色小點規則排列後，從一定距離觀看畫作時，顏色在眼裡便會混合在一起，達到色彩的調和。這樣的作畫方式，提高了秀拉作品的亮度，使整體色調更明亮耀眼。然而秀拉英年早逝，後來沿用相同手法的人則是他的朋友席涅克。

席涅克貫徹新印象派的理論和技巧，致力於讓新印象派留名。雖然他將科學根據導入繪畫中，但或許正因過於科學化的結果，使得畫面線條變得更模糊，構圖隨便，失去物體的外形，甚至開始偏向抽象。

主要畫家

新印象派 ─ 秀拉 1859-1891

席涅克 1863-1935

後印象派 ─ 塞尚 1839-1906

梵谷 1853-1890

高更 1848-1903

1800　1850　1900　1950　2000

新印象派的登場，與 19 世紀末急速發展的科學理論與技術，有相當程度的關係。然而，與同一時期相近的，還有欲極力找回物體形體的後印象派。

ARTIST DATA

簡歷
1859 年　出生在法國巴黎的富裕家庭。
1879 年　進入巴黎國立美術學校法國藝術學院就讀。
1884 年　落選於官方沙龍的〈阿尼埃爾的浴場〉，首次於
　　　　「獨立藝術家沙龍展」中展出。
1885 年　因為席涅克的介紹認識畢沙羅。
1886 年　以〈大碗島的星期天下午〉等作品，參加第八屆
　　　　「印象派畫展」。
1891 年　3 月 29 日於巴黎逝世，享年 31 歲。

代表作
〈阿尼埃爾的浴場〉1883-84 年
〈大碗島的星期天下午〉1884-86 年
〈女模特兒們〉1886-88 年

059

新印象派的創始者

秀拉

Georges-Pierre Seurat

〔法國〕
1859-91 年

藝術是調和。
——秀拉

分析色彩現象，
主張以「點描」分割筆觸

拉少年時期曾以素描仿作過許多前輩大師的作品，藉此磨練畫技，後來進入巴黎的法國藝術學院就讀。其後受到光學理論影響，將其運用在素描和油畫上，與席涅克共同創造出「新印象派藝術」的主張與技法，給予作品更嚴謹的科學與邏輯基礎。秀拉認同印象派分解並重新配置色彩的方法，並進一步將其以點描的方式，發展成「光彩主義」。然而，評論家費尼昂認為這樣的技法，與過去印象派追求瞬間光影的型態不同，於是將之名為「新印象派」。

秀

利用黑白素描，
研究光影的變化

為了徹底掌握色彩對比的原理等，秀拉以素描呈現光影的效果，而這幅畫中強烈的明暗對比，充分突顯人物的動態感。

鑑賞Point

秀拉習慣以素描當作油畫的草稿，且多半用炭精筆或木炭描繪日常生活場景。希望各位欣賞時，能特別留意其中的明暗安排、柔和線條等呈現與效果。

〈跳舞的小丑〉（*Pierrot and Columbine*）1887 年，炭精筆，24.0×31.0cm，藏於笠間日動美術館

席涅克

Paul Signac

🇫🇷

〔法國〕
1863-1935 年

ARTIST DATA

簡歷
1863 年　11 月 11 日出生於法國巴黎。
1884 年　參加獨立藝術家協會，結認秀拉。
1886 年　與秀拉一同參加第八屆「印象派畫展」。
1899 年　出版新印象主義理論書《從德拉克羅瓦到後印象主義》。
1908 年　擔任獨立藝術家沙龍展會長。
1935 年　8 月 15 日於巴黎逝世。

代表作
〈早餐〉1886-87 年
〈卡溪的防波堤〉1889 年
〈井邊婦女〉1892 年

人們總有一天能夠明白，新印象派是代表傳統色彩的新時代。

——席涅克

與秀拉攜手合作，積極推廣新印象派的理念

出生於巴黎的席涅克，受到印象派畫家莫內的影響開始習畫。曾參加第一屆的獨立藝術家沙龍展（無須經過審查，可自由參展的展覽會），在此與秀拉相識。秀拉死後，他撰寫《從德拉克羅瓦到後印象主義》（D'Eugêne Delacroix au néo-impressionnisme）等書，致力於推廣新印象派，代替英年早逝的秀拉，讓世人了解新印象派的色彩理論，功不可沒。

畫風大幅轉變的紀念之作

這幅畫是席涅克搭乘遊艇，環遊地中海時的旅途風景；當時仍是小漁港的聖特羅佩，風景優美。而這也是席涅克畫風轉變的轉捩點令作。

鑑賞Point

此幅的構圖，相較於過往較不嚴謹，畫點也比較大，這些都與席涅克過去的風格不同。希望各位在觀看時，特別注意以上幾點差異，以及畫家強調個別色彩的特性。

〈聖特羅佩港〉（*Le port de Saint-Tropez*）1901-02 年，油彩、油畫布，131.0×161.5cm，藏於東京國立西洋美術館

首次將梵谷介紹至亞洲
日本文豪 —— 森鷗外

　　梵谷生前，只是一位默默無聞的畫家，賣掉的畫作也只有〈紅色葡萄園〉（*The Red Vineyard*）；而獲得評論的也只有法國詩人奧里耶（Albert Aurier）所寫的「被隔離的畫家文森」（《文雅信使》（Mercure de France）創刊號）一篇而已。

　　梵谷死後十年，直到 1901 年才在巴黎首次舉辦遺作展；1905 年則在阿姆斯特丹、柏林舉辦；1908 年再度於巴黎舉行展覽會，「梵谷」的名聲才逐漸響亮，被世人重視。

　　然而，日本最早介紹梵谷的人，據說是明治時代的文豪－森鷗外。（1910）年發行的《昴》雜誌中刊登的「椋鳥通信」提到以下的內容：「看過柏林今年的分離派春季展後，像塞尚、梵谷、馬諦斯這類使用強烈單純顏色的作品較多。雖然著重明暗的作品再怎麼喜歡，看起來還是覺得有些過時。」「椋鳥通信」系列的作者是森鷗外，主要介紹德國雜誌中的文藝相關報導，在此之後，他曾多次在報導中提到梵谷的名字。

　　但是，正式將梵谷介紹給日本民眾認識，要歸功於同樣在 1910 年創刊的文藝雜誌《白樺》，該雜誌直到 1923 年停刊為止，一共刊登過 59 篇與梵谷相關的報導，以及 73 張畫作圖片。而在 1911 年的《白樺》7 月號雜誌中，則出現作家－武者小路實篤寫的詩〈梵谷〉。這或許是日本，甚至應該說是全世界，第一首以梵谷為主題所創作的詩：

> 梵谷啊，
> 擁有雄雄燃燒般意志力的你啊。
> 每次想到你，我就湧現力量。
> 湧現能夠爬上高處的力量，
> 湧現足以走到盡頭的力量。

　　後來武者小路實篤陸續寫了許多讚美梵谷的詩、小品文和小說等，而身為日本文學《白樺》派首領的他，其所說的話對於梵谷在亞洲與日本地位的提升，有莫大的影響。

近代繪畫始祖・三種偉大風格的集合

後印象派藝術

19 世紀末

試圖找回印象派過度強調光影，所失去的「形」

從

一八八○年代末至二十世紀初，以法國為中心積極創作的畫家們稱為「後印象派」，其中以風格強烈的塞尚、梵谷、高更為核心，他們的作品在一九一○年於倫敦舉行的「莫內與後印象派畫展」中一舉成名，可惜展出時，這三位畫家皆已不在人世。

雖然這三位被後世歸類為「後印象派畫家」，仍三者的創作風格，截然不同。

塞尚的用色明亮，不過他以「球體、圓筒、圓錐」等形狀，重新塑造大自然形狀的畫風，也間接影響後世的立體派藝術；高更利用簡化的形狀與色彩，以及浮世繪版畫平塗的風格，創造獨樹一格的畫風；梵谷則是受到印象派和日本藝術的影響，畫面明亮，筆觸線條生動；雖然也有一說法，是認為其明亮色彩只是為了表達梵谷內心的豐沛情感。

年代				
1800	1850	1900	1950	2000

主要畫家

新印象派
秀拉　1859-1891

席涅克　1863-1935

後印象派
塞尚　1839-1906

梵谷　1853-1890

高更　1848-1903

「印象派畫展」舉辦了 8 屆，直到 1886 年結束。雖然畫展結束，然其直接催生了新印象派與後印象派，影響深遠。

近代繪畫之父

塞尚

Paul Cézanne

〔法國〕
1839-1905 年

找出大自然裡的圓筒形、
球體、圓錐形。

——塞尚

大膽挑戰保守的藝術界，迎來畫壇新時代的起點

一八六一年來到巴黎的塞尚，雖然進入瑞士藝術學院，卻始終沒有忘記立志成為畫家的夢想。

因此，在一八六二年再次前往巴黎，再度進入瑞士藝術學院，以畫家為職業生活，並認識許多志同道合的印象派畫家。

然而，塞尚連續落選，沒能順利的銀行裡工作，話雖如此，卻始終無功而返。曾經有段日子，是在父親的銀行裡工作，話雖如此，卻始終沒有忘記立志成為畫家的夢想。

進入官方沙龍參展；事實上，塞尚頻頻落選是有原因的，因為官方沙龍只認同古典主義的作品，但塞尚卻始終遞交不合規定的作品，因此惹惱了評審們。尤其保守的評審們，更無法接受塞尚的作品，因此從未接受。

為此，塞尚與瑞士藝術學院的夥伴們一同舉辦「印象派畫展」，也就是俗稱的「落選美展」，並開始以印象派成員的身分，活躍於畫壇。

一八七八年，塞尚離開印象派，回到普羅旺斯艾克斯，此後，塞尚便在此定居，並開創新的創作風格。塞尚深受故鄉的風景與大自然吸引，留下許多以普羅旺斯艾克斯為背景的風景畫，其中以聖維克多山為主題的最多，據傳有五十幅以上。而除了風景畫外，塞尚也在此繪製許多靜物和人物畫。

儘管在世時其藝術才能，未能獲得世人的強烈關注，不過最終在一八九五年舉辦首次個展時，獲得好評。也因為這場個展，塞尚的作品被高價收購，而他也再度於一九○○年舉行的巴黎世界博覽會上展出三件作品，也對塞尚深受年輕一輩的畫家支持，後世的畢卡索、布拉克等人，帶來莫大的影響。

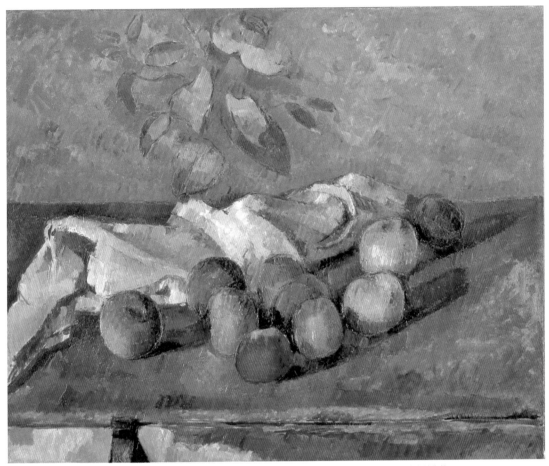

〈蘋果與餐巾〉（*Pommes et serviette*）1879-80 年左右，油彩、油畫布，49.2×60.3cm，藏於日本損保東鄉青兒美術館

不停畫蘋果的意義

　　塞尚與小說家左拉是摯友。據說在他們少年時，左拉曾經送給塞尚象徵友情的蘋果，因此塞尚繪製許多以蘋果為主題的作品。事實上，蘋果也是建構畫面與追求形體外觀份量時，最適合的題材。這幅〈蘋果與餐巾〉也是其中之一。桌上的蘋果和餐巾，與灰綠色的背景形成強烈的對比。蘋果除了紀念塞尚與左拉之間的友情，更代表塞尚想要留名於畫壇的決心，因為他曾說：「我要用一顆蘋果驚豔巴黎。」

鑑賞Point

在這幅畫中，可清楚看見塞尚著名的「構築性筆觸」，利用井然有序的線條，排列出緊湊的畫面節奏感，打造出獨特的物體秩序。

畫 家 故 事

〔晚年始獲得世人重視〕

　　塞尚開始獲得世人正面的評價，是在他第一次舉辦個展的 56 歲後。此外，對於立體派的布拉克、畢卡索，以及野獸派馬諦斯等畫家而言，塞尚的繪畫技法，都成為他們重要的參考理論，為此，可稱得上是「近代繪畫之父」。

收藏於亞洲的世界名畫 Vol.2

塞尚〈從聖維克多山上遠眺黑堡〉
（La Montagne Sainte-Victoire et le Château Noir）

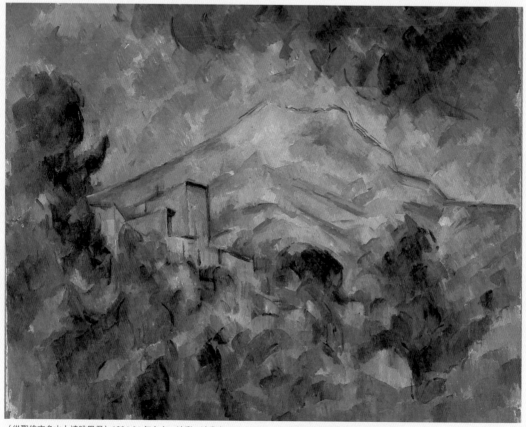

〈從聖維克多山上遠眺黑堡〉1904-06 年左右，油彩、油畫布，66.2×82.1cm，藏於石橋財團普力斯通美術館

　　塞尚曾經畫過超過 30 幅，以故鄉普羅旺斯艾克斯的聖維克多山為主題，以及 4 幅黑堡，但是兩者同時出現的作品，唯有此幅。而在塞尚 1880 年繪製的相同構圖作品中，山的稜線、樹幹、葉子都畫得很明確，然而，唯獨這幅是以隨意線條畫成，尤其，畫面右上方的深藍綠色樹木與天空，幾乎無法分出界線，差異甚大。

　　塞尚的畫風隨著年紀增長，寫實的成分逐漸減少，就如同這幅畫一樣，改以立體切割的方式，重新建構大自然，而這個手法，也深深影響後世的畢卡索、布拉克等立體派畫家。目前，這幅畫收藏於東京普力斯通美術館，該美術館裡網羅並展出普力斯通創始人石橋正二郎收藏的塞尚、莫內、雷諾瓦、竇加、梵谷、高更等 19 世紀法國繪畫為主的作品，共計約 1800 件。

用色大膽、情感豐沛的狂人畫家

梵谷

Vincent Van Gogh

〔荷蘭〕
1853-90 年

該怎麼說呢？有時我會感覺我需要
宗教；而此時，我便外出描繪星空。

——梵谷

ARTIST DATA

簡歷
1853 年　3 月 30 日出生於荷蘭南部。
1869 年　進入古皮耳藝廊的海牙分店工作。
1888 年　移居法國南部的亞爾，開始在「黃
　　　　房子」生活。
1889 年　住進精神療養院，1890 年 5 月 16
　　　　日出院。
1890 年　7 月 27 日拿手槍朝自己胸前開
　　　　槍，兩天後辭世。

代表作
〈唐基老爹肖像〉1887 年
〈星夜〉1889 年
〈有絲柏的道路〉1890 年

追求情感表現的極致，
以「黃房子」展現理想

梵

谷的父親是一名牧師，而
他在一八六九年到一八七
六年期間，在海牙、倫
敦、巴黎擔任古皮耳藝廊（Goupil et
Cie）的店員。爾後，他在英國擔任學
校老師、比利時當傳教士，一八八〇
年矢志成為畫家。

一八八六年在比利時安特衛普學
畫，靠著弟弟西奧的協助前往巴黎。
在巴黎，受到印象派與日本藝術的影
響，並與畢沙羅等畫家交流，畫風轉
向於印象派發展。一八八六年遷往法

國南部的亞爾，這段時期，梵谷借住
於「黃房子」（亦即梵谷的〈黃房
子〉（Het gele huis）作品中出現的
建築物）裡，留下各式各樣的作品。

開始在「黃房子」生活的梵谷，
原本懷抱某個夢想，就是希望組織藝
術家共同體，與其他畫家們相互刺
激、共同創作。然而，與他共同參與
此活動的畫家只有高更一人，且他與
高更的共同生活，也沒有持續太久，
高更便留下梵谷，前往巴黎。此後，
梵谷陷入精神失常，進入療養院。然
而，也是此時，梵谷特有的曲線與絢
麗色彩畫風，在這段時期誕生。

梵谷出院後，移居瓦茲河畔歐
韋，在畢沙羅的介紹下，接受精神科
醫師保羅‧嘉舍（Paul Gachet）的治
療。嘉舍與許多畫家均有往來，也熟
悉藝術。然而，梵谷卻在這段療養時
間再度發病，拿槍射擊自己的胸口，
狀況雖一度穩定，卻又惡化，最後在
其胞弟西奧的看顧下辭世。梵谷的作
品，在生前雖然幾乎完全不受重視，
進入二十世紀的現代藝術後，才逐漸
獲得重視，評價極高，甚至被尊稱為
是後印象派的大師。

〈玫瑰〉（*Roses*）1889 年，油彩、油畫布，33.0×41.3cm，藏於東京國立西洋美術館 松方 COLLECTION

在精神療養院中，找到豐沛的繪畫題材

　　一般多認為這幅是亞爾時代最後的作品；然而，這幅作品於 1985 年東京國立西洋美術館舉辦梵谷展展出時，卻有人指正他畫的是他入住的聖雷米精神療養院庭院。1889 年，梵谷從亞爾進入位在聖雷米的精神療養院，他在住院期間仍持續創作，除了這幅畫外，也繪製了〈絲柏樹〉等作品。

鑑賞Point

這幅畫是入住位在聖雷米的精神療養院時，所創作的作品。

在這裡可看到受到高更的影響，採用平塗畫法，但卻少不了梵谷獨特的紊亂筆調，相當特別，甚至已經是由扭曲色彩的粗線，所拼接組成的畫面了。

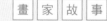
畫　家　故　事
〔 梵谷與日本藝術的緣份 〕

　　座落在荷蘭阿姆斯特丹的國立梵谷美術館中，也收藏〈播種者〉等代表作，以及同時代的高更、羅特列克等的作品。不僅如此，日本建築師黑川紀章設計的分館中，也展示著梵谷最愛的日本浮世繪。

收藏於亞洲的世界名畫 Vol.3

梵谷〈花瓶裡的 15 朵向日葵〉
（Zonnebloemen〔F.457〕）

〈花瓶裡的 15 朵向日葵〔F.457〕〉1888 年，油彩、油畫布，100.5×76.5cm，藏於日本損保東鄉青兒美術館

　　這幅畫在 1987 年倫敦佳士得拍賣會上，以約 16 億台幣（約日幣 58 意）售出，引發話題。而買下這幅畫的，是安田火災海上保險公司（現為日本損保）。

　　梵谷為了追求明亮陽光而移居法國南部的亞爾，而畫面中向日葵的黃色，也就是被他稱作「生命色彩」，由黃色與白色混合而成。他的一生中不斷追求更明亮的黃色，因此畫了多幅〈向日葵〉。梵谷一共畫過 12 幅〈向日葵〉，其中在亞爾時期畫的有 7 幅。這幅畫中間的向日葵有著類似紅眼的紅點，令人印象深刻。

追求野生幻影的藝術家

高更

Eugène Henri Paul Gauguin

〔法國〕
1848-1903 年

> 你所愛的我的藝術，現在不過是剛萌芽的階段。我希望自己能夠在其他地方，扶植這個芽以原始又野性的狀態長大。
>
> ——高更

ARTIST DATA

簡歷
1848 年 　6 月 7 日出生於剛發生二月革命、處於動盪時期的法國巴黎。
1876 年 　作品首次入選官方沙龍展。
1883 年 　辭掉股票經紀人工作，專心當畫家。
1899 年 　完成〈兩個大溪地女人〉。
1903 年 　5 月 8 日心臟病突發逝世，享年 54 歲。

代表作
〈夜晚的咖啡館，在亞爾〉1888 年
〈海灘上的大溪地婦女〉1891 年
〈母性〉1899 年

終其一生，不斷地追求「夢想樂園」的男人

高更出生於一八四八年動亂時期的法國。拿破崙就任總統後，其支持共和國的報社記者父親擔心受到壓迫，因此舉家搬遷至南美洲。

一八七一年左右，他開始畫畫。一八七六年首次入選官方沙龍，並受到證交所同事艾米·休福內凱爾的邀請，進入柯羅西藝術學院就讀。後來，結識了印象派的畫家畢沙羅，因而也開始參與印象派畫展。

高更一生中，不斷地在追求「心中的理想樂園」。他曾停留在亞爾、布列塔尼等地，一八九一年搬往大溪地。他遠離文明的城市，落腳在名為馬他畦耶（Mataiea）的村子，其這段時期的作品都如同〈大溪地風景〉（Tahitian Landscape）般，多以大溪地的自然與人為主題。回到法國後，高更曾於一八九五年再度造訪大溪地，卻因為身心都生病了，無法像前次那樣，保有原始的夢想與希望，從〈站在哥爾哥塔山丘旁的自畫像〉（près du Golgotha）等作品中，可窺探這段時期高更心境的轉變。

高更擅長使用粗輪廓線分割畫面的分隔主義（Cloisonnism）技法，將型態單純化，再以強烈的色塊建構穩固且裝飾性的畫面。而當時正值歐洲入侵其他國家，佔領為殖民地，也因此，此種充滿異國情趣的南國風格，成為多數畫家的憧憬的對象。

雖然對高更而言，已受到西方文明影響的大溪地雖不符合他心中的理想，但他仍在此積極作畫，欲追尋著「夢想樂園」。高更畫過許多閃耀金黃色光芒的大溪地女人，而這似乎也就表明著他希望透過這些女人，找尋自己的理想之境。

高

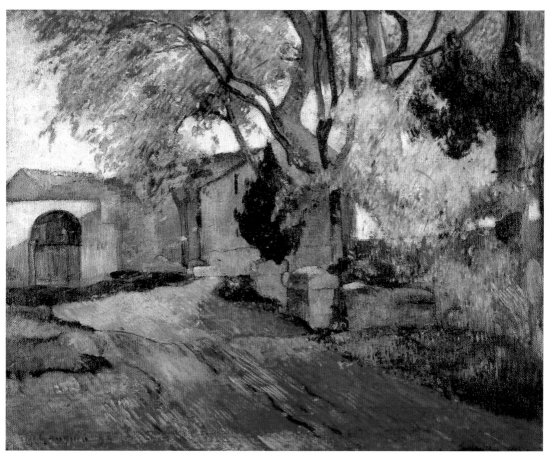

〈阿里斯堪的林蔭道，在亞爾〉（*L'Allée des Alyscamps, ou Les Alyscamps, chute des feuilles*）1888 年，油彩、油畫布，72.5×91.5cm，藏於日本損保東鄉青兒美術館

 ### 色彩鮮艷的亞爾秋天陽光

　　位在亞爾東南方的阿里斯堪，在拉丁文的意思是「極樂」之意，這裡原本是古代異教徒的墓地。而這幅畫是梵谷與高更在亞爾同居時所繪製的作品，因此梵谷也留下同樣以阿里斯堪林蔭道為主題的作品。和煦的陽光、葉子轉紅的草木擺動、樹葉飛舞的情景，讓人充分感受到秋天的氣息。之後，高更便離開亞爾，前往法國北方的布列塔尼，建立了與印象派迥異的獨特風格；因此，這幅作品可説是其畫風的分界線。

鑑賞Point

大膽平塗的色彩、分隔主義，以上都是高更作品的最大特徵。而這幅畫也是以簡單的輪廓線分割，再平塗上明亮的色彩，構成簡單俐落的畫面。

畫　家　故　事
〔高更與伯納德〕

　　高更晚年捨棄印象派，而是推崇所謂的「綜合主義」（Synthétisme），綜合主義並非指的是色彩與型態的融合，而是期望達到現實世界與內在精神世界的整合。而確立這項理論的高更，與自認為是理論創始者的埃米爾‧伯納德（Émile Bernard）卻也因此引起衝突而交惡。

可重複印刷的革命性技術
版畫的起源與種類

　　版畫，是現今美術創作的類別之一。然而，事實上，用木版將圖像印刷在紙上的「木版畫」的技術，直到 14 世紀末的歐洲才出現，而現存最早的版畫作品多半在德國。

　　版畫的圖案設計，多出自於畫家之手，不過早期的木版畫是平面且裝飾性的花樣，以簡單的粗線清楚畫出圖形，少有線影效果（hatching），若有陰影的效果，也是事後印出後，再徒手上色裝飾。

　　而將細緻的線條導入木版畫中，開始製作高藝術性作品的，是德國畫家杜勒，他確立了木版畫的地位，而他的作品也成為後世版畫技術的基準與模範。此外，杜勒也留下「鎸版術」製作的作品。這項技巧是使用稱為「BURIN」的鋼鐵雕刻刀，先在銅板等金屬板上刻出 V 字溝，再將墨水擦進溝裡，將金屬板表面擦乾淨，表面擺上溼紙後施壓印製。由於鎸版術比起木版畫更能夠做出細緻的作品，也因為這項技術的發明，使得版畫更能展現高超的藝術性。

　　不僅如此，杜勒也留下使用稱為「鐵蝕刻法」技巧的作品。蝕刻法是在金屬板塗上耐酸的樹脂防止侵蝕，再以尖筆在樹脂表面刮出圖案，接著將金屬板浸泡在酸性溶液中，以侵蝕部份線刻，再去除樹脂、沾墨水，把圖案印刷在紙上。而蝕刻法在不久之後，就改以銅板取代鐵板。其特徵在於可打造豐富的陰影表現，且不像一般鎸版術一樣需要學習高度的技術才能辦到，因此蝕刻法在 16 世紀後，直到 19 世紀前期的哥雅為止，均廣泛應用在版畫製作上。

　　塞尼菲爾德（Johann Alois Senefelder）於 1796 年發明的「石版畫」（lithograph，也就是後來的平面印刷），是用油性蠟筆等將圖案畫在滲透性良好的石頭或金屬板上，待圖案乾後，再把整個版面打溼，淋上墨水，讓含油的圖案部份吸收墨水，再施壓轉印。由於一片石板可印刷許多作品，因此這項技術也被廣泛應用在商業設計的領域。

描繪肉眼看不見的幻想與神祕

象徵主義藝術

19 世紀末 ▶▶▶ 20 世紀初

訴諸於想像力，描繪內在的精神世界

九世紀後半，科學技術日益革新，加速了現代化的發展。然而，科技所帶來優渥物質生活與資本主義，卻引起部份民眾的反彈與逃避，進而關注於神祕主題，或宗教和詩意的概念。

在藝術上，也出現對於實證主義與自然主義的反動，主張藝術應該回歸於「形狀」、「色彩」、「聲音」等肉眼所無法看見的理念與情感，也就是所謂的「象徵主義」。

事實上，象徵主義只是一個統稱的概念，其下有許多分支，例如：一八四八年在英國組成的「前拉斐爾派」（Pre-Raphaelite Brotherhood），既承襲浪漫主義，也可說是象徵主義的先驅；而在法國則有由摩洛、夏凡諾、魯東等，受到高更影響的「亞文橋畫派」（École de Pont-Aven）「納比派」（Les Nabis）。此外，在比利時、荷蘭、義大利、德語圈等歐洲各國，亦可看到風格迥異的象徵主義。

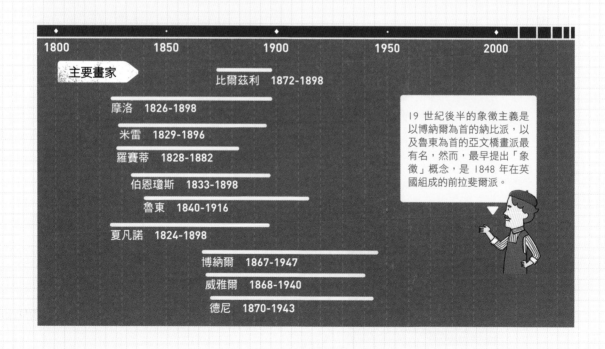

1800	1850	1900	1950	2000

主要畫家

比爾茲利 1872-1898

摩洛 1826-1898

米雷 1829-1896

羅賽蒂 1828-1882

伯恩瓊斯 1833-1898

魯東 1840-1916

夏凡諾 1824-1898

博納爾 1867-1947

威雅爾 1868-1940

德尼 1870-1943

19 世紀後半的象徵主義是以博納爾為首的納比派，以及魯東為首的亞文橋畫派最有名，然而，最早提出「象徵」概念，是 1848 年在英國組成的前拉斐爾派。

064

活躍於 19 世紀的英國插畫家

比爾茲利

Aubrey Vincent Beardsley

〔英國〕
1872-98 年

ARTIST DATA

簡歷
1872 年　8 月 21 日出生於英國布萊頓。自幼體弱多病，健康狀況不佳。
1889 年　任職於保險公司。
1891 年　進入西敏寺藝術學校就讀。入行作品為《亞瑟王之死》的裝禎與插畫繪製。
1894 年　負責奧斯卡‧王爾德（Oscar Wilde）的劇本《莎樂美》英文版插畫。
1898 年　3 月 16 日逝世於法國南部，享年 25 歲。

代表作
〈伊索德〉（出自《The Studio》雜誌 1895 年 10 月號副刊）1895 年

醒目的黑白對比，打破傳統的插畫風格

比爾茲利雖然二十五歲就逝世，不過其才華洋溢，年紀輕輕就受到肯定，尤其是前拉斐爾派的伯恩瓊斯對他的鼓勵，讓他勇於踏上畫家之路。

比爾茲利受到世紀末文學的影響，除了前拉斐爾派外，也從希臘神話與日本浮世繪等獲得靈感，建立專屬個人風格的細緻優美線圖插畫。比爾茲利的插畫作品，多半使用白色與黑色的大膽對比，描繪出充滿惡魔幻想與情慾，十分引人入勝。

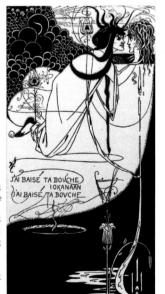

〈我吻了你，施洗約翰〉（The Climax）奧斯卡‧王爾德的劇本《莎樂美》插畫，出自《The Studio》雜誌創刊號，1893 年，線圖、紙 95.5 × 64.9cm，藏於日本郡山市立美術館

> 四周的光線太弱、路太暗，看不見前方。風雨飄搖，在黑夜中彷彿就要用盡力氣。我不是才剛啟程嗎？
> ——比爾茲利

充滿頹廢的裝飾設計感

莎樂美公主愛上先知施洗者約翰，卻遭拒，因此答應為國王跳舞，以換取施洗約翰的首級。這幅插畫就是莎樂美親吻施洗約翰首級雙唇的場面，也是《The Studio》雜誌創刊號的插畫。

鑑賞Point

在比爾茲利之前，莎樂美公主與施洗者約翰的主題，在英國畫壇從未出現如此顫慄與激憤的表現。以曲線畫出首級滴落的鮮血，流進池子裡的模樣，裝飾性十足。而細緻的線條、黑色與白色的對比，也令人留下深刻的印象。

摩洛

Gustave Moreau

〔法國〕
1826-98 年

> 我只相信肉眼看不見的東西，我只相信自己的感覺。
> ——摩洛

ARTIST DATA

簡歷
1826 年	4 月 6 日出生於法國巴黎。
1857 年	旅行義大利，致力於仿作拉斐爾等文藝復興大師的作品。
1876 年	作品〈顯靈〉等在官方沙龍展出，確立他的名聲與影響力。
1892 年	擔任法國藝術學院的教授，曾指導盧奧、馬諦斯等畫家。
1898 年	4 月 18 日逝世於巴黎，享年 72 歲。

代表作
〈伊底帕斯與斯芬克斯〉1864 年
〈奧菲斯〉1865 年
〈顯靈〉1876 年

以獨特的自我風格，重新詮釋神話與宗教主題

摩

洛最大的成就，在於重新審視自古以來的神話與宗教主題繪畫，改以「纖細線條」與「華麗色彩」重新詮釋。他發揮顏料的極限，以燦爛色彩及個人精神層次的獨創畫風，成為十九世紀初期，浪漫主義與世紀末象徵主義之間的橋樑。此外，也間接影響到二十世紀的超現實主義與其餘抽象畫派。

摩洛晚年擔任藝術學校的教授，曾指導盧奧、馬諦斯等畫家們。

在幻想的光線中作畫

這幅畫描繪的主題，是施洗約翰因為指責希律王而被捕入獄；而公主莎樂美想要取其首級，以報復無法獲得所愛。畫面中的的場景，是莎樂美正倚著柱子低頭凝視即將用來裝首級的盆子，彷彿此刻就想砍下施洗約翰的腦袋。

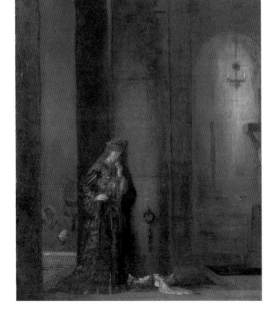

鑑賞Point

樓梯與刑具被燭光隱約照亮，醞釀出奇幻、詭譎的氛圍。除了這幅作品外，摩洛也利用特有光線，詮釋過莎樂美跳舞的華麗場面。而這幅作品的主題是「斬首」，因此整體光線更是幽暗冥想。

〈監獄裡的莎樂美〉（*Salome at the Prison*）1873-76 年左右，油彩、油畫布，40.0×32.0cm，藏於東京國立西洋美術館 松方 COLLECTION

強調寫實與甜美的畫家

米雷

John Everett Millais

〔英國〕
1829-96 年

ARTIST DATA

簡歷
1829 年　6 月 8 日出生於英國南部的南安普敦。
1839 年　遷居倫敦。
1848 年　與羅賽蒂等人共同組成「前拉斐爾派」。
1852 年　作品〈歐菲莉亞〉在英國皇家藝術學院
　　　　展出，獲得極高的評價。
1896 年　獲選為英國皇家藝術學院的院長。8 月
　　　　13 日於倫敦逝世，享年 67 歲。

代表作
〈基督在父母家中〉1849-50 年
〈歐菲莉亞〉1851-52 年
〈秋天的落葉〉1855-56 年

專注繪畫小細節，畫風端莊典雅

一八二九年出生在英國的米雷，自小就擅長畫畫，十一歲時進入英國皇家藝術學院的美術學校就讀。當時英國畫壇，主張應以拉斐爾之後，新古典主義所提倡的理想美為規範；但是，米雷對此持反對意見，並且與朋友們共同組成「前拉斐爾派」，積極發起藝術運動，主張繪畫應該回歸於「拉斐爾之前」的早期義大利繪畫。

米雷的繪畫多並存寫實與甜美的感傷，十分高雅。而他除了繪製唯美的象徵主義作品外，亦有肖像畫、風景畫等，範圍很廣，深受當代人喜愛。

如果要畫人人稱美的容顏，最好選擇 8 歲左右的少女；此時她們的人格尚未成型，表情也尚未被定型。

——米雷

使用「光」與「影」表現情緒

從畫名便可知，指得是畫面前側鴨子的影子，與少女的疊影，欲藉此表達某些寓意。

鑑賞Point

米雷的作品以「細膩」著稱，每個細節都可能具有象徵意義。例如，畫中少女拿在手裡的物品，看起來像是信，也像是手帕。雖然現在藝術界仍尚未找出答案，不過一般認為對米雷而言，絕對是非常重要的東西。

〈鴨寶寶〉（*Ducklings*）1889 年，油彩、油畫布，121.7×76.0cm，
藏於東京國立西洋美術館

067

羅賽蒂
Dante Gabriel Rossetti

〔英國〕
1828-82 年

〈愛之杯〉（The Loving Cup）1867年，油彩、木板，66×45.7cm，藏於東京國立西洋美術館

不受傳統束縛，追求自我的理想美

一

八二八年出生於英國倫敦，父親是義大利的移民。身為亡命詩人的父親為他取名為但丁，是取自於十四世紀佛羅倫斯的詩人但丁（Dante Alighieri），希望他也能在藝術的環境下長大。羅賽蒂十七歲時認識米雷等畫家，組織前拉斐爾派。不少人批評羅賽蒂的畫，缺乏人體速寫的能力，構圖能力不佳，然而，他不受既有觀念束縛，以唯美又有獨特的繪畫，展現個人風格的美學，實屬難得。

068

伯恩瓊斯
Edward Coley Burne-Jones

〔英國〕
1833-98 年

〈花神〉（Flora）1868-84 年，油彩、油畫布，95.5×64.9cm，藏於日本郡山市立美術館

喜愛中世紀神話主題，多為奇想裝飾性風格

伯

恩瓊斯的父親是電鍍師傅。他原本學習神學，後進入牛津大學就讀，受到威廉·莫里斯的影響，轉而對工藝美術感興趣。爾後認識羅賽蒂等畫家，便正式改行成為一名畫家；而前往義大利旅行時，為波提切利等文藝復興時期的作品感動，強化了後來的神祕主義傾向。伯恩瓊斯的作品多充滿裝飾與奇想，受到當代人喜愛。

簡歷
1840 年	4 月 22 日出生於法國西南方的波爾多。
1864 年	曾短暫向學院派大師傑洛姆學畫。
1879 年	出版石版畫冊《在夢裡》（*Dans le Rêve*）。
1890 年	畫風迴變，開始以豐富的色彩豐作畫。
1916 年	逝世於巴黎自家中，享年 76 歲。

代表作
〈獨眼巨人〉1895-1900 年
〈花中的歐菲莉亞〉1905-08 年
〈長頸花瓶裡的花〉1912 年

以獨特的色彩，描繪幻想中的世界

069

魯東

Odilon Redon

〔法國〕
1840-1916 年

黑色是色彩的本質。

——魯東

從「黑色畫家」，變成「彩色畫家」

法 國畫家兼版畫家的魯東，一開始是利用木板和版畫，描繪棲息在黑暗幻想世界中，沉默、詭異的生物。然而，從一八九○年左右起，他開始改用油彩、粉彩等明亮的色彩，描繪人物、花朵、神話等，充滿神祕感的繽紛世界。雖然成為「彩色的畫家」，魯東喜歡描繪「肉眼看不見」的本質，依舊沒變。例如，繁花盛開的花瓶不是擺在桌上，而是存在於意想不到的空間，諸如此類的奇幻元素依舊存在。

 個人世界的繽紛幻想

〈閉上雙眼〉是魯東從黑色世界進入彩色世界時，經常出現的主題。女子的表情彷彿在做夢，被色彩鮮艷的奇幻花朵所環繞，既不是在現實中，也不存然在非現實中，似真似假。

鑑賞Point

魯東曾與同時代的印象派畫家們交流，但他仍舊持續畫著與印象派風格全然不同的奇幻世界。一開始他製作許多黑白的石版畫，直到 50 歲後，才開始繪製色彩豐富的油畫和粉彩畫，但是他奇幻的畫風未曾改變。

〈閉上雙眼〉（*Les yeux clos*）1900 年左右，油彩、油畫布，65.0×50.0cm，藏於日本岐阜縣美術館

量產型的法國壁畫大師

夏凡諾

Pierre Cécile Puvis de Chavannes

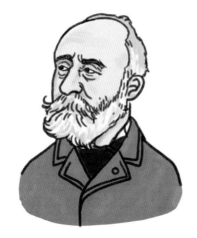

〔法國〕
1824-98 年

我以自己的方式，簡單試過了某個自古流傳下來的繪畫技法。

——夏凡諾

簡歷
1824 年　　12 月 14 日出生於法國東南部的里昂。
1848 年　　旅行義大利，深受文藝復興壁畫的啟發。
1854-55 年　完成第一幅壁面裝飾。
1898 年　　10 月 24 日於巴黎逝世，享年 74 歲。

代表作
〈年輕女孩與死亡〉1872 年
〈夢〉1883 年
〈聖木〉1884-89 年左右

以穩定平衡的構圖，
描繪心中的世外桃花源

夏　凡諾是當代眾所皆知的壁畫家。出生於里昂的名門家族，在義大利開啟了繪畫的興趣。曾替馬賽的隆夏宮、巴黎的先賢祠等，許多知名建築物畫過裝飾壁畫；其中，對於神話主題的描繪，尤為精湛。粉彩的風格搭配古典裝飾構圖，以及文學性、象徵性、神話性的主題，打造出高貴典雅的畫風。此外，他在旅行義大利時也曾看過古代的溼壁畫，因此在配色上也深受影響，其色調協調穩重、寧靜又美麗。

醞釀深遠情緒的傳世佳作

　　這幅畫被認為是巴黎奧賽美術館收藏的〈窮漁夫〉的另一幅作品。背景是彷彿看不到盡頭的地平線，而小船上的漁夫則穿著破衣服低著頭，似乎在祈禱著。

鑑賞Point

漁夫站在有幼兒睡在一旁的小船上，閉上雙眼似乎正在祈禱，這個動作讓人想起耶穌；而遠方地平線上有淺淺的陽光照射，前側岸邊有黃色小花，彷彿時間停止般寧靜的畫面，喚起觀者對宗教的冥想。

〈窮漁夫〉（ Le Pauvre Pêcheur ）1881 年左右，油畫、油畫布，105.8×68.6cm，藏於東京國立西洋美術館 松方 COLLECTION

071

喜用豐富色彩描繪日常景物

博納爾

Pierre Bonnard

〔法國〕
1867-1947 年

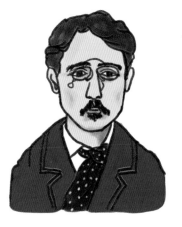

我總是受到色彩吸引。我幾乎在無意間就為了色彩犧牲形體；但是形體確實存在，可以確定的是無法隨意或毫無限制地省略或變形。

——博納爾

受到日本浮世繪影響，
多鮮豔豐富的平面化色彩

博

納爾生長在白領階級家庭，父親是陸軍軍官。大學就讀法律的同時，也進入朱利安藝術學院學習繪畫。他在此認識保羅・賽魯西葉（Paul Sérusier）、威雅爾等畫家，共同組織納比派，並自詡為新藝術的先驅。博納爾的畫多半擷取自妻子瑪利亞（Maria Boursin）沐浴等祥和的日常生活場面，擅長以鮮豔豐富的色彩打造溫馨氣氛。此外，他也受到浮世繪等日本藝術的影響，經常出現裝飾性的平塗色彩。

 採用平面化構圖，展現裝飾性

納比派的中心人物博納爾非常喜愛浮世繪，甚至被夥伴們冠上「納比・哈日爾」的綽號。此幅畫中，也可清楚看見他無視立體空間，採用平面構圖的表現方式，顯然是受到浮世繪的裝飾性影響。

〈年輕女孩與兔子〉（*Young Girl Sitting with a Rabbit*）1891 年，油彩、油畫布，96.5×43cm，藏於東京國立西洋美術館

鑑賞Point

對於原本就喜歡平面裝飾風格的博納爾而言，日本浮世繪帶給他更多的啟發。這幅作品中，縱長方向的構圖、女性身體呈現 S 形曲線的描繪、平面空間的構成等，都能清楚表現出畫家欲呼應浮世繪的表現。

〈縫紉的威雅爾夫人〉（*Madame Vuillard Sewing*）
1920 年，油彩、紙板 33.7×35.8cm，藏於東京國立
西洋美術館

納比派與親和主義的代表畫家

威雅爾

Edouard Vuillard

〔法國〕
1868-1940 年

以大膽的構圖，截取尋常生活場景

十

九世紀到二十世紀活躍於法國的畫家，與德尼等人共同創立「納比派」，建立以日常生活為主題的平穩畫風，並以細緻的裝飾風絡為主調。尤其，充滿象徵意義的室內畫，深受當代人喜愛，評價極高。畫面中對光線的游移描繪相當突出，出神入化，刻畫出平靜、平凡的愛情生活光景。

鑑賞Point

這幅「親和主義」（Intimiste）的作品，將重點擺在身邊的尋常事物，也表現出威雅爾的特徵。威雅爾善於捕捉自己母親做女紅時的各種姿態，更可從中感覺到他對母親的愛。

追求平面化的構圖表現

德尼

Maurice Denis

〔法國〕
1870-1943 年

以獨特的色彩造型，描繪宗教主題

身

為納比派核心成員之一的德尼，經常繪製神話與聖經的場景，其畫面構成的特徵是神祕的色彩與優美的曲線。此外，德尼也是納比派的理論指導者，他主張以明確的輪廓線與單純的色塊描繪平面化的畫作。在近代繪畫的改革上，扮演相當重要的角色。儘管後來納比派解散，但他仍持續努力畫了許多明快、充滿單純生命感的宗教作品。

鑑賞Point

這是一幅題材古典、色彩明亮的作品。在滿地開花的野外，少女們穿著古代風格白色服裝、戴著花冠跳舞，而背景是畫家最愛的佛羅倫斯郊外費埃索山丘（Fiesole）。

〈跳舞的女孩們〉（*Girls Dancing*）1905 年，油彩、油畫布，147.7×78.1cm，藏於東京國立西洋美術館 松方COLLECTION

追求裝飾性的平面化風格
分離派與美術工藝運動

19 世紀末，德國與奧地利等德語系國家與城市，陸續誕生許多旨在從事自由藝術創作活動，試圖遠離藝術學院或官方沙龍等，陳腐權威的年輕藝術家團體。他們以拉丁文中代表「分離」、「獨立」意思的「Secession（Sezession）」自稱，也就是後世所稱的「分離派」。

若以時間的先後作區分，畫家施圖克（Franz von Stuck）於 1892 年組成的「慕尼黑分離派」（Münchner Secession）是最早的分離派；接著，是 1897 年畫家克林姆、建築師約瑟夫‧霍夫曼（Josef Franz Maria Hoffmann）等人成立「維也納分離派」（Wiener Secession）；最後，則是 1898 年，畫家李伯曼（Max Liebermann）等人成立的「柏林分離派」（Berliner Secession）。

分離派的畫風與同時代的象徵主義，以及後來出現的表現主義，均有相通之處。但是，唯一較大的不同之處，是分離派的成員除了畫家外，尚有建築師和設計師等其他藝術領域的人員。因為他們的目標不只是繪畫，還有工藝等領域的綜合藝術運動。尤其，以克林姆為首的維也納分離派還成立了「維也納工作室」，這群人即世稱的「青年風格」（Jugendstil），確立了以曲線裝飾平面的形式。

這種推廣綜合藝術的運動，最先由英國的威廉‧莫里斯展開的「美術工藝運動」（Arts & Crafts Movement）奠定基礎，並達到最高峰；而以法國和比利時為中心的是「新藝術」（Art Nouveau），也同時登場。

美術工藝活動的共同點，在繪畫上講求曲線裝飾平面的形式；而在工藝與建築的特徵上，則大量使用植物和昆蟲等自然主題的圖案，以及鐵或玻璃等新素材。而這股風潮不僅流行於歐洲，到了 20 世紀初也遍及全世界。其中，日本陶藝界的板谷波山等陶藝家，也深受影響。

表現內在而非外在情感

世紀末藝術

19 世紀末 ▸▸▸ 20 世紀初

世

流行於十九世紀末，極力追求「自由」的藝術

紀末藝術，是指十九世紀末前後的藝術傾向通稱，此時，普世的藝術家幾乎都試圖與保守權威有所區隔，甚至挑戰，希望能以更「個人性」的方式，自由詮釋藝術。而這樣的傾向，最早由英國的「美術工藝運動」為開端，爾後在德國、奧地利等地，也出現風格不同，但理念相近的「分離派」。

其中，聲勢最浩大的莫過於由克林姆主導，汲取德國表現主義（Expressionism）為主的「維也納分離派」，最受到關注，其藝術形式是以曲線裝飾平面為主。其餘同時代的「慕尼黑分離派」和「柏林分離派」也有異曲同工之妙。

進入二十世紀後，德國則出現基希納與諾爾德等畫家組成的「橋派」（Die Brücke）與「新分離派」；新分離派是由「柏林分離派」脫離出來的派別，而成員也與「橋派」部份重疊。

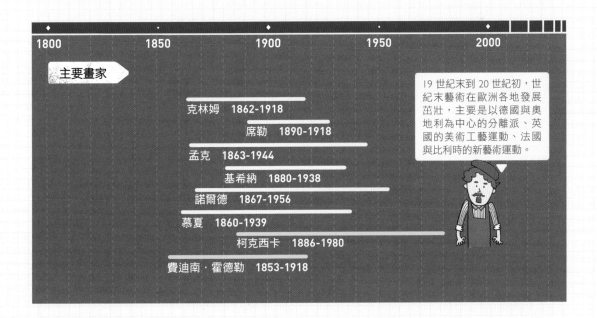

主要畫家

克林姆　1862-1918
席勒　1890-1918
孟克　1863-1944
基希納　1880-1938
諾爾德　1867-1956
慕夏　1860-1939
柯克西卡　1886-1980
費迪南‧霍德勒　1853-1918

19 世紀末到 20 世紀初，世紀末藝術在歐洲各地發展苗壯，主要是以德國與奧地利為中心的分離派、英國的美術工藝運動、法國與比利時的新藝術運動。

1800　1850　1900　1950　2000

描繪華麗絢爛世界的黃金畫家

克林姆

Gustav Klimt

〔奧地利〕
1862-1918 年

> 我不曾畫過自畫像。比起自己，
> 我對其他人，尤其是女性更感興趣。
>
> ——克林姆

黃金裝飾畫家的榮耀與挫折

出　生於金雕師世家，克林姆自幼便擅長畫畫。十四歲時進入維也納的美術工藝學校就讀。畢業後，與弟弟恩斯特・克林姆（Ernst Klimt）、朋友法蘭茲・馬丘（Franz Matsch）組成專門繪製裝飾畫的團體。尤其，他們在劇場、美術館等裝飾工作獲得很高的評價。但是，弟弟恩斯特卻因病猝逝，團體也就此解散。

爾後，克林姆與馬丘一同承包製作的維也納大學講堂天花板畫，所引起之爭論，徹底影響他的藝術生涯。由於克林姆繪製的壁畫形式過於前衛，保守派的委託者無法理解，因而遭到撻伐。克林姆的前衛風格，或許與他曾經接觸過摩洛・阿諾德・勃克林（Arnold Böcklin）等神祕主義、象徵主義繪畫有關。於是，克林姆脫離維也納藝術家協會，與朋友們另組「維也納分離派」，成為第一任會長，希望追求更自由的藝術形式。

現在我們提到克林姆，一般人多半會想到運用大量金箔的富麗堂皇作品；事實上，從成立分離派開始，也就開啟克林姆的「黃金時代」。他所畫的裸女們總是帶著恍惚的表情，有時嬌媚，有時抒情，並以幾何圖形花紋裝飾服裝與背景，讓觀者留下強烈印象。雖然這些女性模樣十分寫實，但搭配在裝飾性強烈的背景下，便會削弱其真實感，而這正是克林姆對於女性的獨特見解。

近來，維也納政府為紀念克林姆一百五十歲誕辰，於二〇一二年修復他的工作室，而這也成為維也納的觀光勝地，吸引許多藝術愛好者前來。

ARTIST DATA

簡歷

1862 年	7 月 14 日出生於奧地利維也納，父親是金雕師。
1876 年	進入維也納美術工藝學校就讀。
1883 年	與弟弟恩斯特、美術工藝學校的朋友法蘭茲・馬丘一同成立建築裝飾公司。
1892 年	6 月父親過世，12 月弟弟恩斯特過世。
1900 年	繪製的維也納大學壁畫引發爭議。
1910 年	作品於威尼斯雙年展（Biennale di Venezia）展出，獲得極高的評價。
1918 年	2 月 6 日於威尼斯的家中逝世，享年 55 歲。

代表作

〈女神雅典娜〉1898 年
〈吻〉1907-08 年
〈戴納漪〉1907-08 年

兼具「寫實性」與「裝飾性」的肖像畫

這幅作品是克林姆後期的代表作。金黃色的背景看起來富麗堂皇，而其中穿著色彩鮮豔服裝的女子，被猶如花田般奇幻的背景強烈襯托，形成強烈的對比。畫中的人物，是克林姆成立工作室的贊助人奧圖・普利馬菲季（Otto Primavesi）的妻子，也是當代女演員的尤金妮亞。1912年，奧圖委託克林姆繪製妻子與女兒的肖像畫，這幅畫即是當中的一件。這幅作品最最特別的地方，是運用許多幾何圖形的花紋裝飾，再以寫實方式呈現尤金妮亞的手和臉，將「真實」與「裝飾」兩者巧妙結合。

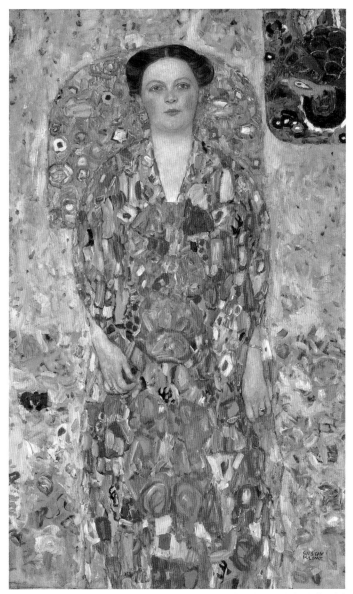

〈尤金妮亞肖像〉（*Portrait of Eugenia Primavesi*）1913-14 年，油彩、蛋彩畫、金箔、油畫布，140.0×85.0cm，藏於日本豐田市美術館

鑑賞Point

很難想像體格壯碩的克林姆，能畫出如此細緻的女性。這幅畫由裝飾性的圖案為背景，與新藝術風格有異曲同工之妙，是一幅充滿性感魅力的繪畫作品，評價很高。事實上，克林姆非常喜歡將寫實人物置身於黃金與幾何圖形花紋的背景，這可説是克林姆繪畫的最大特色。

畫 家 故 事

〔裝飾風格的來源〕

克林姆的畫作因使用許多金箔，呈現金碧輝煌的裝飾感，而廣為人知。事實上，克林姆對於拜占庭藝術的馬賽克畫、中世紀使用黃金背景的繪畫技巧，以及埃及壁畫、希臘馬賽克磚等，有相當深入的研究，或許其擅長以金箔入畫的作法，與此有關。

善於描繪人性的欲望

席勒

Egon Schiele

〔奧地利〕
1890-1918 年

我們都是時代之子。

——席勒

以獨特的線性輪廓畫風，
刻劃人類赤裸的情慾

席

勒是世紀末維也納的代表
畫家之一。從小就喜歡畫
畫，但是十四歲時父親過
世後，叔叔便強迫他進入實務性質的
專校就讀；最後因母親的幫忙，才能
順利前往維也納藝術學院就讀，然
而，他卻因為反對學校保守的教育方
針，選擇退學。

席勒於學院學生時代結識克林
姆，並成為一生的摯友。年紀相當於
席勒父親的克林姆，十分認同席勒的
才能，以各種方式幫助並支持這位年
輕畫家；席勒與克林姆超越了單純的
師徒關係，他們既是同儕，也是朋
友，彼此互相尊敬。

但相較於克林姆的裝飾性畫風，
席勒的畫風傾向表現主義，個性鮮
明，有著看似暴力的銳利輪廓線與強
烈色彩；不僅如此，席勒非常善於描
繪人類赤裸裸的姿態，與過去繪畫中
描繪的情慾有所區隔。從他的作品
中，可清楚感受到的不是傳統的身體
美，而是欲望與憂鬱等人類的本能與
衝動。

一九一八年，在最瞭解他的克林
姆因腦中風過世時，席勒也速寫他死
亡時的容貌，以作為紀念；同年，他
也追隨克林姆的腳步，二十八歲年紀
輕輕就過世。雖然席勒的畫家生涯只
有短短十年，但卻獲得極高的評價。

ARTIST DATA

簡歷
1890 年	6 月 12 日出生於奧地利維也納的郊區。
1906 年	進入維也納藝術學院就讀。
1907 年	認識克林姆。
1909 年	從維也納藝術學院退學，自組「新藝術家組織」（Neukunstgruppe），舉辦展覽會。
1912 年	因涉嫌誘拐未成年者而被捕入獄，在判決未定下被監禁三個禮拜。
1918 年	10 月 31 日在西班牙因流行性感冒而病逝。

代表作
〈伊蒂絲肖像〉1915 年左右
〈死亡與少女〉1915 年
〈家人〉1918 年

將年輕女子的
豐腴身材描繪得栩栩如生

豐腴平滑的大腿曲線與扁平的裝飾性服飾，形成強烈的視覺對比。畫面中對於衣服的描繪，用意在於突顯女子雙腳的性感曲線；但若仔細觀察，如此衣服翻起的姿態，相當不自然。因此，有些人認為這幅作品原本應是橫著畫，待畫完才轉 90 度簽名。因此，若將這幅作品橫放觀看，其感覺就會截然不同：女人變成躺在床上立著膝蓋，張開雙腿。席勒的畫作中，經常出現類似這樣變更原本構圖方向的作品。

〈黃衣女人〉（*Woman Undressing*）1914 年，蛋彩畫、鉛筆、紙，48.1×31.3cm，藏於日本宮城縣美術館

鑑賞Point

席勒畫作的特徵，是對人類觀察入微，以及用墨水或蠟筆加強輪廓的手法；然而，他如此強烈的畫風在當時是難以被接受。而這幅畫的重點，就是赤裸裸畫出了人人皆有的現實：人性的欲望，而這種表現充滿魅力的表現方式，可說是席勒畫作獨特的生命力表現。

畫 家 故 事
〔拉抬席勒名聲的電影與音樂〕

一般人對席勒的印象往往是「早逝的天才畫家」；近年來，他之所以受到如此歡迎，主要是受到女演員珍・柏金主演的《埃貢・席勒：過度》（Egon Schiele – Exzesse〔1981 年〕）這部電影的影響。此外，來自美國肯塔基州的「Rachel's」樂團，於 1996 年發行的《席勒之音》（Music for Egon Schiele）專輯，也是現今人們對於席勒喜愛的展現，歷久不衰。

以「死」表現「生」的畫家

076

孟克

Edvard Munch

〔挪威〕
1863-1944 年

疾病、瘋狂與死亡是守護我搖籃的黑天使。

——孟克

總是害怕死亡的幼年陰影，深刻影響創作風格

世界名畫〈吶喊〉的作者孟克，也是挪威紙幣上的肖像畫主角。孟克父親的祖先是聖職者、將校、歷史學家，是一個在挪威擁有相當悠久歷史的家族，而孟克的父親則是軍醫。

一八六八年，孟克六歲時，母親死於結核病，而這個不幸在孟克的心上留下陰影；在他十四歲時，姊姊也同樣罹患結核病死去。父親身為醫生卻對家人的疾病束手無策，因此更以「堅定的信仰」教育孩子，深深影響孟克的人格養成。

而孟克在十三歲那年罹患重病時，曾向神祈禱：「若能痊癒，我不會再像過去一樣享樂。」或許孟克的一生，都背負了他各方面的約定，因此影響了他各個與神之間的約定。

孟克從來沒有畫過大自然，作畫對他而言，是抒發人類內心深處潛藏的恐懼與不安等情感，也就是說，創作時所帶來的恐懼與不安情緒，對於他的藝術而言是不可或缺的東西。孟克非常了解這點，一邊掙扎一邊持續面對自己的內在。

於是，孟克的作品總是充滿黑暗的氛圍，讓觀者感到不安，而這正是象徵著他作畫時的心理狀態。據說孟克不想把自己喜歡的畫賣給別人；而終生未婚的他而言，創作的過程就如同自己難產下的孩子，非常艱辛也非常珍惜。

如今，孟克的作品評價非常高。二○一二年，其中一幅的〈吶喊〉在私人收藏品拍賣會上，賣出史上最高的一億一千九百九十萬美元（相當於台幣三十二億），而轟動一時。

ARTIST DATA

簡歷

1863 年	12 月 2 日出生於挪威海德馬克郡的洛滕。
1881 年	進入克里斯欽尼雅皇家藝術學校就讀。
1892 年	在柏林舉行個展卻被協會無故取消。
1902 年	與透拉・拉森（Tulla Larsen）分手；同年被手槍弄傷左手。
1944 年	逝世於挪威，享年 80 歲。死後將手邊剩餘的作品全數捐贈給奧斯陸市。

代表作
〈吶喊〉1893 年
〈聖母瑪利亞〉1894-95 年
〈生命之舞〉1900 年

 分別以木版畫與平版畫實驗創作獨特風格

　　畫面中的少女們，從橋上凝視著倒映在水面的菩提樹影。事實上，此構圖與其名作〈吶喊〉有許多相似之處，特別是木橋的的角度，幾乎一模一樣。孟克經常畫相同的主題，這幅〈橋上的女孩〉一共有 12 個版本；而書中這幅原作是油畫完成過後 17 年所製作的版畫。一開始以木板製作藍色版本，再以平版畫的方式套上綠色、紅色、黃色的線條。孟克一生不斷嘗試各種技法，以摸索不同的表現形式。

〈橋上的女孩〉（Jente）1918-20 年，彩色木版畫·平版畫·紙，49.8×42.7cm，藏於日本群馬縣立近代美術館

鑑賞Point

鮮豔的色彩與搖擺不定的形狀，表現出他壓抑的不安與煩惱，及其精神狀態。以「色彩」表現內心情感是孟克繪畫的一大特徵，而這幅畫也可從配色與構圖等中，窺見孟克獨特的世界觀。

畫 家 故 事

〔柏林個展的小插曲〕

　　1892 年孟克受柏林美術協會邀請，舉辦個展，卻在展覽開幕後不久，被保守的藝術協會要求中止展出；但是，也因為這個小插曲讓孟克成為國際前衛藝術的先驅之一。同年，孟克便繪製成名作〈吶喊〉。

橋派的創社畫家

077

基希納

Ernst Ludwig Kirchner

〔德國〕
1880-1938 年

> 我希望能夠創造一個不被過去
> 觀念束縛的藝術組織。
>
> ——基希納

反對學院派，
積極探索自由的可能

從小就喜歡畫畫的基希納，儘管在身為工程師的父親鼓勵下，進入德勒斯登工科大學念建築，卻沒有就此放棄藝術之路。他前往慕尼黑學畫，受到當時後印象派畫家的展覽而感動，決定建立屬於自己的藝術組織。

一九〇五年，他與同在大學念建築學時認識的四個朋友，組成名叫「橋派」（Die Brücke）的畫家組織，這是德國第一個前衛繪畫組織。儘管所有成員都不曾受過正規的藝術學院繪畫教育，但由於他們志同道合，並在後來加入諾爾德、凡東榮（Kees Van Dongen）等人的幫助下，成為德國表現主義運動的核心之一。

橋派受到原始藝術（Primitive Art）、中世紀德國木版畫等的影響，反對傳統價值觀的繪畫，基希納更是主張每個人都應發掘自身藝術的獨特性。他的畫經常被拿來與馬諦斯的作品比較。

然而，橋派的活動並沒有持續太久，於一九一三年因基希納在他撰寫的《橋派年代記》（Chronik der Brücke）一書中，過度強調自己的領導能力與貢獻，而引起內部紛爭，就此解散。

橋派解散後，基希納因第一次世界大戰而從軍，後來因為精神問題退伍。退伍後，原本暫時停止的藝術創作，便再度開始，直至四十幾歲時，他在德國各地舉辦許多回顧展，均獲得不錯的評價。

ARTIST DATA

簡歷
1880 年	5 月 6 日出生於德國西部。
1901-05 年	於德勒斯登大學專攻建築。
1903 年	在慕尼黑學習繪畫。
1905 年	與四位大學朋友共組「橋派」，之後便多次在德國各地舉行展覽。
1912 年	參加康丁斯基（Wassily Kandinsky）等人的藝術團體「藍騎士」展。
1913 年	橋派因《橋派年代記》而解散。
1938 年	6 月 15 日自殺，享年 58 歲。

代表作
〈戴帽女人的胸像〉1911 年
〈柏林街頭〉1913 年左右
〈冬之森〉1930 年代

 克服疾病、重新出發
的德國表現主義大師

　　第一次世界大戰開站後
不久，基希納就精神異常，
1917 年被送到瑞士的達佛斯
養病，此時基希納留下許多
描繪阿爾卑斯山風景與居民
的作品，而書中這幅大衛‧
慕勒則是基希納在瑞士的知
己。事實上，包含基希納在
內等德國表現主義畫家，他
們製作版畫的最大特色，就
是使用單色木版畫。而這幅
作品，是以尖銳的鋸齒線和
漩渦線，在寬廣的褐色上描
繪男人的肖像，相當生動。

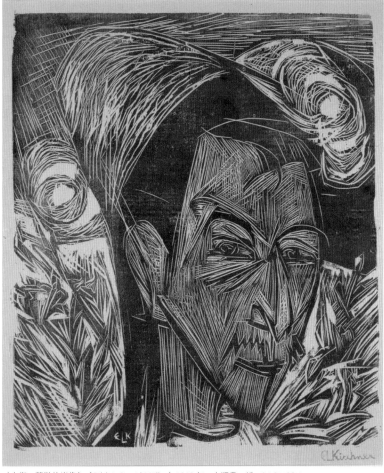

〈大衛‧慕勒的肖像〉（Bildnis David Müller）1919 年，木版畫、紙，34.0×29.4cm，
藏於日本宮城縣美術館

 鑑賞Point

德國表現主義代表畫家

基希納，製作過許多木

版畫和木雕像，其作品

除了能發現過去德國木

版畫，也可以看到受原

始非洲雕刻的影響。這

幅畫的單純色彩和犀利

線條，均十分出色。

畫 家 故 事

〔 身心俱疲的晚年生活 〕

　　基希納晚年因為戰爭導致精神異常，並併發肺結核，心力交
瘁，再加上納粹認為他的作品屬於「頹廢藝術」，將他的 32 件作
品拿到「頹廢藝術展」上展出，嚴重羞辱他，因而在精神與身體方
面都達到極限的基希納，終於在 1938 年 6 月 15 日於瑞士的達佛
斯（Davos）住處，舉槍自盡。

ARTIST DATA

簡歷
1867 年　8 月 7 日出生於丹麥什列斯威的諾爾德。
1899 年　前往巴黎的朱利安藝術學院就讀。
1904 年　開始以取自故鄉名稱的「諾爾德」為名。
1906 年　短暫加入基希納等畫家的「橋派」。
1956 年　4 月 13 日逝世於德國基布爾，享年 88 歲。

代表作
〈最後的晚餐〉1909 年
〈劇場（對話）〉1910-11 年
〈基督的一生〉系列畫1911-12 年
〈舞者們〉1920 年

貫徹表現主義的高傲藝術家

諾爾德

Emil Nolde

〔德國〕
1867-1956 年

> 我無法忍受無所事事，因此作畫。儘管如此還是抬頭挺胸啊！我小小的畫，只想要對你們坦白我的煩惱、痛苦、我的輕蔑。
>
> ——諾爾德

以強烈的線條色彩，展現激烈的情感波動

諾爾德曾在德國卡爾斯魯爾的工藝學校學習應用藝術，另外，也曾在法國巴黎的朱利安藝術學院學習素描。他受到卡爾·舒密特·羅德魯夫的邀請短暫加入「橋派」，但不久便立刻退出，從此再也不隸屬於任何特定團體，一直走著自己的路。諾爾德的畫作多半是以激烈的筆觸直接創造形體，以緊張情緒的色塊與色斑對峙，為畫面帶來強烈的戲劇張力。此外，他也留下不少傑出的水彩風景與花草名作。

諾爾德畫中的舞台

這幅是諾爾德於 1910 年左右，參加分離派時期的作品。模糊不清兩個女人面對面聊天、令人印象深刻的紅藍對比色，與單純的主題等，展現出諾爾德作品的鮮明風格。

鑑賞Point

諾爾德經常使用兩、三人談話的構圖；而暈開的水彩透過簡單的輪廓線勾勒人物的型態，再搭配紅色與藍色的色彩對比，似乎在訴說兩人的對話內容。

〈劇場（對話）〉（*Theatre Scene (In Conversation)*）1910-11 年，水彩、紙，29.8×22.3cm，藏於池田 20 世紀美術館

新藝術的代表畫家

慕夏

Alfons Maria Mucha

〔捷克〕
1860-1939 年

以商業海報風靡一世，並積極發揚民族藝術

代　表新藝術的捷克畫家慕夏，最有名的作品就是他美麗的商業海報。慕夏從小就喜歡畫畫，立志成為藝術家，但卻因為環境因素，無法專心作畫。而讓慕夏名聞遐邇的作品，是一張法國女演員莎拉・伯恩哈特（Sarah Bernhardt）的海報，海報上美麗裝飾與氣質高雅的人物，讓慕夏獲得極高的評價，也帶來無數的工作。而在風潮退去後，慕夏返回捷克，完成〈斯拉夫史詩〉系列畫（The Slav Epic），將故鄉的傳說畫成繪畫，致力於發揚民族藝術。

我的天職不是當個海報畫家，而是為斯拉夫民族的藝術有所助益。
——慕夏

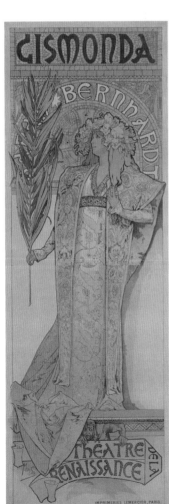

舞台劇海報〈吉斯夢妲〉1895 年，平版畫、紙，2177.0×749.0cm，藏於日本堺市立文化館 慕夏館

讓慕夏一躍成名的佳作

舞台劇女演員莎拉・伯恩哈特演出的舞台劇《吉斯夢妲》海報，是超過 2 公尺長的巨幅作品。拿著象徵永恆生命之勝利的棕櫚葉，姿態十分優雅，這高貴的姿態據說連女主角莎拉・伯恩哈特本人都相當盛讚。

鑑賞Point

裝飾性強烈的縱長構圖，以及受到浮世繪影響的平面表現、幾何圖形花紋等，皆可清楚辨認為慕夏獨有的特色。

ARTIST DATA

簡歷
1860 年	7 月 24 日生於捷克。
1883 年	成為昆恩・貝拉西伯爵的專屬畫師。
1889 年	改往柯羅西藝術學院就讀，但伯爵卻不再提供獎學金。
1894 年	繪製女演員莎拉・伯恩哈特的海報。
1910 年	繪製〈斯拉夫史詩〉系列作品。
1939 年	7 月 14 日於布拉格逝世，享年 78 歲。

代表作
海報〈吉斯夢妲〉1895 年
海報〈Job 香菸〉1896 年
海報〈花〉1900 年

孕育藝術家的黃金年代
「洗衣船」與「養蜂箱」

　　19 世紀末到第一次世界大戰前，這段時期的歐洲被稱為「美好年代」（Belle Époque），藝術人才輩出，尤其是巴黎，成為全世界眾所矚目的藝術之都，才華洋溢的年輕藝術家們紛紛受到吸引，前往巴黎，希望能闖出一片天空。而其中，除了「巴黎畫派」（Ecole de paris）的畫家外，亦有野獸派、立體派等各種的全新的藝術團體，均從巴黎開始發跡。

　　這些年輕有才華的貧窮藝術家們，多半聚集在塞納河右岸的蒙馬特（Montmartre）一帶，因此這個地方可說是孕育現代畫家的搖籃。

　　1904 年到 1909 年，畢卡索都與女友費南德·奧利維耶（Fernande Olivier）住在蒙馬特的拉維農路 13 號（No. 13 Rue Ravignan）、人稱「洗衣船」（Le Bateau-Lavoir）的廉價公寓中；其後，莫迪里亞尼等人也在此成立工作室，詩人阿波利奈爾（Guillaume Apollinaire）、尚·考克多（Jean Cocteau）、畫家馬諦斯也加入，使這裡成為儼然成為藝術創作的發源地。「洗衣船」這個住處名稱，是由詩人馬克斯·雅各布（Max Jacob）所取名。因為細長的建築物老舊，走起來吱嘎作響，宛如漂浮在塞納河上的洗衣船。而到了 1910 年後，藝術家們為尋找房租更便宜的住處，於是開始搬遷到塞納河左岸的蒙帕納斯（Montparnasse）。在這裡，他們住在如同「養蜂箱」（La Ruche）一樣的便宜集合住宅裡，打造自己的自治體。

　　在「養蜂箱」裡，除了從蒙馬特搬來的莫迪里亞尼、畢卡索、柴姆·蘇丁（Chaïm Soutine）、尚·考克多外，還有夏卡爾、奇斯林（Moïse Kisling）、雷捷、杜象（Marcel Duchamp）、布朗庫西（Constantin Brâncuşi）、賈科梅蒂（Alberto Giacometti）、達利、米羅、帕斯金（Jules Pascin）、藤田嗣治、岡本太郎，還有亨利·米勒（Henry Miller）、沙特（Jean-Paul Sartre）、薩繆爾·貝克特（Samuel Beckett）、阿波利奈爾、安德烈·布勒東（André Breton）等文學家們；晚年的竇加，以及流亡在外的蘇俄政治家列寧、托洛斯基等人，據說也曾經隱居在此。

　　他們逗留在咖啡店與酒吧，克服簡陋工作室的寒冷，與同伴聊天，從中獲得創作的靈感，這些地方也是重要的社交場所。蒙帕納斯的繁榮持續到 1929 年的經濟大恐慌時宣告結束。

以豐富色彩宣告新世紀的來臨

野獸派藝術

20 世紀初

短暫發展兩年，
旋即消失的色彩慶典

評

論家路易·沃克塞爾
（Louis Vauxcelles）
在觀賞一九〇五年位
在巴黎的「秋季沙龍」展，第
七號展示間的作品後說：「我
感覺自己彷彿待在野獸柵欄
中。」

正因為這句話，馬諦斯、
德朗、烏拉曼克等，大量使用
猶如野獸般強烈的原色色彩與
凌亂筆觸的作品，被統稱為
「野獸派」（Fauvism）。

野獸派的最大特徵，是激
烈的色彩、大膽的筆觸，以及
簡化的形態。雖然這些個性強
烈的作品，給人耳目一新之
感；但其主張忽視形態、只以
單純的色彩作表現的形式，不
久即在創作上遇到瓶頸，因此
許多畫家的後期作品，紛紛轉
往其他的形式表現。

為此，野獸派的活動在短
短的兩年就消失了。然而不能
否定的，是野獸派為世紀交替
的藝術形式所揭開的序幕，功
不可沒。

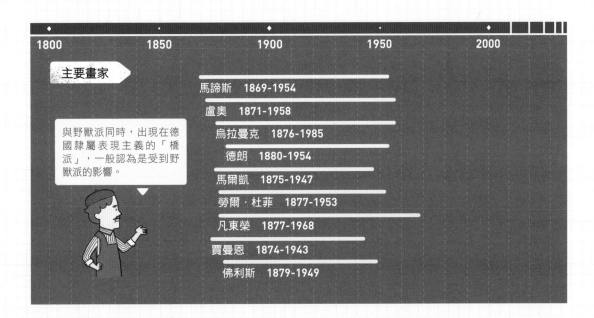

1800　　1850　　1900　　1950　　2000

主要畫家

馬諦斯　1869-1954

盧奧　1871-1958

烏拉曼克　1876-1985

德朗　1880-1954

馬爾凱　1875-1947

勞爾·杜菲　1877-1953

凡東榮　1877-1968

賈曼恩　1874-1943

佛利斯　1879-1949

與野獸派同時，出現在德
國隸屬表現主義的「橋
派」，一般認為是受到野
獸派的影響。

被喻為「色彩魔術師」的野獸派之王

080

馬諦斯

Henri Matisse

〔法國〕
1869-1954 年

我夢想的是均衡、純粹、
寧靜的藝術。

——馬諦斯

因病在家修養，意外踏上畫家之路

馬

諦斯原本立志學法律，也曾在聖康坦（Saint-Quentin）的法律事務所工作，卻因為闌尾炎必須休養一年。而這段期間，他為了打發時間，用母親送他的顏料開始繪製油畫，卻意外成為他邁向畫家之路的契機。其後，他前往巴黎正式開始學畫，並進入摩洛的畫室接受其指導。

一八九六年他首次入選官方沙龍展，成為學院派新進畫家未來的新星，卻因為接觸到印象派的作品而逐漸偏離學院派。其後他受到席涅克、梵谷等新印象派、後印象派的啟發，由原本的寫實畫風一轉成為奔放自由的色彩表現。

到了一九〇五年，他與德朗、烏拉曼克等人，在巴黎秋季沙龍展中共同展出作品，因他們擺放作品的展間被評論家形容為「彷彿待在野獸柵欄裡」而成名，也正式開始以「野獸派」之名在畫壇活動。

馬諦斯被認為是野獸派的創派始組，但實際上馬諦斯追求野獸派風格的時間，相當短暫。據說他本人甚至不喜歡被當作是野獸派。

馬諦斯勇於實驗各式的空間表現，也曾經在繪畫裡用上裝飾元素，而在經歷過平面化與單純化的嘗試後，他在一九四〇年代開始製作室內靜物的系列畫。不僅如此，他晚年開始對剪紙畫產生興趣，亦擔任教堂的設計工作，創作領域多元。

ARTIST DATA

簡歷
1869 年　12 月 31 日，出生於法國勒卡托康布雷西。
1891 年　開始在巴黎的朱利安藝術學院學習繪畫，其後接受法國美術
　　　　學院的摩洛指導。
1905 年　作品在秋季沙龍展上展出，始被稱為「野獸派」。
1947 年　著手教堂的設計與裝飾。
1954 年　11 月 3 日逝世於法國南部尼斯郊外的西梅茲。
代表作
〈綠色條紋的馬諦斯夫人〉1905 年
〈紅色的和諧〉1908 年
〈舞者（第二版）〉1909-10 年

將照片應用在繪畫製作中

　　馬諦斯在繪畫上用過許多女模特兒，而這幅畫中的模特兒是莉蒂雅・德雷克特爾斯卡雅（Lydia Delectorskaya），她是從 1934 年起至馬諦斯過世為止，擔任馬諦斯的製作助理、模特兒兼秘書。馬諦斯的作畫習慣，是在每個製作階段替作品拍照，用以思考後續製作流程的規劃，或是提高作品完成度。據説莉蒂就是負責將作畫過程中的照片，貼在相簿中並記錄日期。而這幅畫的製作過程中，也留下了 3 張照片，從照片中可看到馬諦斯將一開始畫得寫實的女性逐漸簡化的過程。

〈穿藍色緊身胸衣的女人〉（*Woman with Blue Bodice*）1935 年，油彩、油畫布，46.0×33.0cm，藏於石橋財團普力斯通美術館典藏 ©2014 Succession H. Matisse / SPDA, Tokyo

鑑賞Point

清晰輪廓線與鮮明色彩，組成此幅大膽的構圖。女子圓潤的肩膀，以及椅子扶手等各項要素，讓畫面在不對稱中獲得均衡。這幅畫乍看之下簡單，實際上是經過馬諦斯無數次修改才完成的。

畫家故事

〔馬諦斯規劃的現代化宗教空間〕

　　馬諦斯晚年在法國尼斯，擔任位在凡斯（Vence）的玫瑰經教堂（La chapelle du Rosaire）室內裝潢。汲取剪紙中所獲得的彩繪玻璃靈感，以及聖母與聖子像的線圖，將教堂改裝成俐落又兼具裝飾風格的現代化宗教空間。對於這座在 1951 年完成裝潢的教堂，馬諦斯曾説：「儘管有許多缺點，不過我認為這是我的傑作……也代表著我一輩子追求真實的結果。」

持續追求獨創性的宗教畫家

盧奧

Georges Rouault

〔法國〕
1871-1958 年

看見成功者，我總會擔心。
——盧奧

081

盧

深受彩繪玻璃影響，創造獨樹一格的畫風

奧曾擔任彩繪玻璃師的學徒，為此一般認為他在繪畫上使用強而有力的粗黑輪廓線特徵，便是受到彩繪玻璃影響。其後，他正式以繪畫為志向，十九歲時進入法國美術學校（國立美術學校）就讀。接受摩洛的指導，也在學校中認識馬諦斯等人。

早期盧奧經常以凌亂的線條，帶著絕望與憤怒畫出富人與窮人、法官、風景等主題的作品；但最終他轉向以耶穌為主題的宗教作品，而原本用色壓抑的特性，也逐漸轉變成以鮮豔色彩為特徵的畫風。

或許恰好與同時代的野獸派代表畫家馬諦斯的風格雷同，使他被歸類是野獸派畫家。實際上，盧奧本人並不侷限於任何流派，他只是在追求著屬於自己的藝術。

盧奧的創作風格充滿個人特色，最大的特徵即是厚重塗抹的顏料。尤其，他擅長用油畫調色刀刮下顏料，再往上層層堆疊色彩，如此，便可做出透出底下顏色的奔放色彩。

此外，因為他創作許多將畫面中耶穌臉部放大，或用版畫繪製耶穌受

難場面等，因此也被稱為是二十世紀最重要的宗教畫家。

雖然盧奧的繪畫屬於表現主義，卻能夠從色彩中找出價值，不同於其他僅透過強烈色彩的野獸派畫家們，是極力追求色彩、線條，希望從單純的美學角度觀看繪畫；盧奧更把繪畫當作是最根本的「靈魂」問題，賦予更深的意義。

ARTIST DATA

簡歷
1871 年　5 月 27 日出生於法國巴黎。
1890 年　進入法國美術學校就讀；隔年師事摩洛
　　　　學習繪畫。
1903 年　摩洛將私宅改造成美術館，盧奧擔任第
　　　　一任館長。
1917 年　與畫商佛拉爾（Ambroise Vollard）簽下
　　　　專屬契約，卻在後來衍生法律問題。
1958 年　2 月 13 日逝世於巴黎，享年 87 歲。

代表作
〈鏡前的娼婦〉1905 年
〈郊外的耶穌〉1920 年
〈小丑〉1925 年

 反映晚年心境的幽默表情

　　粗黑輪廓線條、塗得極厚的顏料，這幅畫充分展現盧奧的繪畫技法。小丑、耶穌與娼婦等並列為盧奧最喜歡畫的主題。而這幅畫中的小丑，不同於盧奧早期作品，多給人被嘲笑、被諷刺的黑暗氣氛，只給人安穩的感覺，或許正是反映畫家的晚年心境吧！此外，盧奧也經常自行替畫框上色，就像這幅畫一樣。而此種頭像正面構圖的方式，在盧奧晚年的作品也經常出現。

〈驚訝的男人〉（L'Ébahi (The Surprised)）1948-52 年左右，油彩、基底材質不明，39.7×25.6cm〔畫面〕60.8×46.8cm〔框〕，藏於東京國立西洋美術館
©ADAGP, Paris & JASPAR, Tokyo, 2014 D0461

鑑賞Point

從遠處看，小丑臉部的清澈明亮，而近看則是顏料層層堆疊，質感十分粗糙，而這正是盧奧技法高深之處。小丑是盧奧擅長的題材，他甚至在 1910 年代初期製作一系列馬戲團作品。不過這幅畫中已不見他早期喜歡諷刺社會的黑暗，只窺見他晚年安穩的心境。

畫家故事
〔貫徹藝術家的良心〕

　　盧奧原本與畫商佛拉爾簽訂了契約，卻在佛拉爾死後官司纏身。原因在於盧奧從佛拉爾的遺產中，拿回那些未完成的舊畫，並燒毀了其中的 315 件作品，而剩下的未完成作多數捐給了巴黎國立近代美術館。「這些尚未完成，而且直到我死都無法看到它們完成的作品，不能留在世上，必須燒毀。」從盧奧這句話就能夠看出他身為藝術家的良心與責任。

082

深受塞尚影響，卻能開拓自我風格

烏拉曼克

Maurice de Vlaminck

〔法國〕
1876-1958 年

ARTIST DATA

簡歷
1876 年　出生於法國，父親為小提琴老師。
1893 年　開始創作畫畫。
1900 年　與德朗意氣相投，一同成立畫室。
1901 年　受到梵谷回顧展感動，開始參與野獸派運動。
1958 年　10 月 11 日逝世，享年 82 歲。

代表作
〈沙圖的房子〉1905-06 年
〈有紅樹的風景〉1906 年
〈諾曼第風景〉1910-11 年
〈雪中村〉1926 年

作畫與戀愛一樣，誰會想要找人教自己必須用什麼方法、去愛什麼樣的對象呢？

——烏拉曼克

原是自行車競賽選手，靠自學成為畫家

拉曼克原本是靠著參加自行車比賽、賽船，以及小提琴演奏等維生，後因為認識了同樣為野獸派畫家的德朗，於是自一九○○年左右起，正式以畫家的身分展開活動，並透過德朗認識了馬諦斯，並再受到梵谷的強烈繪畫風格感動與影響下，正式加入野獸派。

然而，在一九○八年左右後，受到塞尚的影響，畫風轉變成嚴謹的大膽色彩。總而言之，急速的筆觸與充滿生命感的力量表現，皆是烏拉曼克的特徵。

畫風轉變的契機

這幅畫的完成時間是 1925 年，正是烏拉曼克的創作巔峰。此時烏拉曼克住在歐韋（Auvers），比起巴黎的都市景觀，他更喜歡純樸的田園風光，因此留下許多風景畫。

鑑賞Point

教堂與白花盛開的樹木等，均以快速延伸的線條描繪。畫面是以黑色、灰色、深綠色等為基礎，整體色調沉穩灰暗，可見創作這幅作品時，他已經遠離了野獸派時代的激情色彩。

〈教堂與開花的樹木〉（ L'église et les arbres en fleurs）1925 年，油彩、油畫布，92.0×73.0cm，藏於池田 20 世紀美術館 ©ADAGP, Paris & JASPAR, Tokyo, 2014 D0461

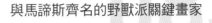
與馬諦斯齊名的野獸派關鍵畫家

德朗

André Derain

〔法國〕
1880-1954 年

一種藝術，一種宿命。
——德朗

ARTIST DATA

簡歷
1880 年　6 月 10 日出生於法國沙圖。
1898 年　進入尤金‧卡里爾的畫室學畫。
1900 年　認識烏拉曼克。
1908 年　旅居法國南部的馬爾蒂蓋，與畢
　　　　卡索、布拉克等人交流。
1954 年　9 月 8 日在香布路希住家附近，
　　　　因交通意外事故身亡。

代表作
〈科利烏爾的山〉1905 年
〈最後的晚餐〉1911 年
〈兩個小丑〉1926 年

與烏拉曼克在火車上偶遇，
便意氣相投成為知己

德

朗出生於巴黎郊外的沙圖，他在前往巴黎的火車上偶然認識烏拉曼克，便意氣相投、無話不談，於是兩人決定一起在沙圖成立工作室作畫。德朗引薦烏拉曼克認識馬諦斯，其後三人便一同催生野獸派的誕生。然而不久後，德朗轉而愛好塞尚的畫面構成，也與畢卡索交流。歷經過黑人藝術（Art Nègre，或稱非洲部落藝術）與受到法國藝術影響的哥德式平面藝術後，逐漸回歸傳統。此外，他也從事芭蕾和歌劇等的舞台裝飾，創作範圍相當廣泛。

激烈用色的代表作

這幅作品是與馬諦斯一同旅居在法國南部的科利烏爾期間，所畫的作品。他與烏拉曼克在欣賞梵谷回顧展後，所催生此種強調色彩的繪畫技法。

鑑賞Point

配合上幾乎只用三原色和綠色，因此可從強烈的色彩中，感受到強大的情緒力量。此外，配合漁港的主題改變筆觸，並利用冷色系與暖色系的組合，打造井然有序卻又不會過於僵硬的畫面。

〈科利烏爾港的小船〉（*Boats at Collioure*）1905 年，油彩、油畫布，54.0×65.0cm，
藏於日本大阪新美術館建設準備室 ©ADAGP, Paris & JASPAR, Tokyo, 2014 D0461

繪畫與建築的巧妙關係

引人入勝的畫中遺跡與廢墟

歷來繪畫與建築被視為不同領域，但實際上在過去，畫家與建築家也曾巧妙的結合，相互學習運用。以近代而言，當數立體派與建築的關係最為密切。

「立體派」基本上是以繪畫為主的藝術運動，其中唯一的例外，是現存於捷克布拉格的立體派建築—黑色聖母之屋（House of the Black Madonna）。

1911 年，布拉格的年輕藝術家們組成「造形藝術家團體」，當時年輕建築師約瑟夫・赫赫爾（Josef Chochol）、約瑟夫・戈恰爾（Josef Go ár）、帕維爾・亞納克（Pavel Janak）等人，皆有參與此組織。其中，亞納克更以今日被稱為「立體派建築宣言」的「角柱與角錐（The Prism and the Pyramid）」為題，發表論文，奠定了建築領域的立體派理論。

至於 19 世紀前，雖然沒有繪畫理論與建築理論的結合，但是建築與古代遺跡卻經常被畫家入畫，當作賦予風景氣氛的主題。例如，法國風景畫家洛蘭在理想氣氛的田園風景中，畫上古代建築物和遺跡；而這類理想派的風景畫也越過阿爾卑斯山，帶給後代的透納等英國風景畫家莫大的影響。至於，代表 18 世紀法國的新古典主義風景畫家、被稱為「廢墟羅貝赫」，也非常喜歡描繪庭園與建築，不過他的風景畫仍屬於 17 世紀的理想主義型風景畫。此外，18 世紀的龐貝城等古代遺跡的挖掘，也間接提高了民眾對於遺跡的關注與興趣。

此外，義大利的版畫家、建築師，同時也是考古學家的畢拉內及，也對這類古蹟感興趣，因此留下了許多以羅馬廢墟等為題材的蝕刻畫。

相對於這類關注古典時代的畫家，還有一位不能被遺忘的就是知名德國浪漫主義代表畫家弗里德里希。在他的作品中經常能看到的遺跡特徵，如〈橡樹叢中的修道院〉（Abtei im Eichwald），在嚴峻大自然中變成廢墟的哥德式教堂建築，而非古典時代的羅馬遺跡。此外，比起義大利式、古典時代的遺跡，更吸引弗里德里希注意的反而是象徵北方風格的哥德式教堂建築。

分解主體再重新建構

立體派藝術

20 世紀前半

捨棄傳統繪畫的遠近法，
解構形態再現立體

一

般認為立體派繪畫的確立，是以畢卡索於一九〇七年的秋天完成的〈亞維儂的少女〉（*Las señoritas de Avignon*）為起點，開啟新的藝術革命。

一九〇八年，畢卡索的朋友布拉克受到這幅畫的衝擊，並參考塞尚的作品，更進一步採用相同手法，以與塞尚相當有淵源的埃斯塔克為主題，製作〈埃斯塔克的房子〉（*Maisons à l'Estaque*）。然而，評論家路易・沃克塞爾在看完這幅畫後批評：「布拉克把一切都還原成立方體了。」因此有了「立體派」（Cubism）的稱呼。

立體派最大的特徵，是捨棄從文藝復興以降，所承襲的遠近法，並解構形體，再把主題簡單地抽象組合。若說野獸派屬於色彩革命，那麼立體派就是形體革命，兩者皆扮演二十世紀初，繪畫革命的重要關鍵角色。

	1800	1850	1900	1950	2000

主要畫家

畢卡索　1881-1973

布拉克　1882-1963

雷捷　1881-1955

德洛涅　1885-1941

維庸　1875-1963

胡安・格里斯　1887-1927

阿爾伯特・格雷茨　1881-1953

梅金傑　1883-1956

畢卡索與布拉克共組的立體派繪畫工作室，因 1914 年爆發第一次世界大戰，布拉克受到法國陸軍徵召而中斷。

20 世紀最偉大的藝術家

畢卡索

Pablo Picasso

〔西班牙〕
1881-1973 年

想要畫圖畫得像孩子一樣，
必須耗費一輩子。

——畢卡索

立體派的起點——〈亞維儂的少女〉

二

十世紀前半的畫壇藝術發展，說是由畢卡索一人主導，一點也不為過。

最初來到巴黎的畢卡索，將注意力擺在真實重現上，以藍色為基調的「藍色時期」，以及清爽溫和色彩的「粉紅色時期」為主。其後，受到黑人雕刻影響，捨棄傳統的遠近法，將事物分解成細小的剖面再重新組合，而這時期的代表作，就是〈亞維儂的少女〉。

經歷過「分析」、「綜合」階段後，「立體派時代」結束。一九一七至一九二四年，他設計尚·考克多編劇的《遊行》等狄亞格烈夫（Sergei Diaghilev，俄國芭蕾舞團經理人）經手的芭蕾舞劇舞台服裝。經歷過立體派的歷練後，接著開始進入繪製古典裸女肖像的「新古典時期」，以及暴力扭曲人體的「超現實主義時期」。

在超現實主義時期，畢卡索繪製出其人生佳作，也就是一九三七年的〈格爾尼卡〉（Guernica）。作品中充分表現對於西班牙小城市格爾尼卡，遭隨機轟炸一事的恐懼與憤懣。畢卡索一生的畫風多變，在第二次世

界大戰期間以反映人性危機為主，而戰後卻不拘泥於形式等，自由創作。他一生約有一萬三千五百件油畫與素描、十萬件版畫、三百件雕刻與陶器作品，可說是「金氏世界紀錄」產量最多的畫家。

而在畢卡索死後，法國政府向遺族徵收約三千五百件以上的作品當作遺產稅，目前這些作品都收藏在一九八五年開幕的國立畢卡索美術館中，這間美術館也是世界規模最大的單一藝術家美術館。

ARTIST DATA

簡歷
1881 年　　10 月 25 日出生於西班牙的馬拉加。
1902 年左右　因為友人的死亡而進入「藍色時期」。
1904 年　　住在蒙馬特的「洗衣船」工作室中。
1905 年左右　開始創作「粉紅色時期」作品。
1937 年　　在西班牙奧運發表〈格爾尼卡〉。
1973 年　　4 月 8 日，於法國南部的穆然逝世。

代表作
〈亞維儂的少女〉1907 年
〈拿著吉他的女人〉1911-12 年
〈格爾尼卡〉1937 年

畢卡索的畫風隨著時間不斷地演變，步入晚年後，他除了繪畫外，也開始接觸陶藝和雕刻，創作範圍越來越大。尤其第二次世界大戰後，他更加自由地進行創作活動，直到 91 歲過世為止，他的創作靈感不曾衰減。這幅晚年的作品，是將近 2 公尺高的巨幅油畫，活潑的色彩表現，大膽且充滿力量的構圖，讓人感覺不到他的衰老。畫面中，臉上長鬍子的侍衛肩章上的鴿子，象徵著和平；而鴿子也是畢卡索喜愛的題材，他甚至將女兒命名為「帕蘿瑪」，在西班牙語中即為「鴿子」的意思。

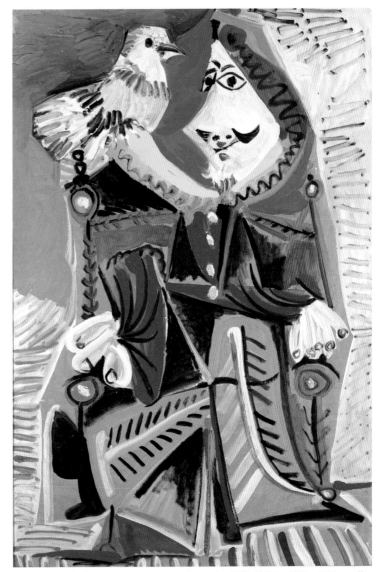

〈火槍手與鴿子〉（*Mosquetero con la paloma*）1969 年，油彩、油畫布，195.0×130.0cm，藏於池田 20 世紀美術館 ©2014-Succession Pablo Picasso-SPDA (JAPAN)

鑑賞Point

這幅畫上標示的完成日期，是 1969 年 3 月 20 日，當時畢卡索已經 88 歲，卻一點也感覺不出年紀，整體畫面自由，不拘泥於任何樣式與形式，充滿活潑與力量。對於這幅畫，畢卡索晚年曾說：「我終於能夠畫出像孩子一樣的畫」。可見年輕的心境，就是其靈感源源不絕的原因。

|畫|家|故|事|

〔獻給死去摯友的安魂曲〈人生〉〕

畢卡索在「藍色時期」的代表作〈人生〉（*La Vie*），是在與摯友畫家卡薩吉瑪斯（Carlos Casagemas）的共用畫室中完成。這位與他同年，一同來到巴黎發展的朋友，因為與一位西班牙模特兒交往後失戀，而選擇自殺。畢卡索為了紀念故友，畫下死去的好友，以及他所單戀的女子。

收藏於亞洲的世界名畫 Vol.4

畢卡索〈交臂而坐的街頭賣藝者〉

〈Saltimbanque Seated with Crossed Arms〉

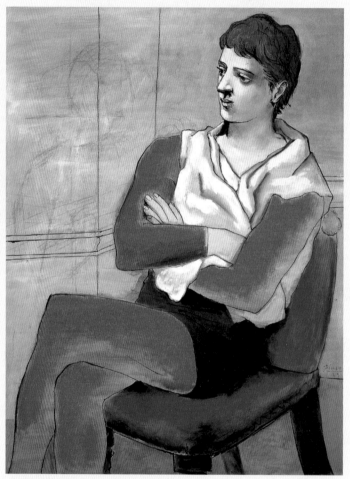

〈交臂而坐的街頭賣藝者〉1923 年，油彩、油畫布，130.8×98.0cm，藏於石橋財團普力斯通美術館 ©2014-Succession Pablo Picasso-SPDA (JAPAN)

　　這幅畫是畢卡索於義大利旅行，以及認識俄國芭蕾舞團後，在「新古典主義時期」的創作之一，重拾在「立體派時期」沒能敢嘗試的人體表現。

　　「Saltimbanque」是即興表演的賣藝者之意。畫面以強而有力的輪廓線與乳白色的色調，描繪街頭賣藝者，猶如希臘雕像般端正的五官。而在他左邊有重新畫過的痕跡，再仔細觀察可發現看出似乎有人臉的線條。經過科學調查證實，該處原本是有一位依偎著街頭賣藝者的女人。

與畢卡索共同領導立體派運動

布拉克

Georges Braque

〔法國〕
1882-1963 年

因為我欠缺想像力，
因此只能訴諸才能。
——布拉克

催生立體派，
對其發展有極大貢獻

布

布拉克原本就讀於勒阿弗爾的美術學校，一九○○年前往巴黎繪製野獸派作品。在他看了畢卡索的〈亞維儂的少女〉後，便轉向踏上立體派之路。此外，也受到同期所觀看到的塞尚回顧展影響。布拉克與畢卡索一同追求立體派理論，皆主張先將繪畫主題細分成幾何學的圖形，再重新組合，並確立了此種繪畫技法。此外，兩人對於立體派的研究，不僅止於解構，更從「分析型立體派」轉變成「綜合型立體派」，使其立論更加完整。

ARTIST DATA

簡歷
1882 年　5 月 13 日出生於法國的阿讓特伊。
1907 年　結識畢卡索。
1917 年　第一次世界大戰從軍卻負傷退役，
　　　　　因而能重拾中斷的創作活動。
1937 年　獲得卡內基國際美展大獎。
1948 年　在威尼斯雙年展獲得繪畫類大獎。
1963 年　8 月 31 日於巴黎逝世。

代表作
〈埃斯塔克的房子〉1908 年
〈拿著曼陀林的女人〉1937 年

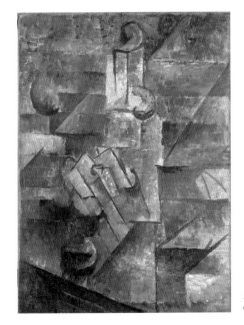

與畢卡索共用畫室時的作品

這幅畫是從斜上方的角度，觀看桌上的酒瓶和水果，因此桌角幾乎快要跳出畫面。雖然同系的配色顯得有些單調，但水平線、垂直線、往右上方去的斜線等，將畫面緊密結合在一起，抓住觀者目光。

鑑賞Point

這幅畫創作於 1910 年左右，正是布拉克與畢卡索同樣處於確立分析型立體派，也就是「細分主題後重組」的過渡期。凌亂的線條畫面，隱約可見的打底層、橫切畫面的水平線，使人將視線集中於畫面中央。

〈靜物〉（*Still Life*）1910-11 年，油彩、油畫布，
33.3×24.1cm，藏於東京國立西洋美術館
©ADAGP, Paris & JASPAR, Tokyo, 2014 D0461

133

ARTIST DATA

簡歷
1881 年　出生於法國諾曼第地區的阿爾讓唐。
1907 年　觀賞塞尚回顧展後深受感動。
1913 年左右　參加「黃金分割畫派」
1920 年　認識建築師柯比意（Le Corbusier）；
　　　　此後開始接觸建築壁畫。
1940 年　前往美國躲避第二次世界大戰的戰
　　　　火，直到 1945 年都在美國活動。
1955 年　逝世於巴黎近郊的伊維特河畔吉夫。

代表作
〈森林裡的裸體〉1909-10 年
〈三個女人〉1921 年

從立體派出發，重新奠定個人藝術形式

雷捷

Fernand Léger

〔法國〕
1881-1955 年

睜大雙眼凝視今日圍繞在我們
身邊運行、氾濫的現代生活吧！
——雷捷

將色彩的塊狀感與魄力，
帶入立體派繪畫

起　初是一名建築師，後來矢志當畫家。一九一○年遇見畢卡索後深受影響，同年在巴黎秋季沙龍展上，展出類似立體派的作品。然而，因其形狀多為水管組合，因此被戲稱為類似立體派的「管體派」（Tubism）。一九一三年左右，雷捷開始接觸更傾向感覺、抽象的「黃金分割畫派」（Section d'Or）。而在第二次世界大戰後，他多半描繪遊行、建築工地等，有眾多人物、一般老百姓娛樂與工作的場所的場景。

 追求對立者之間的調和

　　這幅畫是雷捷晚年從躲避戰亂的美國，回到法國後的作品。過去的雄偉構圖已不復見，不過還是能看到雷捷式強而有力的黑色輪廓線、單純又帶點幽默的構圖，以及鮮豔明快的色彩。

鑑賞Point

雷捷的特色是將對立的兩者擺在同一個畫面中，並企圖調和兩者間的緊張氣氛；天空的藍色與雞的紅色、大自然與機械碎片，這些組合都能看出「對比的理念」。

〈紅雞與藍天〉（Red Cock and Blue Sky）1953 年，油彩、油畫布，65.3x92.0cm，
藏於東京國立西洋美術館

奧菲主義的創始者

德洛涅

Robert Delaunay

〔法國〕
1885-1941 年

立體派的角色是破壞。
——德洛涅

追求色彩與律動，建立獨特的畫風

德

洛涅早期曾經加入「黃金分割畫派」，經歷過立體派時期，直到一九一○年，他與畫家蘇妮亞·特克（Sonia Terk）結婚後，開始追求「色彩」與「律動」，而開始被稱為是「奧菲主義」（Orphism）。他以艾菲爾鐵塔、飛機、足球等近代題材入畫；而在技法上則是以「多重色彩」為主題的抽象描繪。此外，也曾嘗試抽象構成的建築裝飾，並為一九三七年的巴黎世界博覽會製作壁畫。

簡歷

1885 年	4 月 12 日出生於法國巴黎。
1909 年左右	參加黃金分割畫派；同年與畫家蘇妮亞·特克結婚。
1912 年	於獨立沙龍展上展出大作〈巴黎街景〉，受到詩人阿波利奈爾激賞。
1930 年代	製作許多採用色彩對比詮釋運動的抽象畫。其後，經歷過立體派，進而轉變為純粹抽象。
1941 年	10 月 25 日逝世，享年 56 歲。

代表作

〈戰神廣場的紅色艾菲爾鐵塔〉1911 年
〈巴黎街景〉1912 年
〈卡地夫隊（第三版）〉1912-13 年

以抽象手法表現英式橄欖球的躍動感

1912 年左右，德洛涅製作純粹的抽象作品，也製作具體的〈卡地夫隊〉系列畫。這系列有兩個版本，分別收藏在荷蘭恩荷芬的凡艾伯當代美術館與法國巴黎市立近代美術館，而書中這幅作品為上述兩個版本的習作。

鑑賞Point

英式橄欖球、大型纜車、艾菲爾鐵塔等，皆是德洛涅作品中，經常出現的題材。「ASTRA」是飛機製造公司的名字，也是拉丁文「星星」的意思。

〈卡地夫隊 習作〉1913-22 年左右，紙、鉛筆，52.3x43,0cm、28.0×23.5cm，藏於日本愛知縣美術館

135

在巴黎大放異彩的日本畫家

藤田嗣治

在 20 世紀初「巴黎畫派」（École de Paris）的時代，有一位日本畫家在巴黎獲得極高的評價；他，就是藤田嗣治。1886 年出生在日本東京市牛込區（現在的東京都新宿區）。父親藤田嗣章是森鷗外之後，另一名傑出的軍醫，最後甚至成為陸軍軍醫總監，位居高位。

藤田從小就喜歡畫畫，1905 年自東京高等師範學校附屬中學（現為筑波大學附屬中學）畢業後，在森鷗外的建議下，於 1905 年進入東京美術學校（現為東京藝術大學美術學院）就讀，但是學校的授課內容無法滿足他創作的欲望。1910 年畢業，並在兩年後與女校的美術老師鴇田登美子結婚，同時在新宿百人町設置畫室。但是，隔年的 1913 年，他留下妻子、隻身前往法國。當時藤田住在許多年輕藝術家生活的巴黎蒙帕納斯，他一方面與莫迪里亞尼、蘇丁（Chaim Soutine）等新銳畫家交流，一方面也在巴黎接受新繪畫的洗禮。

1914 年第一次世界大戰爆發，雖然經濟援助遭到斷絕，不過到了 1917 年藤田首次舉辦個展後，因作品獲得很高的評價，因而開始有了安定的生活經濟來源。藤田使用日本畫中用來畫眉毛等細線的「面相筆」，繪製極其纖細的描線技法，以及利用稱為「乳白色肌膚」的獨特色彩描繪的美麗裸女肖像，獲得官方沙龍賞識，一躍成名。

而在第二次世界大戰期間，藤田回到日本擔任陸軍美術協會理事長，以從軍畫家身分進入戰地，畫出戰爭畫〈阿圖島戰役〉等作品。然而也正因如此，日本戰敗後，藤田飽受批評，認為他支持戰爭，於是他再度前往法國躲避輿論，並再也沒有返回日本。1955 年藤田歸化為法國籍，1959 年改信天主教，並改用受洗的名字「李奧納多」。1968 年，他在瑞士蘇黎世因癌症病逝，享年 82 歲。

藤田獨自前往藝術之都巴黎，憑藉的自身的才能與畫筆，闖蕩巴黎畫壇。並獲得極高的評價，晚年曾有人問他為何沒有返回日本，他回答：「不是我捨棄日本，而是日本捨棄了我。」或許對藤田嗣治而言，他的故鄉不是日本，也不是法國，而是一生飄渺不定的異鄉人。

集結於巴黎的新一代年輕畫家

巴黎畫派

20 世紀前半

綻放於法國巴黎的思鄉青春謳歌

一

十世紀初，歐洲的藝術中心是巴黎；隔著塞納河，右岸的蒙馬特區與左岸的蒙帕納斯區，居住著無數來自世界各地的年輕藝術家們；他們過著波希米亞人一般的飄盪生活，創作著充滿個性的藝術繪畫。

雖然他們來自於不同國家、表現風格也應有盡有，因此無法被一個特有風格歸納，因此通稱為「巴黎畫派」（École de Paris）。

其中的成員，包括來自義大利的莫迪利亞尼、俄羅斯的夏卡爾、波蘭的基斯靈、白俄羅斯的蘇丁、保加利亞的巴斯欽，以及日本的藤田嗣治等。

此外，在本章也將一併介紹稍早出現，專門描繪生活在繁華都市群眾的羅特列克，以及被稱為「樸素派」的個性派畫家亨利‧盧梭。

年代	主要畫家
1800	
1850	
1900	
1950	
2000	

主要畫家

夏卡爾　1887-1985
莫迪利亞尼　1884-1920
羅特列克　1864-1901
尤特里羅　1883-1955
亨利‧盧梭　1844-1910
蘇丁　1894-1943
巴斯欽　1885-1930
藤田嗣治　1886-1966

一般稱為「巴黎畫派」的畫家們，活躍於巴黎的期間是從 1900 年左右起，中間經歷第一次世界大戰，直到 1929 年世界經濟大恐慌為止，實際上的活動時間，僅有短短的 30 年。

088

善於創作充滿幻想的魅惑場景

夏卡爾

Marc Chagall

〔法國〕
1887-1985 年

> 愛，能將藝術由悲轉喜。
> ——夏卡爾

將猶太人的宗教經驗，真實反映於畫風中

夏卡爾以飛舞在半空中的情侶與動物、超脫現實的鮮豔色彩等奔放奇幻的畫風聞名。其根源來自於他出生在俄羅斯猶太人街的經歷，從猶太教的神祕主義中所獲得的啟發。

他曾進入聖彼得堡的美術學校就讀，一九一〇年前往巴黎，住在被稱為「養蜂箱」的畫室；在此他結識許多藝術家，也曾受到野獸派與立體派的影響。

回國後，雖經歷俄國一連串革命，社會動盪不安，他卻仍堅持留在祖國創作，畫下許多以故鄉俄國景物、兒時光景、慶典與婚禮等為主題的作品，也獲得蘇維埃政府的賞識；然而，後來因俄國興起抽象派的至上主義（Suprematism），在不得志的情況下，夏卡爾移居巴黎。從此將繪畫據點移往法國。

此外，另一個改變夏卡爾畫風的主因，是一九一四年與他結婚的貝拉·羅森費爾德（Bella Rosenfeld）。夏卡爾深深愛著她，甚至說：「我動手畫畫，貝拉動腦思考。」

一九四一年，夫妻兩人為了躲避德國納粹的行動而逃往美國，而貝拉於一九四四年於美國病逝。夏卡爾深感悲痛，據說因此一整年都無法拿起畫筆。戰爭結束，他返回法國後，才重新開始創作。

然而，夏卡爾旺盛的創作好奇心直到晚年仍不曾稍減。本田汽車（HONDA）的創始人本田宗一郎，曾帶著書法用具前往巴黎造訪夏卡爾，夏卡爾對這份禮物展現強烈的興趣，甚至拋下客人不管，拿著書法用具獨自躲進畫室中，埋首創作。

ARTIST DATA

簡歷

1887 年	7 月 7 日出生於俄羅斯的維捷布斯克。
1912 年	住在蒙帕納斯的聯合畫室「養蜂箱」中。
1923 年	離開俄羅斯，移居法國。
1941 年	逃往美國，躲避德國納粹的迫害。
1950 年	取得法國國籍。
1985 年	3 月 28 日逝世於法國南部的蔚藍海岸，享年 97 歲。

代表作
〈我與村〉1911 年
〈生日〉1915 年
〈白色礫刑〉1938 年

在畫布上表現「無極限」的奇幻世界

夏卡爾曾說：「理性無法、也不應該妨礙幻想。」他認為幻想無極限，他以自身的經驗為題材，在繪畫中充分表現自我世界。畫面中央是彷彿在夢中飛翔的男女；貌似天使的孩子吹著笛子飛在空中，像是在祝福兩人。旁邊還畫了許多花束和太陽，象徵希望。在心愛的妻子貝拉病逝後，夏卡爾於 1952 年與名叫瓦倫堤娜（Valentina Brodsky）的女士再婚，此後的 33 年長伴左右；這幅作品似乎也是他對「幸福婚姻」的投射。

〈枝〉（*La Branche*）1956-62 年 油彩 146.0×114.0cm，藏於日本三重縣立美術館
©ADAGP, Paris & JASPAR, Tokyo, 2014, ChagallR D0461

鑑賞Point

這幅作品中有飛舞在半空中的情侶、盛開的花束、充滿回憶的艾菲爾鐵塔等，經常出現在夏卡爾幻想中的題材，正符合他所說的「理性無法、也不應該妨礙幻想」這句話，充分詮釋他始終堅信的幻想世界，十分有夏卡爾的風格。

［畫家故事］

〔望鄉的異鄉人夏卡爾〕

夏卡爾出生在當時隸屬俄羅斯帝國的維捷布斯克，爾後前往巴黎，在蒙帕納斯設置畫室。返鄉後遭逢第一次世界大戰，在祖國生活沒多久便離開蘇聯。晚年再度回到巴黎的他曾說：「俄國、蘇聯都不需要我，我是個不被理解的異鄉人。」為此，他一生中持續描繪著對故鄉風景的思念。

早夭的巴黎畫派代表畫家

089

莫迪利亞尼

Amedeo Modigliani

〔義大利〕
1884-1920 年

眼前若沒有活人，
我什麼也畫不出來。
　　　　──莫迪利亞尼

融合古典與原始風格的
獨特肖像畫

二十世紀初，才華洋溢的年輕畫家們從世界各地集結到巴黎，來自義大利的莫迪利亞尼也是其中一人。

他小時候曾罹患結核病，為了養病與母親曾前往拿波里、羅馬、佛羅倫斯、威尼斯等地，而這段時期在各個城市見識到的各類古典藝術，給予他莫大的影響。

莫迪利亞尼融合古典藝術與埃及、非洲等地的原始藝術，確立了個人獨特的畫風，畫出臉部極長、有一對杏眼的人物肖像。而來到憧憬的巴黎後，莫迪利亞尼開始在蒙馬特活動；爾後移居蒙帕納斯，認識畢卡索、尤特里羅等同時代的畫家們。

但是，因為他獨特的畫風不同於立體派等站在時代尖端的藝術流派，因此被視為異端；好不容易得以舉辦的個展，也因為裸女像被批評為猥褻，被迫在開展當天取消。

懷才不遇的莫迪利亞尼，不巧又在此時復發結核病，這位不被時代所容的年輕天才畫家的生命，就在三十五歲這一年結束。兩天後，與他同居的女友──珍妮‧艾布特尼（Jeanne Hébuterne）也追隨他的腳步跳樓自盡，結束生命。

年僅一歲兩個月大，就先後失去父母親的遺腹子珍妮‧莫迪利亞尼（Jeanne Modigliani），被莫迪利亞尼的姊姊收養，成為研究父親作品的藝術研究家，並於一九八四年逝世。

ARTIST DATA

簡歷
1884 年　7 月 12 日出生於義大利托斯卡尼的利佛諾。
1906 年　前往巴黎，住在蒙馬特。
1909 年　將據點移到蒙帕納斯。自此時開始從事雕刻。
1914 年　認識畫商保羅‧基爾姆（Paul Guillaume），在他的建議下專心作畫。
1917 年　12 月首次舉辦個展卻被取消。
1920 年　1 月 24 日因為結核性腦膜炎病逝於巴黎，享年 35 歲。

代表作
〈畫商保羅‧基爾姆的肖像〉1916 年
〈伸手側躺的裸女〉1917 年
〈拿扇子的女人〉1919 年

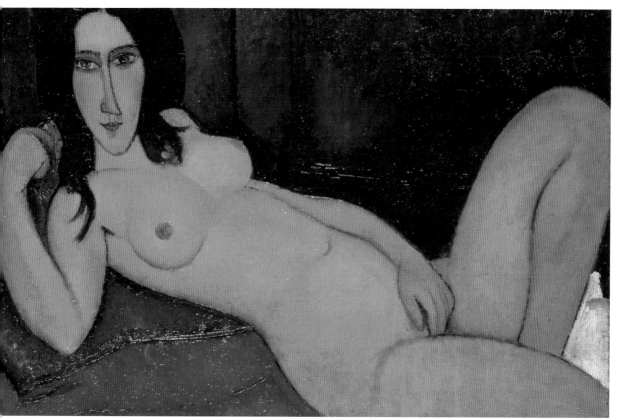

〈散髮橫躺的裸女〉（*Reclining Nude with Loose Hair*）1917 年，油彩，60.6×92.2cm，藏於日本大阪新美術館建設準備室

兼具古典傳統與嶄新風格的裸女畫

　　這幅畫製作於 1917 年左右，因莫迪利亞尼在畫商茲博洛夫斯基的建議下，專注作畫，而繪製的裸女畫。這幅畫是 1917 年製作的 20 件作品的其中一件。畫中的女性身體受到早期雕刻作品的影響，利用簡化的框架呈現，卻又沒有變得過於抽象；而畫中人物的表情，彷彿為健康的肢體感到自豪的微笑姿態，在莫迪利亞尼的眾多裸女畫之中，更是特別。

鑑賞Point

莫迪利亞尼儘管繼承裸體畫的傳統，卻也追求全新模式的女性美，這幅畫裡也能夠看出他的這種風格。頭部和雙腳超過畫面的大膽姿勢，也是一項創新。

畫 家 故 事

〔傳奇一生曾多次被翻拍成電影〕

　　莫迪利亞尼的一生充滿著傳奇，也曾經被拍成兩部電影。第一部是《蒙帕納斯的情人》（The Lovers of Montparnasse，1958 年），由法國型男演員傑拉德·菲利普（Gérard Philipe）飾演莫迪利亞尼，留下輝煌的票房紀錄。第二部則是好萊塢影星安迪·賈西亞主演的《畢卡索與莫迪利亞尼》（Modigliani）。這部電影於 2004 年上映，相信應該有不少人看過。

以關懷的角度描繪舞者與妓女

090

羅特列克

Henri de Toulouse-Lautrec

〔法國〕
1864-1901 年

> 人類很醜陋；但人生很美好。
> ——羅特列克

出身名門貴族的畫家，卻因肢體殘缺而改變一生

羅特列克出生在歷史悠久的名門貴族，家人稱之為「小寶石」，對他充滿期待，但他卻因為兩次骨折意外，導致下半身停止成長；這樣的悲劇使得父親疏遠他，因此羅特列克的青春時期，相當孤單。

自幼就對繪畫產生高度興趣的羅特列克，二十歲時帶著畫材離家，流連於夜總會、咖啡店、妓院等地，並描繪在此工作的女服務生、舞者、妓女等。他不只是單純描繪她們的外貌，而是將自己的不幸，投射於這些弱勢的女性身上，表達出對她們的關愛之情。

據說羅特列克非常喜歡前往當時法國知名的「紅磨坊」夜總會，店裡還為了他準備專用的餐桌座位，讓他可以從座位上清楚欣賞舞者們的演出；而「紅磨坊」也成為羅特列克的靈感來源。為此，他畫下許多紅磨坊的速寫，其中由夜總會老闆委託製作的廣告海報更是深受好評，羅特列克因此成為知名的海報畫家。

然而，由於他度過多年的放蕩生活，三十六歲便去世了。死後，他的

父親決定將他的作品交給羅特列克在巴黎時期的朋友，畫商莫里斯・喬懷安（Maurice Joyant）管理，一九二二年，作品改交由成立於故鄉阿爾比（Albi）的土魯斯羅特列克美術館（Musée Toulouse-Lautrec）收藏。

ARTIST DATA

簡歷

1864 年	11 月 24 日出生於法國南部的阿爾比。
1878 年	左大腿骨骨折。隔年第二次骨折，導致雙腿停止生長。
1882 年	前往巴黎。
1893 年	舉辦雙人展。
1896 年	舉辦羅特列克大展覽會。
1899 年	因酒癮發作而住院。
1901 年	9 月 9 日因腦溢血逝世，享年 36 歲。

代表作

〈步入紅磨坊的拉・古留小姐〉1892 年
〈紅磨坊夜總會〉1892 年
〈磨坊街沙龍〉1894 年
〈歌劇院的馬克西姆・迪托馬〉1896 年

 **巧妙結合浮世繪與
石版畫技法的傑作**

這幅畫是紅磨坊夜總會開幕 2 年後，羅特列克所繪製的海報，也是他首次製作的版畫作品。這張海報大受歡迎，也使得他一躍成名。海報上的女人，是紅磨坊的招牌舞者－拉·古留，她在耀眼的舞台光下，盡情跳舞，婀娜多姿。前方有一個男子的黑色剪影，則是拉·古留小姐的夥伴、被稱為「無骨瓦倫泰」的男舞者的；背景則是用黑色剪影的的手法，營造出眾多觀眾的感覺。畫家巧妙運用簡單的色塊組成，讓整體的海報風格，更顯設計感。

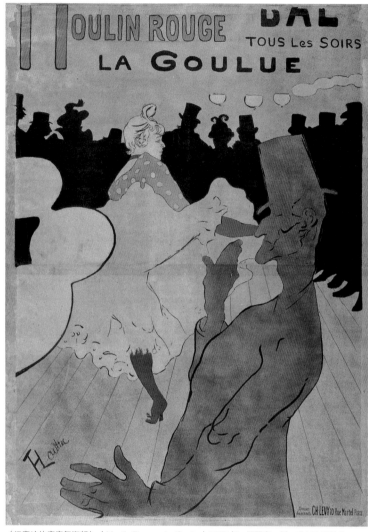

〈紅磨坊的康康舞海報〉（*Moulin Rouge - La Goulue*）1891 年，平版畫、紙，166.9×123.0cm，藏於石橋財團普力斯通美術館

鑑賞Point

19 世紀末，日本的浮世繪被介紹到歐洲畫壇，而專門製作海報的羅特列克，也注意到浮世繪全新的構圖方式與色彩。而這幅海報中，則可清楚看出受到浮世繪的影響：平面且誇張的表現、簡化與強烈對比的色彩、畫面延伸至遠方。此外，剪影與地板的處理方式也相當出色。

畫 家 故 事

〔將商業海報提升至更高的藝術層次〕

羅特列克曾經因為雙腿行動不便而受到歧視，因此對於同樣處在弱勢的妓女、舞者，相當能感同身受，其筆下的人物多了一份畫家所賦予的同理心共鳴。而除了紅磨坊外，他也製作許多其他的商業海報，羅特列克可說第一位將海報推向藝術領域的畫家，功不可沒。

畫出巴黎風景的「白色畫家」

091

尤特里羅

Maurice Utrillo

〔法國〕
1883-1955 年

> 如果我無法重返巴黎，我應該帶走什麼？白漆的碎片吧！
>
> ——尤特里羅

為治療酒癮而創作，發展特有的「白色風格」

尤特里羅是女畫家蘇珊娜·瓦拉頓的私生子；父親則是西班牙畫家、建築師兼藝術評論家的米凱爾·尤特里羅。尤特里羅十七～十八歲時，便養成酗酒的習慣，後來終因酒癮發作而進入精神病院。

母親蘇珊娜為了治療兒子的酒癮，於是教他畫畫。尤特里羅一開始無心學習，卻漸漸發揮卓越的繪畫才能。為此，他開始認真作畫，並且受到畢沙羅、希斯里的影響，偏好印象派的畫風。

尤特里羅畫了幾幅類似印象派風格的作品，然因作品中的牆壁、天空或房子都是白色的，而有了「白色時期」的稱號。這是他畫家生涯的巔峰，獲得極高的評價。但是他仍無法戒除喝酒的惡習，依舊沈溺於酒精中，反覆進出醫院，甚至有人說他是「一天喝醉，一天畫出一幅傑作」。

尤特里羅的畫作賣得非常快速，原因在於他身邊的人從買賣尤特里羅的作品中，嚐到賺錢的滋味，為此拚命兜售；因此，尤特里羅可說是為了金錢，不停作畫。

晚年，他的畫風變得色彩豐富又鮮豔，也就是所謂的「彩色時期」。不僅如此，風景中也開始出現人物，且多半是「腰很粗」、「裝扮滑稽」的女性，然而後期的作品失去線條的緊湊感，因而未能獲得好的評價。

ARTIST DATA

簡歷

1883 年	出生於法國巴黎（蒙馬特），是私生子。
1891 年	西班牙畫家、建築師、藝術評論家的米凱爾·尤特里羅成為養父。
1909-14 年	「白色時期」開始。
1913 年	首次舉辦個展。
1920 年左右	「彩色時期」開始。
1955 年	逝於法國西部的達克斯，享年 72 歲。

代表作

〈沙特爾大教堂〉1910 年
〈蒙馬特的諾凡路〉1912 年
〈小丘廣場〉1911-12 年

〈聖德尼運河〉（*Saint-Denis Canal*）1906-08 年，油彩、紙，53.4×74.5cm，藏於石橋財團普力斯通美術館
©ADAGP, Paris & JASPAR, Tokyo, 2014 D0461／CJean FABRIS 2014

完全沒有人物，是「白色時期」的最大特徵

尤特里羅非常喜歡畫巴黎街景。這幅畫中，暗藍色水面與灰色天空，環繞著褐色與綠色為主的工業區風景。原則上，尤特里羅並沒有離開室內作畫的習慣，而多是待在畫室中看著明信片畫風景畫；然而，據說這一幅是根據實際看過的景物後，憑借著記憶中的風景描繪而成。此外，畢沙羅也曾畫過類似構圖的塞納河沿岸工業區作品，或許也造成不少的影響。

鑑賞Point

曾經為了賺取酒錢而賣畫的尤特里羅，於 1909 年左右起，開始了他那段輝煌的「白色時期」。這幅畫是在進入白色時期之前的作品。從畫面右側建築物的白色技法，以及畫面中沒有人物等特徵，可看出已具有「白色時期」的徵兆。

畫 家 故 事

〔成也白色時期，敗也白色時期〕

「白色時期」在 1916 年左右結束，而白色時期的作品，也為他帶來人生最高的成就。1918 年，他與貝爾奈姆糾奴（Bernheim-Jeune）藝廊，簽下一年一百萬法郎的契約；而 1934 年，他獲頒法國榮譽軍團勳章。然而，也因為從簽約起，作品水準反而開始走下坡，或許這就是藝術評價與商業價值，無法兩全其美的最佳例子。

ARTIST DATA

簡歷
1844 年　5 月 21 日出生於法國的拿瓦。
1871 年　在巴黎郊外擔任入市稅徵收處的職員。
1886 年　參加獨立藝術家沙龍展。
1893 年　辭職，專心作畫。
1908 年　以畢卡索為主，舉行「盧梭之夜」。
1910 年　展出〈夢境〉（Le Rêve）；同年 9 月 2
　　　　日逝世，享年 66 歲。

代表作
〈沉睡的吉普賽女人〉1897 年
〈呼籲藝術家參加第 22 屆獨立沙龍的自由女神〉
1906 年
〈弄蛇女〉1907 年

綽號「海關」的大器晚成畫家

082

亨利・盧梭

Henri Rousseau

〔法國〕
1844-1910 年

> 再沒有什麼比觀察大自然
> 並畫下來，更讓我感到幸福了。
> ——亨利・盧梭

不拘泥於傳統，樸素派代表畫家

由於他曾經在巴黎郊外的入市稅徵收處工作，因此一般稱他「海關盧梭」（Le Douanier Rousseau）。而他在工作之餘，靠著自學開始畫畫；後來更因為希望能專心作畫而辭職，以素人畫家的身分，接單製作肖像畫等。雖然當時他的作品評價不高，不過他形態單純、色彩明快、寫實與幻想交錯的風格，使他成為樸素派畫家的代表。起初他的作品被認為幼稚拙劣，但到了晚年卻得到畢卡索等當時的前衛畫家與畫商的青睞，而受到重視。

以肖像畫撫慰女性

這幅作品是亨利・盧梭為自己的好友瑪麗繪製的亡夫肖像畫。他根據福留曼斯成為警官之前、在砲兵隊時期的照片畫下肖像，送給瑪麗，希望能安慰她喪夫之痛。

鑑賞Point

亨利・盧梭是溫柔體貼的畫家。從他的畫裡中就能感受到他的溫柔。這幅畫的背景是主角前去打仗的曠野；獨特的用色與人物描繪，值得一看。用心描繪主題也是亨利・盧梭的風格的最大特徵。

〈福留曼斯・比修的肖像畫〉（Portrait of Frumance Biche）1893 年，油彩、紙，92.0×73.0cm，藏於世田谷美術館

亨利‧盧梭

〈呼籲藝術家參加第 22 屆獨立沙龍的自由女神〉

（Liberty Inviting Artists to Take Part in the 22nd Exhibition of the Societe des Artistes Independants）

〈呼籲藝術家參加第 22 屆獨立沙龍的自由女神〉
1905-06 年，油彩、油畫布，92.5×73.5cm，藏於東京國立近代美術館

　　畫名的「獨立藝術家沙龍展」，意指只要支付參展費用，人人都可以無須審查即可參展。亨利‧盧梭從 1886 年起，幾乎每年都會參加此沙龍展。對於未曾接受過正統美術教育，也不曾拜師學藝的盧梭來說，獨立藝術家沙龍展就是他發表作品的唯一管道。

　　畫面上有多位畫家腋下夾著畫板走向展覽會場，天空中則是吹奏著祝賀樂曲的自由女神；畫面右前方是與獨立藝術家沙龍會長華爾頓握手的亨利‧盧梭；中央獅子身下的白布上，則有亨利‧盧梭、畢沙羅、秀拉、席涅克等人的名字。從這些有趣的地方可以窺見他身為畫家的自負。

第一所藝術設計學校
包浩斯

20 世紀初期，主張不拘泥於民族與傳統，追求普遍性、合理性的社會主義與共產主義，讓許多年輕人產生共鳴。當時包括走在最前端的抽象藝術在內的「現代主義」（Modernism）藝術運動，也有與之共通的思想。同一時期，以繪畫與建築相關的綜合性藝術教育為目標而誕生的「包浩斯」（Bauhaus），其追求的合理性與共通的概念，呼應著新時代的趨勢。

第一次世界大戰之後，因德國革命而成立的威瑪共和國（Weimarer Republik）於 1919 年在威瑪市成立「國立包浩斯」（des Staatliches Bauhaus，亦即國立建築學院），同時設立藝術與工藝部門。當初的教育方針是合理主義與表現主義兼容。

1921 年聘請保羅・克利、1922 年從蘇聯請來瓦西里・康丁斯基等人擔任教授，施行「俄羅斯先鋒藝術」（Russian Avant-Garde）構成主義（Constructivism）形式的造形教育。建築部門也聘請與柯比意、萊特（Frank Lloyd Wright）齊名的近代建築三大巨匠之一的密斯・凡・德羅（Ludwig Mies van der Rohe）等人，師資陣容著實堅強。包浩斯主張的「合理性」、「機能性」概念，在建築與家具等工業設計領域比藝術上有更顯著的成績。

1925 年，學校遷到德紹（Dessau），新建的「德紹市立包浩斯」校舍是包浩斯創始者建築師瓦爾特・格羅皮烏斯（Walter Gropius）所設計，也是現代主義建築的代表作。

1928 年，繼任的包浩斯校長漢斯・梅耶（Hannes Meyer）主張追求更高合理性的教育方針，排除了一開始的表現主義理論。儘管提高了包浩斯的國際名聲，但是在身為共產主義者的梅耶讓校內蒙上「德國共產主義細胞」，因此受到納粹敵視。1930 年，梅耶被迫卸任，繼任者則是密斯・凡・德羅。然而到了 1923 年，德紹校區仍被迫關閉。此後，包浩斯搬遷到柏林，變成私立學校，想要抹去政治色彩，卻在隔年的 1933 年遭納粹強行關閉，結束短短 13 年的歷史。「威瑪和德紹的包豪斯建築及其遺址」於 1996 年被認定為世界文化遺產，其對後世藝術教育的貢獻有很高的評價。

打破繪畫必須模仿自然的傳統

抽象繪畫

20 世紀前半

打破具象概念，
從直覺和想像力出發

在

二十世紀前期的藝術發展中，最具原創性與革新性的藝術風格，就是「抽象繪畫」。

對過去的人們而言，觀看「模仿自然」、「具體對象」的繪畫，是理所當然的事情。因此，當出現這種「到底在畫什麼？」、「看也看不懂」的抽象繪畫時，令許多人感到很訝異，甚至無法接受。

所謂的「抽象繪畫」，就是捨棄具象的描繪，改以「形狀」或「色彩」構成畫面；也就是說，不論創作的主題、對象、內容，在畫面上都不會出現「再現自然」的具象事物。

他們排斥任何具有象徵性、文學性、說明性的表現手法，僅將造形和色彩加以綜合、組織在畫面上。而抽象繪畫，又可分為幾何抽象（冷抽象）和抒情抽象（熱抽象）；前者的代表畫家為蒙德里安，後者則是康丁斯基。

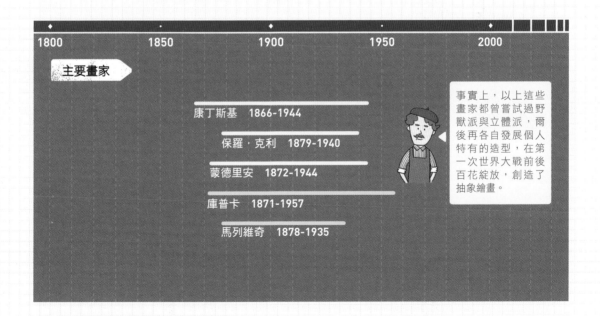

| 1800 | 1850 | 1900 | 1950 | 2000 |

主要畫家

康丁斯基 1866-1944

保羅‧克利 1879-1940

蒙德里安 1872-1944

庫普卡 1871-1957

馬列維奇 1878-1935

事實上，以上這些畫家都曾嘗試過野獸派與立體派，爾後再各自發展個人特有的造型，在第一次世界大戰前後百花綻放，創造了抽象繪畫。

奠定抽象繪畫的重要人物

康丁斯基

Wassily Kandinsky

〔俄羅斯〕
1866-1944 年

藝術與宇宙法則相連，唯有
遵循，才能獲得偉大的成果。

——康丁斯基

脫離描繪具體對象，
以色彩與線條為主的嶄新創作

康

丁斯基出生於莫斯科的富裕家庭，大學專攻法律與經濟學。某次他在法國藝術展上，觀賞莫內的畫後，決心踏上藝術之路，後來甚至發明藝術理論，成為抽象繪畫的導師；其中，最重要的執教經驗，就是他曾經擔任德國威瑪藝術學院「包浩斯」的老師。

這份教職是他在慕尼黑藝術學院時，經由克利介紹所獲得。包浩斯是一所推廣美術、建築、設計等綜合藝術學校，培養出許多藝術家。康丁斯基和克利等人都曾在此擔任老師，因此，他們的創作理論，以及如何利用色彩與形式等技法，也影響到許多學生。直到一九三三年納粹關閉學校為止，康丁斯基一直都在包浩斯擔任老師。

康丁斯基奠定抽象繪畫的理論基礎，也是影響近代藝術發展的重要畫家之一。其次，他也是德國表現主義其下分支「藍騎士」（Der Blaue Reiter）的成員之一；藍騎士經常與基希納等人創立的「橋派」相提並論，然而相較於橋派的成員多為同國家、年紀相仿的夥伴，擁有相似的生活；

藍騎士成員的國籍與年齡層較廣，只是由一群認同「要在所有藝術裡導入更深遠的精神」想法的畫家所集結而成。而康丁斯基為了實現這個想法，開始以捨棄人物與物品等具象概念，進而造就抽象繪畫的誕生。

康丁斯基於第二次世界大戰期間於巴黎逝世。而他在戰後獲得極高的評價，一致認為他是抽象繪畫的先驅，而他的眾多著作，也讓他多了藝術評論家的美名。

ARTIST DATA

簡歷
1866 年　12 月 4 日出生於俄羅斯的莫斯科。
1896 年　觀賞莫內的〈乾草堆〉後，立志成為畫家。
1911 年　組織「藍騎士」。
1933 年　經由克利介紹，任教於德國威瑪包浩斯校區直到該校關閉；同年 12 月底移居法國。
1944 年　12 月 13 日逝世於巴黎郊外，享年 78 歲。

代表作
〈構成第七號〉1913 年
〈黑色區塊〉1923 年
〈運動〉1935 年

 ## 排除一切具象的
康丁斯基精神

　　這幅畫是 1914 年的作品，
原是四塊壁畫拼片中的其中一片
習作。康丁斯基本人原先並沒有
為這幅畫命名，後因將四片壁畫
名為〈四季〉，因此這幅畫也有
了〈冬季嘉年華〉（Carnival,
Winter）的畫名。畫面色彩自由
飛灑的模樣，可充分感受康丁斯
基想憑由色彩與形狀的力量，建
構出精神世界的意志。這種精神
正是康丁斯基的最大魅力。

〈「坎貝爾別墅壁畫第4號」的習作〉（Study for Panel for Edwin R. Campbell No.4 (Carnival, Winter)）1914 年，油彩、油畫布，69.8×48.4cm，藏於日本宮城縣美術館

鑑賞Point

請仔細欣賞畫中的色彩重
疊，它們絕對不是雜亂無章
的隨意擺放，而是畫家有意
營造一種「上升」然至「擴
散」的流動感，相當用心。

畫　家　故　事

〔沉默寡言卻擁有絕佳領導力〕

　　康丁斯基的作品，經常被拿來與克利比較。若説克利的繪
畫是獨奏，那麼康丁斯基的繪畫就是交響樂，兩人風格截然不
同。雖然康丁斯基的個性低調寡言，卻十分值得信賴可靠，擁
有天生的領導能力，因此年紀輕輕 30 歲時，就集結志同道合
的年輕藝術家們，共組新藝術家協會。

完整保留孩童般的純粹性

克利

Paul Klee

〔瑞士〕
1879-1940 年

> 藝術的本質並非再現肉眼可見之事，
> 而是讓無形的事物變得可見。
>
> ——保羅·克利

追求創作過程中的純粹性與抽象性

克利的父親是音樂老師，母親則是鋼琴家，從小學習小提琴。他的琴藝十分出色，十一歲時，就成為交響樂團的候補團員；他的父母原本希望他能夠走上音樂之路，但他後來卻選擇了繪畫。因為相較於演奏傳統古典音樂的交響樂團，克利認為繪畫能有更多自行創造的空間。

克利早期的作品，是以素描等無色彩的作品為主。其後畫風轉變的契機是因為一趟與友人前往突尼西亞的旅行。克利曾在旅行途中的日記寫到：「我現在終於成為獨當一面的畫家了。」這趟旅行，讓他對於「色彩的感知」徹底覺醒。

其後，克利加入康丁斯基所組成的「藍騎士」，一同追求繪畫的無限可能，尤其希望能藉由繪畫，傳遞肉眼所無法觀看的事物，一個無法從「觀看」，而是「感知」才有辦法被觸及的繪畫領域。

有人認為克利的繪畫就如同孩子般，純真無邪。的確，他本身對於孩子所畫的純粹作品，給予很高的評價，據說他還珍藏著兒子的速寫，認為這是全世界最美麗的藝術品。實際上，克利所認為的抽象，並不是畫作「被完成」的那一瞬間，而是在繪畫的「過程」探尋抽象性和純粹性。

克利的創作理念，對於後世的超現實主義也有極大的影響。二〇〇五年，保羅·克利藝術中心（Zentrum Paul Klee）在他的故鄉伯恩開館，一共收藏約四千件作品。

ARTIST DATA

簡歷

年份	事項
1879 年	12 月 18 日出生於瑞士伯恩近郊。
1912 年	參加「藍騎士」。
1926 年	在法國巴黎的超現實主義團體展上，展出作品。
1940 年	6 月 29 日於瑞士穆拉托爾托逝世，享年 60 歲。

代表作
〈哈馬馬特圖案〉1914 年
〈金色的魚〉1925 年
〈黑王子〉1927 年

 請仔細品味克利的奇幻色彩

　　畫面分割成大小不一的塊狀，再分別塗上各種顏色，從棉布表面上了一層白色底色，再塗上大片灰色，接著或許再抹上紅色、藍色、綠色等，經過反覆的顏料堆疊，才能創作出如此有深度的配色，充分展現克利駕馭色彩的高超能力。另外，畫面中央上方，有一個不知是否為人類或動物的側臉輪廓線，而在它左側則是有個塗滿紅色的醒目圓圈，抓住觀者的目光。

〈豐饒女神〉（*Palesio Nua*）1933 年，木棉、白底、水彩，50.4×27.0cm，藏於日本宮城縣美術館

鑑賞Point

從這幅作品中，我們能發現克利的「色彩魔術師」之名，絕非虛傳，色彩運用之深奧，不是一般人能自由駕馭。一些模糊、一些鮮艷的色彩，彷彿引人進入世界的起源；或許克利就是欲以這樣的色彩，創作出他從未見過得神話世界與傳說。

畫　家　故　事

〔喚醒作家想像力的畫名〕

　　吉行淳之介的小說《沙上的植物群》之名，就是來自於克利的畫名，他的畫作名稱總是猶如詩句般，易於喚醒其他不同領域作家的想像力。

徹底擺脫情感的極端幾何抽象

095

蒙德里安

Piet Mondrian

〔荷蘭〕
1872-1944 年

大自然這種東西令人感到戒慎恐懼。
太可怕了，我幾乎難以忍受。

——蒙德里安

以垂直線、水平線、原色，創作自我的幾何抽象世界

身

為抽象繪畫的早期畫家，蒙德里安經常與康丁斯基相提並論。然而，誠如本章開頭所說，兩者的抽象風格，截然不同。

蒙德里安出生於荷蘭，從小由畫風景畫的叔叔教導他習畫，長大後立志成為畫家並進入美術學校。畢業後，主要描繪風景畫；在一九一一年阿姆斯特丹的塞尚回顧展中，被塞尚傾向立體派的作品所感動，因此決定前往巴黎學習立體派藝術。

然而，在學習的過程中，蒙德里安逐漸覺得無法滿足，於是開始創作個人風格的抽象畫。他利用水平線、垂直線、紅色、藍色、黃色、黑色、白色、灰色，打造幾何抽象世界。蒙德里安為了實現藝術的純粹性，追求排除一切主題的堅忍不拔姿態，並將此作畫態度定義為「新造型主義」（Neoplasticism）。

蒙德里安從巴黎回國後，認識了畫家暨建築師的杜斯伯格（Theo van Doesburg），兩人共同創辦《風格派》（De Stijl）雜誌，並利用雜誌介紹新造型主義。但是，杜斯伯格想要更加嚴格遵循新造型主義，以致使作品陷入僵化，因此與蒙德里安意見相左，兩人終至決裂。

此後，蒙德里安為了躲避第二次世界大戰的戰火，移居紐約，畫風也就此改變。年過七十的他完成了〈百老匯爵士樂〉（Broadway Boogie Woogie），儘管過去的基本原理沒有改變，但是卻能看到他使用更華麗的色彩與律動感十足的構圖。事實上，蒙德里安充滿設計感的作品至今仍人氣不墜，經常被製作成海報、明信片、時裝、家飾等商品。

ARTIST DATA

簡歷
1872 年　3 月 7 日出生於荷蘭的阿默斯福特。
1917 年　加入杜斯伯格創辦的雜誌《風格派》。
1925 年　出版著作《新造型》。
1932 年　在阿姆斯特丹美術館舉行大型回顧展。
1944 年　逝於紐約，享年 71 歲。

代表作
〈開花的蘋果樹〉1912 年
〈繪畫 I〉1912 年
〈百老匯爵士樂〉1943-43 年

〈沙丘〉（*Pointillist Dune Study, Crest at Left*）1909 年，油彩、鉛筆、厚紙板，29.6×39.1cm，藏於石橋財團普力斯通美術館

 ## 循序漸進的抽象畫

　　這幅畫是蒙德里安走向抽象畫的過渡時期作品。他以荷蘭棟堡（Domburg）的沙丘為主題，以各種形狀的繽紛色點，描繪完成，顯然受到新印象主義的點描技法影響。然而，相較於秀拉的細點描繪，仔細畫出物體的輪廓，蒙德里安的色點更加不受拘束，也沒有刻意塑造物體的外型，更加抽象。此外，這裡也是蒙德里安經常前往的渡假勝地，因而為此留下不少風景畫作品。

鑑賞Point

這幅〈沙丘〉可看出從具象轉變至抽象的過程。各種顏色、大小、形狀的圓點或橫長細線，沿著水平線仔細排列，顯然受到點描派技法的影響。

畫 家 故 事

〔輕快的音樂節奏，所催生的創作能量〕

　　70 歲的蒙德里安為躲避第二次世界大戰的戰火，前往紐約，並完全被這個大都市所著迷。華麗的霓虹燈、高聳的摩天大樓，以及令人雀躍的爵士樂，其最知名的代表作〈百老匯爵士樂〉（*Broadway Boogie Woogie*）就是在紐約這座新興城市，充滿旺盛的能量與輕快節奏中誕生。

將潛意識的幻想記錄於畫布中
超現實主義的 4 種創新技法

　　超現實主義，是 20 世紀最大規模的藝文運動，不僅在繪畫上，文學、電影和攝影等，都深受影響。而在繪畫上，超現實主義為了充分表現出潛意識的世界，畫家們思考出 4 種繪畫技法。

　　第 1 種是「拓印法」（frottage，意為摩擦），由超現實主義畫家恩斯特所發明。他小時候曾因發高燒而產生幻覺，將天花板的木板木紋看成鳥、眼球等各種奇形怪狀的東西。之後雖然病好了，但只要他凝視牆壁，就會產生同樣的幻覺。1925 年，恩斯特在海邊的小屋也突然看到這樣的幻覺，於是他將畫紙放在木紋上，再以鉛筆摩擦打拓，將紋路轉印在紙上。之後，恩斯特便利用拓印法留下〈博物誌〉（*Histoire Naturelle*, 1926）等諸多作品。

　　第 2 種是「拼貼法」（Collage，意為黏貼）。此技法最早由立體派（1912年左右）所運用，畢卡索和布拉克都曾在畫作中用上「貼紙」（papier collé，意為「上膠的紙」）的方式，呈現拼貼的效果。然而，「將早已完成的東西，再全部以人工方式重組，改變整體模樣的技法」（出自澀澤龍彥的著作《用眼睛看的黑暗小說》），恩斯特是第一人，賦予拼貼法更多原創性的設計；1929 年恩斯特的拼貼小說〈百頭女〉（*La femme 100 têtes*）就是最佳的代表。

　　第 3 種是「謄印法」（Décalmamia，意為轉印），此方法是在玻璃等非吸水性材質上塗上顏料，再趁著顏料未乾前壓上紙張後快速剝下；此技法可創造出無法預期的圖形，讓畫作的意義留給觀者自行解讀，是達到超現實主義追求個人潛意識的最佳方法。此方法是超現實主義畫家奧斯卡‧多明戈斯（Óscar Domínguez）於 1936 年發明的方法，但是大量使用此技法的畫家是恩斯特，其作品〈新娘穿衣〉（*La Toilette de la mariée*）就是成功的例子。

　　最後一種技法是「置換法」（Dépaysement，意為離鄉背井），顧名思義，就是將事物從原本應該存在（或是大家習以為常）的地方，安排到其他地方，使之產生不協調或驚奇的置換感。此技法常見於馬格利特和達利的作品中。超寫實主義畫家們所發明的 4 種技法，亦對後世的現代藝術，產生深遠的影響。

描繪潛意識的想像夢境

超現實主義藝術

20 世紀前半

呼應精神分析學說，
訴諸內心的藝術流派

二

十世紀最大的藝文運動「超現實主義」，是一九二四年由法國詩人安德烈·布勒東發表《超現實主義宣言》揭開序幕，再由贊同其理論的藝術家們結成組織，並逐漸擴大活動範圍。

所謂的超現實主義，意指利用繪畫和文學描繪成與「夢境」或「潛意識」相連的高層次現實世界；其理論主要受到佛洛伊德的精神分析學影響；而基里訶的「形而上繪畫」則被視為超現實主義的先驅。

超現實主義藝術可分為兩個方向：其一，利用自動筆記或拼貼的技法，在意識不介入的情況下，描繪潛意識的世界，其代表畫家為恩斯特、米羅等；其二，則是描繪不合邏輯、現實不可能存在、奇妙的、猶如夢境的世界，代表畫家為馬格利特、達利等人。

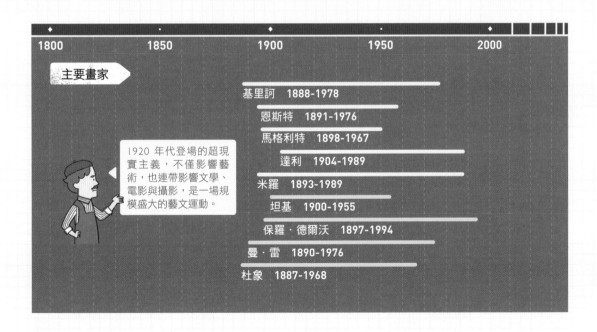

1800　　1850　　1900　　1950　　2000

主要畫家

基里訶　1888-1978

恩斯特　1891-1976

馬格利特　1898-1967

達利　1904-1989

米羅　1893-1989

坦基　1900-1955

保羅·德爾沃　1897-1994

曼·雷　1890-1976

杜象　1887-1968

1920 年代登場的超現實主義，不僅影響藝術，也連帶影響文學、電影與攝影，是一場規模盛大的藝文運動。

超現實主義的泉源

基里訶

Giorgio de Chirico

〔義大利〕
1888-1978 年

尼采發現的，是以心情為基礎的玄妙深邃詩情、神祕無盡孤獨。那是比天空更清澄，比太陽更低沉，因此影子比夏日更長。奠基在秋季午後的心情。

——基里訶

扭曲空間與時間，形而上畫派創始者

基里訶是出生於希臘的義大利人。從小就在雅典學畫。父親過世後，進入德國慕尼黑皇家藝術學院就讀。對於心理學和哲學充滿興趣的基里訶，讀了叔本華、尼采等人的著作後，醉心於他們的思想。之後，他前往母親居住的米蘭，畫下〈義大利廣場〉（Piazza d'Italia）系列畫。一九一二年移居巴黎，作品開始在沙龍展出；基里訶的繪畫受到詩人阿波利奈爾激賞，也與畢卡索、布拉克等畫家交流。

基里訶不僅是一位畫家，也是超現實主義的領導者。一般認為基里訶是受到阿諾德‧勃克林等的影響；阿諾德‧勃克林是瑞士象徵主義畫家，其代表作是同時表現黑夜與白畫的〈死之島〉（Die Toteninsel），那種遠離現實的不可思議場景，確立了「形而上繪畫」的誕生。

所謂的「形而上繪畫」，是刻意扭曲畫面的遠近感、時間性、光影和物體移動速度等。舉例而言，在基里訶的作品中經常出現：明明應是熱鬧的大街道，卻沒有半個人影；火車冒著蒸氣向前奔馳，蒸氣卻筆直上升；

時鐘的時刻與影子中的長度無法相對；畫面的左右遠近感不同。

事實上，利用這樣的手法，可製作出畫面的哀愁感，令人感到彷彿置身於現實與非現實的夾縫間，帶給觀者難以形容的不安。我們可以從恩斯特、馬格利特等畫家的作品中，清楚看出他們受到基里訶的影響。

ARTIST DATA

簡歷
1888 年	7 月 10 日出生於希臘。父母親均是義大利人。
1906 年	移居德國慕尼黑，進入慕尼黑皇家藝術學院就讀。
1911 年	旅居巴黎；與畫家畢卡索、詩人阿波利奈爾等人有密切的交流。
1917 年	認識畫家卡洛‧卡拉（Carlo Carrà），共同追求形而上繪畫。
1978 年	11 月 20 日於羅馬逝世，享年 90 歲。

代表作
〈愛之歌〉1914 年
〈義大利廣場〉1913 年
〈赫克托耳與安德洛瑪刻〉1917 年

駐足在空蕩街頭的無臉假人

　　「寬廣的街道上，站著一位假人」這是基里訶作品中經常出現的主題。無臉假人站在空蕩蕩的廣場上，無法傳達任何情感，空無一人的空間中飄盪著一股哀愁氣氛。而全身用補釘零件一塊塊組起來的假人，身體的比例也十分奇怪；另外，假人大、建築小，完全不符合現實生活中的常規，更添詭譎氛圍。

　　基里訶刻意扭曲空間與時間，畫出令觀者感到不安的作品，這就是超現實主義者想要傳達的意念。此外，後來用 X 光照射檢查發現，畫底下有個戴帽子的人。那個人是誰？用意是什麼呢？更為這幅畫增添難解的謎團。

〈吟遊詩人〉（*Il Trovatore*）製作年份不詳，油彩、油畫布，62.4×49.8cm，藏於石橋財團普力斯通美術館 ©SIAE Roma & JASPAR, Tokyo, 2014 D0461

鑑賞Point

請試著找出不同於現實世界的空間、時間、距離、速度等狀態，找出這些地方，或許就能更貼近基里訶的想法，進入「形而上」的超現實世界。

畫 家 故 事

〔畫下「似曾相識」的體驗〕

　　基里訶首次參觀法國凡爾賽宮時，曾有一種「似曾相識」之感。他說：「肉眼無法見的命運之輪，將全部的事物串連在一起；在那瞬間，我感覺自己曾經見過這座宮殿，或是過去曾經存在於這個宮殿的某處。」基里訶以自身似曾相識經驗為基礎，畫下「或許存在於某處」的不可思議又神祕的街角或廣場。

拒絕使用「畫筆」的畫家

097

恩斯特

Max Ernst

〔德國〕
1891-1976 年

> 我客觀面對自己的誕生。
> ——恩斯特

ARTIST DATA

簡歷
1891 年　4 月 2 日出生於德國科隆近郊的布呂爾。
1909 年　在波恩大學專攻哲學、精神醫學、美術。
1920 年　在科隆舉行達達藝術展。
1921 年　受到安德烈・布勒東的邀請，在巴黎舉行拼貼作品展。
1923 年　以超現實主義畫家身分，繪製第一個作品〈聖殤〉
　　　　　（*Pietà ou La révolution la nuit*）。
1958 年　取得法國國籍。
1976 年　4 月 1 日逝於巴黎，享年 84 歲。

代表作
〈新娘穿衣〉1939 年
〈雨後的歐洲 II〉1942 年

排斥以「畫筆」創作，追求全新的詮釋方式

恩斯特曾參與達達主義（Dadaïsme），其為一九一〇年代在從瑞士蘇黎世開始、詩人崔斯坦・查拉（Tristan Tzara）所鼓吹，否定並打破既有概念與常識的另一個藝文革命，後來才加入超現實主義運動。

一般認為恩斯特的奇幻畫風，多半與兒時的幻想經驗有關。他排斥任何被定義為「藝術」的事物，也不斷否認自己是「畫家」。尤其，他對於站在白色畫布前作畫的自己，感到羞恥與不安。

為了消弭自己心中的不安感，他用「拼貼」取代「畫筆」創作。雖然畢卡索等人也曾為了追求不同的表現效果而嘗試拼貼法；不過恩斯特的拼貼是內在衝動所造成，不同於畢卡索是「為了創作而使用拼貼法」，拼貼對於恩斯特而言，是用來發洩自己內心的幻想與幻覺的具體出口。

此外，恩斯特也使用「拓印法」。據說他最早開始使用這項技法，是在一九二五年某個雨天，待在旅館裡注視老舊木頭地板時，於是他順手在木頭地板壓上一張紙，用鉛筆摩擦打拓。後來，他還使用「搔刮法」，拿調色刀等刮過抹上厚厚顏料的畫面；或「謄印法」，將顏料夾在兩張紙中間，待其暈開的圖案入畫。

抗拒使用畫筆的恩斯特，利用以上猶如原始人作畫的方式，投入於展現自己內在的幻想。

160

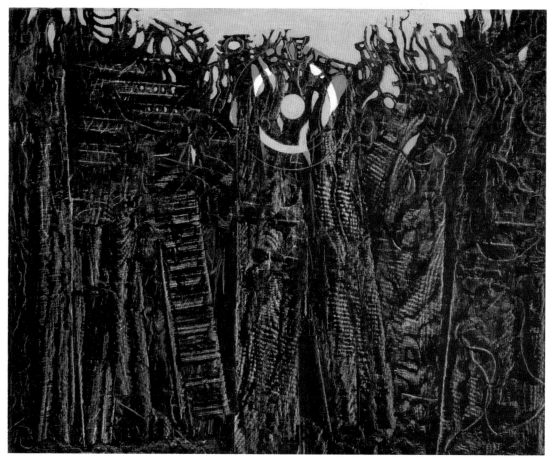

〈石化的森林〉（*Petrified Forest*）1927 年，油彩、油畫布，81x99.6cm，藏於東京國立西洋美術館 ©ADAGP, Paris & JASPAR, Tokyo, 2014 D0461

 抹上顏料再快速刮去的創作技法

　　恩斯特自行發明「搔刮法」，用以表現木紋，使得他最愛描繪的「森林」主題變得更有可看性。這片森林似乎是北方文藝復興時代的格呂內華德、德國浪漫派的弗里德里希也曾畫過的「日耳曼神秘森林」。彷彿一旦在鬱鬱蒼蒼的森林中迷路，就再也走不出來，令人感到惶恐不安。而在那座幽暗森林深處，隱約能夠看見太陽透出；這也是德國浪漫派喜愛描繪的傳統主題。這幅畫是 1966 年由企業家山村玻璃公司社長山村德太郎捐贈的現代繪畫收藏之一，也是恩斯特在 1925～1928 年這段期間，〈森林與太陽〉系列畫（*Forest series*）的核心作品。

鑑賞Point

鳥類和森林都是恩斯特鍾愛的主題。他的森林雖既神祕又奇幻，但卻是建立在嚴謹的基礎造型上，這與其他超現實畫家，多為浪漫、多變、不規則的元素不同，這或許是與他日耳曼血統的個性有關。

畫 家 故 事

〔活躍於各領域的恩斯特〕

　　恩斯特創造許多適合超現實主義繪畫使用的技法，然而，實際上他並無學習藝術的經驗，大學是專攻哲學、心理學、藝術史，因此這位與眾不同的畫家也不同於其他畫家，曾經出版過許多著作。

撼動觀者固有觀念的「形象魔術師」

馬格利特

René François Ghislain Magritte

〔比利時〕
1898-1967 年

> 我不表現任何情感、
> 任何想法、任何情緒。
> ——馬格利特

希望能以最平凡的方式，
畫出現實中的扭曲

馬

格利特出生於比利時，一
九一六年進入布魯塞爾皇
家藝術學院就讀，接觸到
立體派、達達派等各種突破於傳統的
藝術，因而開始摸索自己身為畫家的
風格；此時，正好受到基里訶的〈愛
之歌〉感動，因此踏上超現實主義之
路，並開創自我風格。

一九二七年前往巴黎，與達利、
安德烈・布勒東等超現實主義藝術家
交流。不同於達利等人衝擊性十足的
畫風，馬格利特的幻想中，多了一股
樸素踏實感。或許這與馬格利特低調
個性有關，終其一生，都與青梅竹馬
的妻子住在小公寓裡，持續作畫。

馬格利特繪畫的特徵是表面平
滑，看不見筆跡，給人乾淨的印象；
可是這樣乾淨感，並未帶給觀者平
靜，因為他用「置換法」，讓現實中
不可能出現的場景，理所當然的重
現，製造錯亂。

也就是說，其畫讓觀者處於「應
該存在的東西，不存在；不應該存在
的東西，卻存在」的矛盾狀況中，扭
曲觀看既有的認知、超脫常理，引發
想像。此外，相較於其他超現實主義

畫家經常描繪夢或潛意識，馬格利特
畫的是「現實中存在，但卻不應該長
這樣」的神祕與矛盾。例如在〈形象
的叛逆〉（*La Trahison des images*
(Ceci n'est pas une pipe)）這幅作品
中畫了一根大煙斗，卻在下方寫著
「這不是煙斗」，故意扭曲我們原本
相信的詞彙與影像相關性，彷彿藉以
提醒我們現實世界的危險與不真實。

ARTIST DATA

簡歷
1898 年　11 月 21 日出生於比利時埃諾省萊西恩。
1916 年　進入布魯塞爾皇家藝術學院就讀。
1927 年　在布魯塞爾的桑特藝廊（Le Centaure）舉行首次
　　　　　個展。
1927 年　前往巴黎，與超現實主義藝術家們交流。
1967 年　8 月 15 日逝世，享年 68 歲。

代表作
〈阿納梅領地〉1938 年
〈庇里牛斯山的城堡〉1961 年
〈人子〉1964 年

現實與虛幻交雜的超現實世界

這幅作品是馬格利特的代表作，我想就算各位不認識馬格利特，也曾看過這幅作品吧！鳥兒和藍天是馬格利特經常描繪的主題。多雲的天空、浪潮洶湧的大海，以及在空中展翅的鳥兒圈出來的藍天；兩相對照的天空，究竟哪一個是現實，哪一個是虛構？馬格利特混淆現實世界中的概念與形象，營造出一種強烈的衝擊性。話雖如此，我希望各位在欣賞這幅畫時，能想像一下：鳥兒是否能夠自由往來藍天與多雲的天空？畫家究竟想要表達什麼呢？

〈大家族〉（*La Grande Famille*）1963 年，油彩、油畫布，100×81cm，藏於日本宇都宮美術館

鑑賞Point

馬格利特的畫中，幾乎看不見任何筆觸和色彩不均的現象。然而，清晰不含糊的畫面，反而讓觀者感到困惑。因為不存在任何「畫」的痕跡，猶如照片般，但是相片中的風景，卻是不可能存在於世界。或許這就是畫家刻意扭曲現實的方法，藉此將衝突感放到最大。

畫家故事

〔深受年輕人喜愛的畫作設計品〕

馬格利特的畫作內容，非常具有現代設計的意涵，因此經常被拿來當作海報或明信片的底圖，深受年輕人喜愛。例如美國歌手兼詞曲創作人傑克遜·布朗（Jackson Browne），就曾模仿馬格利特的名作〈光之帝國〉（L'empire des Lumieres），製作其專輯封面《遲到的天空》（Late For The Sky，1974 年）。

以自己的外表和行動，體現超現實主義的天才

099

達利

Salvador Dalí

〔西班牙〕
1904-1989 年

> 想要成為天才，
> 只要假裝天才就行了。
> ——達利

古怪的言行舉止，
身體力行超現實的精髓

一

提到超現實主義畫家，多數人馬上想到的就是達利。筆直往上翹的鬍子是他最大的特徵；曾在公開場合穿著潛水裝現身，或是乘坐大象前往凱旋門。他自稱天才，不僅在繪畫上有所表現，在電影、雕刻、文學等也都不錯的表現。

對達利而言，「展現自我」是人生中最重要的事情，而繪畫只是他炫耀自我的其中一種方式而已。此外，達利與許多名人往來，一方面是因為他的繪畫魅力，另一方面則是他奇特的外貌與行動。

達利有一位早夭的哥哥，名叫薩爾瓦多。對於達利而言，自己從小在父母的心中，就宛如哥哥的替代品，這樣的陰影在他的自我人格成長中，造成極大的影響。也或許這個原因，達利從小就十分強調自己的存在，對他來説這是人生最重要的課題。

乍看達利畫作的人，都會有如「惡夢般」的不舒服；然而，如果仔細觀看畫作細節，就會對於他描繪之精細感到驚訝；達利本人為這樣的手法取名為「偏執狂批判法」。他在畫

中設下陷阱，「下意識」地驅動意識，畫出寫實與精緻，藉此讓觀看的人煩惱；「這就是達利」的啟發能力與高超技術並存，因此打造出無數令人印象深刻的名畫。達利晚年在故鄉菲格雷斯（Figueres）建造「達利劇場美術館」，持續積極活動，直到八十四歲才結束他波瀾壯闊的一生。

ARTIST DATA

簡歷
1904 年　5 月 11 日出生於西班牙菲格雷斯；父親是公證人。
1922 年　進入西班牙馬德里的聖費爾南多皇家美術學院
　　　　　（Real Academia de Bellas Artes de San
　　　　　Fernando）就讀。
1938 年　參加巴黎藝廊舉辦的國際超現實主義展。
1964 年　在東京和京都舉辦大型回顧展。
1989 年　病逝於菲格雷斯的加拉太塔，享年 84 歲。

代表作
〈變形的納瑟西斯〉1937 年
〈聖安東尼的誘惑〉1946 年
〈利加特港聖母〉1949 年

〈記憶的永恆〉（*La persistencia de la memoria*）1931 年，油彩、油畫布，24.1×33.0cm，藏於紐約現代藝術博物館
© Salvador Dalí, Fundació Gala-Salvador Dalí,, JASPAR Tokyo, 2014 D0461

 ## 「偏執狂批判法」的經典詮釋

這是達利最名聞遐邇的代表作，也就是使用「偏執狂批判法」繪製，這種技法是「將潛意識中東西、夢境、假催眠狀態看見的影像與畫面、佛洛伊德發現的黑暗感官世界等，具體且不合邏輯的表現，全部記錄下來」。透過這種方式描繪，達利畫作中的物質就會變成其他物質，例如固態變成液態、液態卻成為固態。達利以此種自創技法，將只有自己能看見的影像展示給別人看，至於觀者要如何解釋，每個人都可以有自己的定見。達利在自傳《我的祕密生活：達利自傳》（The Secret Life of Salvador Dalí）（1942 年）中，對於這幅作品提到：「我看見三個軟趴趴的時鐘。其中一個以嘆息的姿態垂掛在橄欖樹枝上。」

鑑賞Point

軟趴趴的時鐘、螞蟻等是達利擅長的主題。他以精緻的手法畫下這幅連愛妻加拉聲稱：「只要看過這幅作品，就沒有人能夠忘記這個畫面。」的作品，充滿 1930 年代典型的超現實主義風格。此外，另一幅〈記憶的永恆的解體〉（*La Desintegración de la Persistencia de la Memoria*, 1952-54 年）則是這幅畫的續作。

畫 家 故 事

〔曾參與電影短片製作〕

超現實主義電影的代表作，是 16 分鐘的實驗短片《安達魯之犬》（Un Chien Andalou）（1928 年法國）。導演是路易斯·布努埃爾（Luis Buñuel），劇本則是導演與達利的共同創作。

将潛意識的世界畫得明亮又熱鬧

100

米羅

Joan Miró i Ferrà

〔西班牙〕
1893-1983 年

繪畫就是詩。

——米羅

ARTIST DATA

簡歷
1893 年　4 月 20 日出生於西班牙巴塞隆納。
1907 年　進入巴塞隆納的聖路卡美術學校（Cercle Artístic de Sant Lluc）就讀。
1920 年　參與達達運動，過著往返巴黎和蒙特羅伊的生活。
1941 年　完成〈星座〉（Constel·lacions）系列畫。
1983 年　逝於西班牙馬約卡島，享年 90 歲。

代表作
〈小丑的狂歡〉1925 年
〈抽煙斗的男人〉1925 年
壁畫〈月亮之壁〉1957 年

從詩文中尋找靈感，畫出明亮繽紛的奇幻世界

出生於西班牙巴塞隆納的米羅，經常前往父親在巴塞隆納郊外蒙特羅伊的農場。那片土地的風俗民情成為米羅的血肉，也是他往後作品的根基。

後來他前往巴黎，直到第二次世界大戰爆發為止，大約住了二十年之久，不過從他經常返回西班牙的紀錄，便可知道他總是心懷故鄉。米羅旅居巴黎期間，認識安德烈・布勒東，因此也開始參與超現實主義的活動。但是，米羅沒有做什麼特別的事情，只是跟隨「想要畫畫」的欲望而已。布勒東對於米羅這種態度甚相當讚賞，說他是「純粹的超現實主義實踐者」。

米羅經常與詩人們交往，從詩中尋找繪畫的「泉源」；他自己也曾說：「我的許多時間都是和詩人們一起度過。我認為接觸詩對於『造形創作』而言，相當重要。」

或許正因如此，相較於其他超現實主義藝術家的作品，多半帶給觀者昏暗、不安、詭譎的感受，米羅的繪畫總給人開朗熱鬧的印象，如同打翻玩具箱一樣灑滿了貌似符號的元素，再以鮮豔的色彩妝點，活潑浪漫。

此外，米羅的作品多半變形抽象，觀者很難判斷他畫的究竟是什麼，但或許就是這種突破的空間感與充滿活力的表現，吸引著眾人的目光。

自由奔放的色彩和大膽的構圖

形狀複雜的煙斗、黃色煙霧，更重要的是圓睜的銳利視線，都令人震撼。米羅作品中的人物和鳥類等，多半嚴重變形，因此很難推測那些造形，具體而言是什麼。但是，從米羅的作品中能感受到強而有力的能量，或許就是因為那些極度變形、且色彩奔放的構圖所致吧！這幅名為〈抽煙斗的男人〉，可看出人物的側臉與吐煙模樣；然而，若沒有畫名，可能也很難明白這幅畫是什麼吧？而這正是米羅的魅力。

〈抽煙斗的男人〉（*Head of a Pipe-smoker*）1925 年，油彩、油畫布，64×50cm，藏於日本富山縣立近代美術館 ©Successió Miró-Adagp, Paris & JASPAR, Tokyo, 2014 D0461

鑑賞Point

這幅畫線條簡單、樸拙，彷彿像是孩童的隨意塗鴉；此種以原色描繪變形的人物，是米羅的一大特徵。除了這一幅，米羅還有〈拿著煙斗的男人〉（*Hombre con pipa*）可說是這幅畫的姊妹作，後者收藏於西班牙馬德里的「蘇菲亞王妃藝術中心」。

畫 家 故 事

〔畢卡索心中「永遠的孩子」〕

1975 年由西班牙籌辦，在米羅本人的首肯下，在巴塞隆納奧運場地附近綠意盎然的蒙特惠克山（Montjuïc hill）建造石灰岩建築的「米羅美術館」。館內展示的不只有繪畫，還有雕刻、陶藝等將近一萬件米羅的作品，也因此成為巴塞隆納的觀光勝地。

打破框架和畫家絕對主導權
無處不創作的裝置藝術

　　1970 年後，出現另一個當代藝術風格就是「裝置藝術」（Installation art）。所謂的裝置藝術，就是將物件擺在野外或室內，讓整個空間都屬於作品的一部分，使觀者身歷其境。而裝置藝術甚至隨著科技的發展邁進，現今還有影像、聲音、網路等裝置藝術。

　　1991 年 10 月 8 日到 29 日，日本茨城縣常陸太田市、日立市南北縱貫的國道 349 號線沿途的梯田、原野、河堤等，豎起 1340 把高度 6 公尺、直徑 8.6 公尺的巨型藍色雨傘，一共綿延了大約 19 公里，這個作品名叫〈雨傘〉（ The Umbrellas ）；而在美國加州的高曼（Gorman）山谷地帶也同時豎起 1760 把黃色雨傘。日本和美國總計 3100 把巨型雨傘，像花朵般在山谷間盛放，這個就是一個規模壯觀的裝置藝術。

　　這個名為〈雨傘〉的裝置藝術，是出身保加利亞的藝術家克里斯托（Christo Vladimirov Javacheff，1935～）在日本與美國兩地同時展出的作品。克里斯托提起這項計畫目的時，他說「我希望反映出兩個國家、兩處山谷的生活形式、季節色彩、光的異同之處。」

　　另外，克里斯托也有「包裝的藝術家」之稱，因為他包裝過各種東西，一開始包油桶、汽車，後來甚至包起建築物、橋樑等大規模物體。1972 年他在美國科羅拉多州賴夫爾（Rifle）的山谷間掛上像水壩一樣巨大的橘色簾幕（18200 平方公尺），這個作品稱為〈山谷布簾〉（ Valley Curtain ），令世人驚嘆。

　　筆者於 1991 年曾實際前往現場看過〈雨傘〉後，得到的感想是：「克里斯托把整個地球都當自己的畫布了。」

　　裝置藝術對觀者而言，在某種程度上是可自由選擇欣賞作品的時間與位置等，因此相較於過去的繪畫，留給觀者更多自行解釋的空間。

自由描繪想像的藝術家們

戰後・當代藝術

20 世紀 ▸▸▸ 現在

「沒有固定形式」就是當代藝術的形式

二次世界大戰後、二十世紀前期到現代的藝術，無法用以一句話，定義這段時期的藝術發展。

戰後的法國有喬治・馬修（Georges Mathieu）、尚・杜布菲（Jean Dubuffet）等人提倡的「非定形藝術」（Art informel，或稱無形式藝術），強調材質效果。此外，大戰期間遠渡美國的藝術家們播下的種子在戰後開花，發展出「抽象表現主義」，其代表就是創造「滴落法」（直接將顏料灑上畫布，不用畫筆繪畫）的波洛克。

另外，還有瓦薩雷里利用人類錯視的「歐普藝術」（OP Art）；封答那割破畫紙表現「空間」；安迪・沃荷與李奇登斯坦的「普普藝術」（Pop Art）；法蘭西斯・培根畫出現代人的「不安」等無法被歸類的藝術派別。如今，持續展現多樣化風格的當代藝術，或許今後也會繼續創新改變吧！

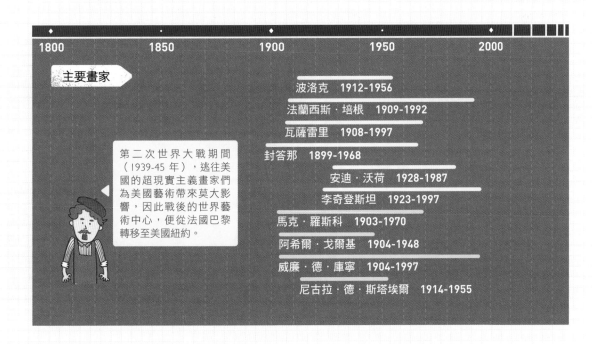

1800	1850	1900	1950	2000

主要畫家

波洛克　1912-1956

法蘭西斯・培根　1909-1992

瓦薩雷里　1908-1997

封答那　1899-1968

安迪・沃荷　1928-1987

李奇登斯坦　1923-1997

馬克・羅斯科　1903-1970

阿希爾・戈爾基　1904-1948

威廉・德・庫寧　1904-1997

尼古拉・德・斯塔埃爾　1914-1955

第二次世界大戰期間（1939-45 年），逃往美國的超現實主義畫家們為美國藝術帶來莫大影響，因此戰後的世界藝術中心，便從法國巴黎轉移至美國紐約。

紐約行動畫派的創始者

波洛克

Jackson Pollock

〔德國〕
1912-56 年

我認為自己會成為某種藝術家⋯⋯
——波洛克

從巧合與謹慎控制中，誕生出嶄新的「滴落法」

戰後出生在美國的波洛克，是抽象表現主義的代表。

他的作畫方式，是將畫布攤在地板上，再從四面八方將顏料灑滿整個畫布，他自稱這種繪畫方式為「滴落法」（Dripping）或「灑潑法」（Poured painting）。當顏料隨意流動，所產生的線條軌跡相互激烈交纏在畫面上時，作品即完成。這種透過行為直接捕捉圖像產生的狀態，又稱為「行動畫派」。晚年，波洛克對抗著被稱為是「抽象表現主義先驅」的壓力及酒癮，試圖追求新的境界，卻因為交通意外死亡。

波洛克的黑白作品

波洛克在 1951 年製作了一套稱為「黑色灑潑」（Black pourings）的系列畫。灑滿黑色釉藥的油畫布上線條交纏，類似動物的形象有著暴力的特徵。

鑑賞Point

以棉質帆布和黑色釉藥畫成的作品中，少了以往滴色畫的繽紛色彩，以黑白色調表現出主體的形象。這是波洛克摸索新境界時期的過渡作品。

〈黑潮〉（*Number 8, 1951 "Black Flowing"*）1951 年，釉藥、棉、油畫布，140.0×185.0cm，藏於東京國立西洋美術館

法蘭西斯·培根

Francis Bacon

〔愛爾蘭〕
1909-92 年

我們是人類，因此一定要擺在腦子裡不能忘記的是我們自己。

——法蘭西斯·培根

以激烈的筆觸和陰鬱的色彩，表現受到折磨的人類

培

根的父親是軍人，也是賽馬的訓馬師。據說培根是在一九二七年看過畢卡索展後，對畫畫產生興趣，便開始創作素描與水彩畫。培根的繪畫特徵是曝露在暴力底下、受到折磨的人類，其表現猶如肉塊般扭曲。此外，他也會從報章雜誌的照片中尋找靈感，而這些作品多半有著激烈的筆觸、陰鬱的色彩與厚重的質感。他也製作以室內人物為主題的三聯畫。

ARTIST DATA

簡歷
1909 年	10 月 28 日出生於愛爾蘭都柏林。
1936 年	想參展「國際超現實主義展」卻被拒絕。
1943 年	這段時期丟棄多數早期的作品。
1948 年	紐約近代美術館購買其作品〈繪畫〉（*Painting*）（1946 年）
1992 年	4 月 28 日因心臟病發死於西班牙馬德里，享年 82 歲。

代表作
〈風景中的人物〉1945 年
〈頭 VI〉1949 年
〈三聯畫〉1967 年a

描繪人類扭曲變形的各式模樣

化為歪斜、瓦解、溶解肉塊的人類裸體，彷彿正想從椅子上站起來。腳下的地板，有一個藍色不定形的形狀，猶如影子的延伸，似乎人體的外型只是身體的複製品。

鑑賞Point

培根作品中出現的變形人物，總是待在類似密室的「封閉空間」。包裹身體與心的一片皮膚被剝下，巧妙表現出人類的不安。

〈從椅子起身的男人〉（*Man Getting up from a Chair*）1968 年，油彩、油畫布，198.0x147.0cm，藏於池田 20 世紀美術館

滿足「看」這件事是藝術家的義務。
——瓦薩雷里

歐普藝術的代表

瓦薩雷里

Victor Vasarely

〔匈牙利〕
1908-1997 年

令人忍不住想觸碰，充滿機關的藝術

瓦薩雷里出生於匈牙利，他曾在有「布達佩斯包浩斯」之稱的慕希利藝術學院（Muhely）就讀。後來前往巴黎，待過廣告業後，決定專攻美術，開始製作堅持使用反覆造形與錯視效果的作品。從一九六〇年代開始，瓦薩雷里就因為畫面上豐富的色彩，被視為是歐普藝術（視覺上的錯覺）的代表而廣為人知。彷彿閃動的色彩、消極與積極的互換、色彩與形體的關係等研究，都反映在他的作品中。

瓦

ARTIST DATA

簡歷
1908 年	4 月 9 日出生於匈牙利的佩奇。
1927 年	原本想要成為醫生，卻為了要學畫，離開布達佩斯大學醫學院。
1929 年	進入慕希利藝術學院就讀。
1944 年	參加巴黎丹尼斯‧芮尼畫廊（gallery of Denise René）的成立。
1960 年左右	製作繽紛多色且鮮豔的作品。
1967 年	獲得第九屆東京國際雙年展外務大臣獎。
1997 年	逝世於巴黎，享年 89 歲。

代表作
〈C.T.A-103-A〉1965 年
〈織女星‧佩爾〉（Vega-Nor）1969 年

訴諸視覺效果的作品

瓦薩雷里確立的「歐普藝術」流行於 1960 年代，其最大的特徵是規律排列圓形或正方形等基本單位，加上明暗與濃淡，就能夠讓畫面看來有凹凸。後來則有萊利（Bridge Riley）等藝術家繼承這樣的畫風。

鑑賞Point

瓦薩雷里的畫作，並不是用來訴諸感情，而是傳達一種平面的流動感。雖然是平面，看來卻像立體或動態感，因而帶給人們視覺上愉快的體驗。媒材使用上除了油彩外，也有使用網版印刷或色紙片拼貼等，種類眾多。

〈天狼星〉（Sirius）1965-66 年，油彩、油畫布，175.0×175.0cm，藏於日本富山縣立近代美術館 ©ADAGP, Paris & JASPAR, Tokyo, 2014 D0461

封答那

Lucio Fontana

〔義大利〕
1899-1968 年

……不屬於繪畫也不是雕刻的東西，那是通過空間的形狀、色彩、聲音。

──封答那

將平面的畫布，提升為「立體」的層次

出生於阿根廷，後來前往義大利的封答那，一開始是雕刻家，後來轉向抽象的風格。封答那曾經參加巴黎的「抽象創作協會」（Abstraction-Creation），在第二次世界大戰時搬回故鄉。他在布宜諾斯艾利斯發表「白宣言」（White Manifesto），提倡新藝術運動。而回到米蘭後，他修改「空間主義」並陸續發表，主張全新的空間表現方式。他嘗試過在畫布上打洞、割上刀痕、用霓虹燈做成裝置藝術等各類型的方式，追求更多的空間表現。

ARTIST DATA

簡歷

1899 年	2 月 19 日出生於阿根廷。
1928 年	進入義大利米蘭的布雷拉藝術學院就讀。
1949 年	開始創作「畫布開孔」的系列作品。
1958 年	參加威尼斯雙年展。
1968 年	9 月 7 日在義大利瓦因心臟病復發病逝，享年 69 歲。

代表作
〈空間概念〉系列1949 年

期盼以裂痕帶給觀者更多視覺感受

　銳利的一刀，這種行為製造出來的是涵蓋時間、運動、色彩的「空間」。這幅畫超越繪畫與雕刻等既有的類別，表現出封答那這位藝術家的行為軌跡。

鑑賞Point

封答那的作品多半都如同這幅畫一樣，用某個形狀的物品弄開一個洞，或是用美工刀等割破。至於看到塗成藍色的畫布上的割痕時，能夠從中感覺到什麼，則有賴觀者自行決定。

〈空間概念：期待〉1959-60 年，油彩、油畫布，80.0×100.0cm，藏於日本磐城市立美術館
©oncetto Spaziale, Attese 1959-60 CLucio Fonrana by SIAE 2014

ARTIST DATA

簡歷
1928 年 8 月 6 日出生於美國匹茲堡。
1949 年 畢業於匹茲堡的卡內基理工學院（1967
 年起改為卡內基梅隆大學），開始插畫
 家生涯。
1963 年 成立「工廠」（The Factory）的工作室。
1987 年 2 月 22 日因為膽囊手術的併發症病逝。

代表作
〈200 罐金寶湯罐頭〉1962 年
〈瑪麗蓮夢露〉1967 年
〈最後的晚餐〉1986 年

美國流行文化的象徵

安迪‧沃荷

Andy Warhol

〔美國〕
1928-1987 年

在未來，每個人都有
15 分鐘的成名機會。

——安迪‧沃荷

消除「消費性商品」與「藝術」的界線

安迪‧沃荷是美國普普藝術的代表藝術家，也是設計師、電影製片、社交名人等，擁有多重角色。他一開始是插畫家，後來逐漸轉變方向，朝著藝術（Fine Arts）的領域發展。三十幾歲後，甚至不再使用手繪，而是利用工業用圖料與網版印刷，大量生產金寶湯罐頭等商品、瑪麗蓮夢露、貓王等巨星名人的流行影像，描繪普羅大眾的日常生活與偶像。

複製美國文化的象徵

瑪麗蓮夢露是 20 世紀最具代表性的美國女演員，也是性感的象徵。1962 年，她不明原因死亡後，安迪‧沃荷便立刻開始製作這系列作品。

鑑賞Point

這幅畫是 10 件組的其中 1 件。安迪‧沃荷經常以這種方式，用同一個版型，改變配色，或故意印刷模糊，或讓墨水超出框線外等，製作各式各樣的版本，當作一組作品發表。

〈瑪麗蓮夢露〉（10 件組中的其中 1 件）1967 年，紙、網版印刷，10 件組，91.5×91.5cm，藏於池田 20 世紀美術館

李奇登斯坦

Roy Lichtenstein

〔美國〕
1923-1997 年

我在極近的距離看漫畫，因而想到可以利用圓點。我賦予圓點多種顏色。我在當中看見了構圖的全新可能。

——李奇登斯坦

ARTIST DATA

簡歷
1923 年 10 月 29 日出生於美國紐約的中產階級家庭。
1940 年 高中畢業後，下定決心成為藝術家。
1961 年 開始繪製廣告與漫畫等通俗繪畫。
1997 年 9 月 29 日於紐約逝世，享年 74 歲。

代表作
〈我懂，布萊德〉1963 年
〈戰備〉1968 年
〈科學和平〉系列 1970 年
〈金魚與靜物〉1974 年

仿製印刷品的過程，就是畫家的創作目的

李

奇登斯坦與安迪‧沃荷並列為普普藝術的代表藝術家；後者因為作品把漫畫單格放大而出名。他在俄亥俄州立大學學習藝術。一開始畫的是抽象表現主義風格的作品，從一九六〇年代起，他將漫畫一格格放大，重現印刷的網點，逐漸確立個人獨特的風格。

此外，他使用日常用品與漫畫等圖像，同時將這些題材還原成俐落硬挺的造形。而到了晚年，則再次重拾抽象表現主義，追求與眾不同的造形。

放大印刷品即是創作

佯裝成印刷斑點的網點色彩，是李奇登斯坦作品中的重要元素。這幅屬於〈科學和平〉系列畫的作品，也同樣使用幾何學圖形與原色組合，並且利用網點突顯觀者印象。

鑑賞Point

正如李奇登斯坦本人曾説：「看似有構圖，其實是一點意義也沒有的立體派」，這幅〈科學和平〉的畫名也沒有意義。畫中的主題亦是如此，不過「沒有意義的風格」就是他的風格。

田邊老師の
精選小畫廊

介紹完 18 種藝術風格後，大家是否對於西洋美術的發展與流變，
有更清楚的認識與理解呢？以下，將介紹近年曾展於日本的美術展，
進一步認識當今依舊受到注目、歷久彌新的畫家與作品，有哪些呢？

ART EXHIBITION INFORMATION

ANDY WARHOL：15MINUTES ETERNAL

安迪・沃荷
永遠的 15 分鐘

〈自畫像〉1986 年，麻布、壓克力顏料、網版印刷，203.2×
193.0cm，藏於安迪・沃荷美術館
© 2014 The Andy Warhol Foundation for the Visual Arts, Inc. /
Artists Rights Society (ARS), New York

2014 年，東京的森美術館曾舉辦過普普藝術大師安迪・沃荷的藝術展。該次展覽介紹約 400 件從早期到晚期的作品，以及 300 件資料；除了畫家的安迪・沃荷之外，也包括商業設計師、電影製片等各種面貌的安迪・沃荷。

安迪・沃荷作品的最大特色，即是以當代名人的照片為基底，再以網版「塗印技巧」（blotted line，用筆畫出線圖，沾上墨水再轉印的方法）再次印刷。

「在未來，每個人都能有成名 15 分鐘的機會。」是安迪・沃荷的經典名言，因為對他而言，在「複製印刷」的每個過程中，都能賦予作品短暫但聲名大噪的機會。而他這樣短暫尋求名聲的方法，在今日 20 世紀的網路世代，更印證了這句話。或許，「快速複製」能帶給我們前所未有的名望，仍而這樣的名望卻也非常短暫，且快速消失。亦或許安迪・沃荷瘋狂複製美國名人、偶像的頭像用意，正是如此。

〈金寶湯罐頭I：雞湯麵〉
1968 年，紙、網版印刷，
88.9×58.7cm，藏於安
迪・沃荷美術館 © 2014
The Andy Warhol
Foundation for the Visual
Arts, Inc. / Artists Rights
Society (ARS), New York

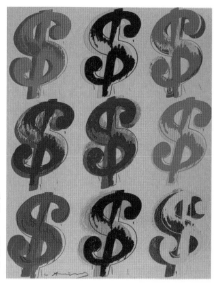

〈$(9)〉1982 年，Lenox
雷諾克斯博物館級卡紙、網
版印刷 101.6×81.3cm，
藏於安迪・沃荷美術館
© 2014 The Andy Warhol
Foundation for the Visual
Arts, Inc. / Artists Rights
Society (ARS), New York

印象派的誕生
追求繪畫的光影自由

馬奈〈吹笛少年〉（*The Fifer*）1866年，油彩、油畫布，160.5×97cm
© RMN-Grand Palais (Musée d'Orsay) / Hervé Lewandowski / distributed by AMF

　　2014 年日本從巴黎奧賽美術館借展大量名畫，奧賽美術館館長柯吉佛（Guy Cogeval）甚至說：「要借出數量如此龐大的名作，是很重大的決定。」而該次的展覽主題是「印象派的誕生」。

　　內容有「莫內：新繪畫」／「寫實主義的各種風貌」／「歷史畫」／「裸體」／「印象派的風景」／「靜物」／「肖像」／「近代生活」／「成熟期的莫內」，一共分為 9 大展區，包括馬奈的〈吹笛少年〉等 11 件、莫內的〈草地上的午餐〉等 8 件、塞尚的〈湯碗與靜物〉等 8 件到日本展出。另外，除了印象派畫家們之外，同時代的畫家柯洛、米勒等的作品，亦有展出。而書中所收錄的 3 幅作品，雖然主題分別為肖像、農人與城市風景；但卻仍可看見畫家追求瞬間「光影」與「色彩」的變動的出發點相似，不謀而合。

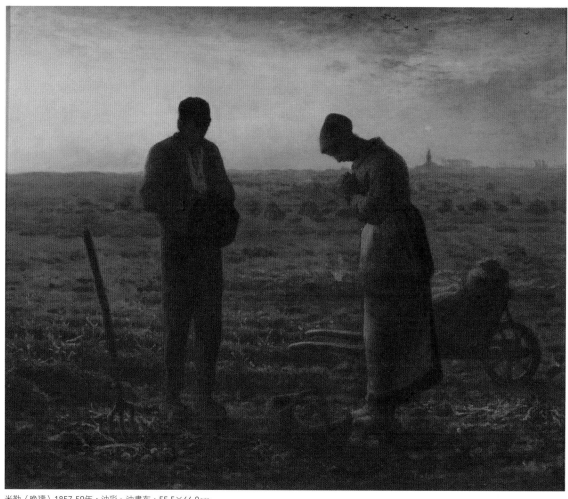

米勒〈晚禱〉1857-59年，油彩、油畫布，55.5×66.0cm
© Musée d'Orsay, Dist. RMN-Grand Palais / Patrice Schmidt / distributed by AMF

莫內〈聖拉扎爾火車站〉（*La Gare Saint-Lazare*）
1877 年，油彩、油畫布，75.0×105cm © RMN-Grand
Palais (Musée d'Orsay) / Hervé Lewandowski /
distributed by AMF

英國唯美主義1860-1900

熱愛「美」甚於生活

魯東〈孔雀〉（Pavonia）1858-1859年，油彩、油畫布，53.0×44.1cm，私人收藏

　　所謂的唯美主義，指的是 19 世紀、維多利亞時代晚期的英國藝術家，欲追求的全新美感經驗。唯美運動的核心思想認為，藝術的使命在於為人類提供感觀上的愉悅，而非傳遞某種道德或情感上的信息。因此，唯美主義者拒絕接受約翰‧羅斯金那種把藝術與道德相聯繫的觀點。他們認為藝術或其他裝飾不應具有任何說教的因素，提倡「為藝術而藝術」，追求形式完美和藝術技巧。他們過著波希米亞主義（Bohemianism）的生活，即使貧窮，也熱愛「美」甚於現實生活。

伯恩瓊斯〈胸針〉1885-95 年，4.2×4.2×1.4cm，
私人收藏（V&A 博物館託管）
©Victoria and Albert Museum, London

比爾茲利〈我吻了你，施洗約翰〉1907 年（1894
年初版）34.3×27.3cm，藏於 V&A 博物館
©Victoria and Albert Museum, London

摩爾（Albert Joseph Moore）〈仲夏〉（Midsummer）1887
年，油彩、油畫布，196.1×189.6cm，藏於羅素柯特斯藝廊暨
博物館
Photograph reproduced with the kind permission of the
Russell-Cotes Art Gallery & Museum, Bournemouth

華麗的日本趣味

浮世繪與異國情調

莫內〈日本女人（穿和服的莫內夫人））〉（1876年）
1951 Purchase Fund 56.147

　　19 世紀到 20 世紀初，以法國為中心，在整個歐洲掀起稱為「日本趣味」的日本藝術潮流。本書的專欄 7（可參考 P68）中也曾經提及，日本的浮世繪帶給了印象派、新印象派與後印象派畫家們的衝擊與影響。

　　至於，2014 年在日本世田美術館這次的展覽中展示的莫內作品〈日本女人（穿和服的莫內夫人）〉是修復後首度公開，相當難得。

　　「日本趣味」對於歐洲印象派畫家的影響，除了平面化的構圖與色彩外，更多的是「東方異國情調」的嚮往，例如左圖莫內這幅〈日本女人（穿和服的莫內夫人）〉，就可看見人物身上的服裝，是極度誇張的日本和服圖樣；雖然看似十分相像，卻也有一些過於誇張，可以看出西方畫家在想像東方時，其所展現的過程。然而，日本趣味所帶來的最大影響，應莫國於東西方的藝術交流，賦予畫家更多創作靈感與想像空間。

孟克〈夏夜之夢（又名：聲）〉（*Summer Night's Dream (The Voice)*）（1893年）Ernest Wadsworth Longfellow Foud 59.301

羅特列克〈《版畫原作集》第一年的封面〉（Couverture de L'Estampe Originale）（1893年）Bequest of W.G. Russell Allen 60.747

HAGOE SCHOOL

荷蘭海牙畫派
近代自然主義繪畫的形成

　　「海牙派」是指活動於荷蘭海牙的畫家們。他們以捨棄近代化都市、偏好郊外大自然的法國巴比松派為範本，以觀察大自然為基礎，描繪許多風車、運河等荷蘭的風景和正在工作的人們。

　　2014 年於日本損保東鄉青兒美術館展出的，是海牙市立美術館、庫勒慕勒美術館收藏的作品。有受到海牙派影響的巴比松派農民畫家米勒，以及柯洛的風景畫。年輕時的梵谷也受到海牙派影響，因此也展示梵谷早期的作品等。

　　一般而言，有些人認為海牙派只是 17 世紀荷蘭現實主義畫派的延續和發展，甚至為分支一，只是許多作品往往帶有某種浪漫色彩和懷舊情緒，更加抒情。為此，當我們在欣賞海牙派作品時，不妨多加留意其抒情的成份。

柯洛〈牧羊人渡淺灘，義大利回憶〉（*The Goathard Crossing at the Ford, Souvenir of Italy*）（1872 年左右）公益財團法人吉野石膏美術振興財團（山形美術館託管）

梵谷〈戴著白帽的農婦肖像〉（*Head of a Woman Wearing a White Cap*）（1884-85 年）庫勒慕勒美術館Kröller-Müller Museum, Otterlo, The Netherlands

從印象派到巴黎派
畫家與畫商的故事

於 2014 年展於笠間日動美術館的展覽,是為了慶祝東京惠比壽的日法會館創立 90 週年而舉辦,重點擺在一般人較不清楚的畫家與畫商之間的交流。

誠如本書前面曾經提到的,在 20 世紀之前,基本上每一位畫家都必須要有贊助者(畫商)的支持,才能在經濟無虞的狀態下,專心創作。仍而,也因為多了這一層的關係,畫家的作品風格與主題,往往會間接受到贊助者的影響。而贊助者,也扮演著畫家與一般購買民眾之間的橋樑,舉例而言,支援塞尚舉辦首次個展的是畫商佛拉爾;而畢卡索、高更等人也是因為畫商的支援而功成名就。為此,我們可以從探究畫商與畫家的關係,進一步瞭解每一幅作品的作理念與過程。

米勒(農婦與孩子們)

亨利‧盧梭〈曙光飯店的黃昏景緻〉(*View of Point-du-Jour, Sunset*)(1886 年)

▶ 池田 20 世紀美術館

- ⊕ 靜岡縣伊東市十足 614
- ☎ 0557-45-2211
- ⊕ http://www.nichireki.co.jp/ikeda
- 🕘 9:00～17:00
- 🈺 週三（若適逢國定假日照常開館）
 7 月、8 月、日本新年期間無休。
- ¥ 一般：1000 日圓 高中生：700 日圓小學生・國中生：500 日圓
- 🈲 〈劇場（對話）〉諾爾德→P.118
 〈教堂與開花的樹木〉烏拉曼克→P.126
 〈火槍手與鴿子〉畢卡索→P.131
 〈從椅子起身的男人〉法蘭西斯・培根→P.171
 〈瑪麗蓮夢露（10 件組）〉安迪・沃荷→P.174
 〈科學和平 I〉李奇登斯坦→P.175

▶ 磐城市立美術館

- ⊕ 福島縣磐城市平字堂根町 4-4
- ☎ 0246-25-1111
- ⊕ http://www.city.iwaki.fukushima.jp/kyoiku/museum/index.html
- 🕘 9:30～17:00（7 月、8 月的週五～20:00）
 ※閉館前 30 分鐘停止入場
- 🈺 週一（若適逢國定假日照常開館，隔日休館）
- ¥ 一般：210 日圓 高中生・大學生：150 日圓 小學生・國中生：70 日圓
- 🈲 〈空間概念：期待〉封答那→P.173
 〈16 張賈姬・甘迺迪〉安迪・沃荷
 〈有兩個圓的現代繪畫〉李奇登斯坦

▶ 宇都宮美術館

- ⊕ 栃木縣宇都宮市長岡町 1077
- ☎ 028-643-0100
- ⊕ http://u-moa.jp/
- 🕘 9:30～17:00 ※16:30 停止入場
- 🈺 週一（若適逢國定假日照常開館，隔日休館。隔日若適逢週六、日、國定假日，則照常開館。）
- ¥ 一般：310 日圓 高中生・大學生：210 日圓 小學生・國中生：100 日圓
- 🈲 〈大家族〉馬格利特→P.163
 〈減少對比〉康丁斯基

▶ 笠間日動美術館

- ⊕ 茨城縣笠間市笠間 978-4
- ☎ 0296-72-2160
- ⊕ http://www.nichido-museum.or.jp/
- 🕘 9:30～17:00 ※16:30 停止入場
- 🈺 週一（遇上國定例假日則開館，改為隔天休館）
- ¥ 一般：1000 日圓 高中生・大學生：700 日圓 小學生・國中生：免費
- 🈲 〈跳舞的小丑〉秀拉→P.86
 〈水泉旁的少女〉雷諾瓦
 〈舞台側邊的舞者〉竇加
 〈弗特伊的淹水草原〉莫內
 〈聖雷米的小路〉梵谷

在日本，就能觀賞書中的作品真跡！

日本
美術館指南

- ⊕ 地址　☎ 電話　⊕ 官方網站　🕘 開館時間
- 🈺 休館日　¥ 門票　🈲 館藏內容

※以下資料為 2016 年 4 月份的內容。館藏與票價恐有異動，詳情請上各館網站查詢確認。

▶ DIC 川村紀念美術館

- ⊕ 千葉縣佐倉市坂戶 631 番地
- ☎ 0120-498-130（免付費電話）、043-498-2131
- ⊕ http://kawamura-museum.dic.co.jp
- 🕘 9:30～17:00
 ※16:30 停止入場
- 🈺 週一（若適逢國定假日照常開館，隔日休館）
- ¥ 配合展示內容異動
- 🈲 〈睡蓮〉莫內→P.73
 〈戴著寬沿帽的男人〉林布蘭
 〈堆滿稻草的馬車〉畢沙羅

▶ 愛知縣美術館

- ⊕ 愛知縣名古屋市東區東櫻 1-13-2
- ☎ 052-971-5511（代表號）
- ⊕ http://www-art.aac.pref.aichi.jp/
- 🕘 10:00～18:00（週五～20:00）
 ※閉館前 30 分鐘停止入場
- 🈺 週一（若適逢國定假日照常開館，隔日休館）
- ¥ 一般：500 日圓 高中生・大學生：300 日圓 國中生（含）以下：免費
- 🈲 〈卡地夫隊 習作〉德洛涅→P.135
 〈木靴鞋匠〉高更
 〈蛾舞〉克利
 〈掙扎的人生（黃金騎士）〉克林姆

▶ 國立西洋美術館

⊕ 東京都台東區上野公園 7 番 7 號

☎ 03-3828-5131（總務課）

HP http://www.nmwa.go.jp/jp/index.html

🕐 9:30～17:30（週五～20:00）

休 週一（若適逢國定假日照常開館，隔日休館）

¥ 一般：430 日圓　大學生：130 日圓　高中生（含）以下：免費

◎ 〈拿著施洗約翰頭顱的莎樂美〉提香→P.16
〈聖多馬〉拉圖爾→P.28
〈豐饒女神〉魯本斯→P.29
〈薩梯和女神的舞蹈〉洛蘭→P.29
〈十字架上的基督〉葛雷柯→P.30
〈牧羊人與羊群〉福拉哥納爾→P.35
〈夏天的晚上，義大利景觀〉韋爾內→P.37
〈熟睡的牧羊女〉朗克雷→P.37
〈第四任霍爾德內斯伯爵羅伯特・達西肖像〉雷諾茲→P.38
〈可看見主教墓碑的城市〉卡那雷托→P.40
〈維納斯領著偉特・匹薩尼提督上天堂〉提也波洛→P.40
〈西奧多遇見圭多・卡瓦爾坎蒂的亡魂〉弗塞利→P.48
〈但丁《神曲》：淫慾地獄〉布雷克→P.49
〈被抬進墓穴的耶穌〉德拉克洛瓦→P.56
〈羅馬的趕牛人〉傑利柯→P.57
〈蒙托卡羅的巨型雕像與羅馬幻象〉羅貝赫→P.58
〈監獄（第一版）：⑶圓形的塔〉畢拉內及→P.59
〈拿坡里海灘的回憶〉柯洛→P.64
〈看戲〉杜米埃→P.67
〈小船上的年輕女孩〉莫內→P.74
〈路維希安的風景〉希斯里→P.78
〈女子的肖像〉惠斯特→P.83
〈聖特羅佩港〉席涅克→P.87
〈玫瑰〉梵谷→P.94
〈監獄裡的莎樂美〉摩洛→P.101
〈鴨寶寶〉米雷→P.102
〈愛之杯〉羅賽蒂→P.103
〈窮漁夫〉夏凡諾→P.105
〈年輕女孩與兔子〉博納爾→P.106
〈縫紉的威雅爾夫人〉威雅爾→P.107
〈跳舞的女孩們〉德尼→P.107
〈驚訝的男人〉盧奧→P.125
〈靜物〉布拉克→P.133
〈紅雞與藍天〉雷捷→P.134
〈石化的森林〉恩斯特→P.161
〈黑潮〉波洛克→P.170
〈站在海邊的兩名布列塔尼少女〉高更
〈聖母、聖子與三聖者〉提也波洛
〈聖母的教育〉德拉克洛瓦
〈風景與獵人〉庫爾貝

▶ 岐阜縣美術館

⊕ 岐阜縣岐阜市宇佐 4 1 22

☎ 058-271-1313

HP http://www.kenbi.pref.gifu.lg.jp/

🕐 10:00～18:00　※17:30 停止入場

休 週一（若適逢國定假日照常開館，隔日休館）

¥ 一般：330 日圓　大學生：220 日圓 高中生（含）以下：免費

◎ 〈閉上雙眼〉魯東→P.104
〈賈桂琳・楓丹小姐的肖像〉威雅爾
〈照顧牛的農婦，在蒙夫可〉畢沙羅

▶ 群馬縣立近代美術館

⊕ 群馬縣高崎市綿貫町 992-1 群馬之森公園內

☎ 027-346-5560

HP http://mmag.pref.gunma.jp/

🕐 9:30～17:00　※16:30 停止入場

休 週一（若適逢國定假日照常開館，隔日休館）

¥ 一般：300 日圓　高中生・大學生：150 日圓　國中生（含）以下：免費

◎ 〈橋上的女孩〉孟克→P.115
〈得救的聖賽巴斯欽〉摩洛
〈朱弗斯，黃昏印象〉莫內

▶ 郡山市立美術館

⊕ 福島縣郡山市安原町字大谷地 130-2

☎ 024-956-2200

HP https://www.city.koriyama.fukushima.jp/bijyutukan/

🕐 9:30～17:00　※16:30 停止入場

休 週一（若適逢國定假日照常開館，隔日休館）

¥ 一般：200 日圓　高中生・大學生：100 日圓　國中生（含）以下：免費

◎ 〈歐斯夫人肖像〉根茲巴羅→P.39
〈山繆・馬丁肖像〉霍加斯→P.39
〈我吻了你，施洗約翰〉比爾茲利→P.100
〈花神〉伯恩瓊斯→P.103

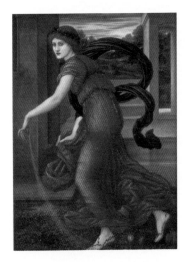

▶ 富山縣立近代美術館
- ⌖ 富山縣富山市西中野町 1-16-12
- ☎ 076-421-7111
- HP http://www.pref.toyama.jp/branches/3042/3042.htm
- ⏱ （2016 年 4 月 1 日起）9:30～18:00
- 休 週一（若適逢國定假日照常開館，隔日休館）
- ¥ 一般：200 日圓　大學生：160 日圓　※2016 年 4 月 1 日起 70 歲以上免費。
- ⌧ 〈抽煙斗的男人〉米羅→P.167
　　〈天狼星〉瓦薩雷里→P.172

▶ 豐田市美術館
- ⌖ 愛知縣豐田市小坂本町 8 丁目 5 番地 1
- ☎ 0565-34-6610
- HP http://www.museum.toyota.aichi.jp/
- ⏱ 10:00～17:30（注：有幾天的週五開放到 20:00，可上官網確認。）　※17:00 停止入場
- 休 週一（若適逢國定假日照常開館）、4 月 26 日
- ¥ 一般：300 日圓　高中生‧大學生：200 日圓　小學生‧國中生：免費
- ⌧ 〈尤金妮亞肖像〉克林姆→P.111
　　〈空間概念〉封答那
　　〈與虎謀皮〉馬格利特

▶ 廣島美術館
- ⌖ 廣島縣廣島市中區基町 3-2 中央公園內（麗嘉皇家酒店北側）
- ☎ 082-223-2530
- HP http://www.hiroshima-museum.jp/
- ⏱ 9:00～17:00　※16:30 停止入場
- 休 除了舉辦特別展之外的週一
- ¥ 各特別展的票價不同
- ⌧ 〈雪地裡打架的鹿〉庫爾貝→P.66
　　〈巴黎新橋〉畢沙羅→P.75
　　〈年輕女子與孩子〉莫莉索→P.79

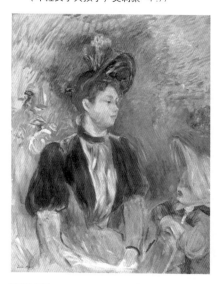

▶ 堺市立文化館 慕夏館
- ⌖ 堺市堺區田出井町 1-2-200 貝爾馬居堺貳號館 2F～4F
- ☎ 072-222-5533
- HP https://mucha.sakai-bunshin.com/
- ⏱ 9:30～17:15　※16:30 停止入場
- 休 週一（若適逢國定假日照常開館。國定假日隔天若逢週六、週日、假日則照常開館。）、日本新年期間
- ¥ 一般：500 日圓　高中生‧大學生：300 日圓　小學生‧國中生：100 日圓
- ⌧ 舞台劇海報〈吉斯夢姐〉慕夏→P.119
　　〈蛇型手環與戒指〉（飾品）慕夏
　　〈你往何處去？〉慕夏

▶ 世田谷美術館
- ⌖ 東京都世田谷區砧公園 1-2
- ☎ 03-3415-6011
- HP http://www.setagayaartmuseum.or.jp/
- ⏱ 10:00～18:00　※17:30 停止入場
- 休 週一（若適逢國定假日照常開館，隔日休館）
- ¥ 一般：200 日圓　高中生‧大學生：150 日圓　小學生‧國中生：100 日圓　65 歲以上：100 日圓
- ⌧ 〈福留曼斯‧比修的肖像畫〉亨利‧盧梭→P.146
　　〈雙面神〉（Janus）恩斯特
　　〈樂師與貓〉梅特魯利（注：Orneore Metelli，1872-1939 年，義大利鞋子設計師）

▶ 損保日本東鄉青兒美術館
- ⌖ 東京都新宿區西新宿 1-26-1 損保日本興亞總公司大樓 42 樓
- ☎ 03-5777-8600（NTT Hello Dial 電話客服服務）
- HP http://www.sjnk-museum.org/
- ⏱ 10:00～18:00　※17:30 停止入場
- 休 週一（若適逢國定假日照常開館，隔日休館）
- ¥ 各展覽會票價不同。國中生（含）以下：免費
- ⌧ 〈蘋果與餐巾〉塞尚→P.91
　　〈花瓶裡的 15 朵向日葵〉梵谷→P.95
　　〈阿里斯勘的林蔭道，在亞爾〉高更→P.97

▶ 東京國立近代美術館
- ⌖ 東京都千代田區北之丸公園 3-1
- ☎ 03-5777-8600（NTT Hello Dial 電話客服服務）
- HP http://www.momat.go.jp/
- ⏱ 10:00～17:00（週五～20:00）
- 休 週一（若適逢國定假日照常開館，隔日休館）
- ¥ 一般：430 日圓　大學生：130 日圓　高中生以下／65 歲以上：免費
- ⌧ 〈呼籲藝術家參加第 22 屆獨立沙龍的自由女神〉亨利‧盧梭→P.147
　　〈抽象性構成〉雷捷
　　〈開花的樹〉克利

▶ 山崎 MAZAK 美術館

🏠 愛知縣名古屋市東區葵 1-19-30

☎ 052-937-3737（代表號）

🖥 http://www.mazak-art.com/

🕐 10:00～17:30（週六、週日、國定假日～17:00）
※閉館前 30 分鐘停止入場

🚫 週一（若適逢國定假日照常開館，隔日休館）

💴 一般：1000 日圓　18 歲以下：500 日圓　小學以
下：免費

🎨 〈情書〉布雪→P.34
〈夏日林蔭〉華鐸→P.35
〈野兔、獵物袋與獵槍火藥〉夏丹→P.36
〔其他〕
〈花（藍色）〉（Bouquet de fleurs [bleu]）烏拉曼克
〈花（黑色）〉烏拉曼克
〈街〉（Rue）烏拉曼克
〈馬爾卡戴街〉尤特里羅
〈桑諾瓦的風車〉尤特里羅
〈聖馬梅的盧安運河〉希斯里
〈曙光女神與刻法羅斯〉布雪

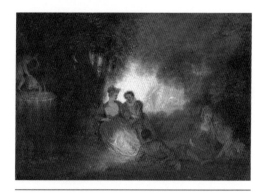

山梨縣立美術館

🏠 山梨縣甲府市貢川 1-4-27

☎ 055-228-3322

🖥 http://www.art-museum.pref.yamanashi.jp/

🕐 9:00～17:00　※16:30 停止入場

🚫 週一（若適逢國定假日照常開館，隔日休館）

💴 一般：510 日圓　大學生：210 日圓　高中生（含）
以下及 65 歲以上：免費

🎨 〈播種者〉米勒→P.63
〈楓丹白露的森林外〉西奧多・盧梭→P.65
〔其他〕
〈寶琳薇吉妮・奧諾的肖像〉米勒
〈睡著的縫衣婦〉米勒
〈橡樹與風景〉西奧多・盧梭
〈川邊的鹿〉庫爾貝
〈暴風雨的海洋〉庫爾貝
〈伐木者（川邊風景）〉洛蘭
「鬥牛技」系列 20〈阿痞亞尼在馬德里鬥牛場上展現
的大膽機靈〉哥雅
〈《默示錄》默示錄之四騎士〉杜勒

▶ 普利司通美術館

🏠 東京都中央區京橋 1-10-1

☎ 03-5777-8600（NTT Hello Dial 電話客服服務）

🖥 http://www.bridgestone-museum.gr.jp/

🕐 無

🚫 無

💴 無

🎨 〈參考聖經或故事的夜景〉林布蘭→P.25
〈年輕少女的頭部〉安格爾→P.44
〈自畫像〉馬內→P.71
〈坐著沐浴的女人〉雷諾瓦→P.76
〈彈鋼琴的年輕男子〉卡耶博特→P.82
〈圖維爾近郊的海濱〉布丹→P.81
〈從聖維克多山上遠眺黑堡〉塞尚→P.92
〈穿藍色緊身胸衣的女人〉馬諦斯→P.123
〈交臂而坐的街頭賣藝者〉畢卡索→P.132
〈紅磨坊的康康舞海報〉羅特列克→P.143
〈聖德尼運河〉尤特里羅→P.145
〈沙丘〉蒙德里安→P.155
〈吟遊詩人〉基里訶→P.159

▶ 三重縣立美術館

🏠 三重縣津市大谷町 11 番地

☎ 059-227-2100

🖥 http://www.bunka.pref.mie.lg.jp/art-museum/

🕐 9:30～17:00　※16:30 停止入場

🚫 週一（若適逢國定假日照常開館，隔日休館）

💴 一般：300 日圓　大學生：200 日圓　高中生（含）
以下：免費

🎨 〈亞伯特・佛拉斯特的肖像〉哥雅→P.41
〈枝〉夏卡爾→P.139
〈被拋棄的男人〉烏拉曼克
〈小小世界〉版畫集　康丁斯基
〈費爾德曼的燈塔〉基希納

▶ 宮城縣美術館

🏠 宮城縣仙台市青葉區川 元支倉 34-1

☎ 022-221-2111

🖥 http://www.pref.miyagi.jp/site/mmoa/

🕐 9:30～17:00　※門票販售到 16:30 為止

🚫 週一（若適逢國定假日照常開館，隔日休館）

💴 一般：300 日圓　大學生：150 日圓　高中生（含）
以下：免費

🎨 〈黃衣女人〉席勒→P.113
〈大衛・慕勒的肖像〉基希納→P.117
〈「坎貝爾別墅壁畫第四號」的習作〉康丁斯基
→P.151
〈豐饒女神〉克利→P.153
〔其他〕
〈日本長凳〉羅特列克

 畫家索引

創藝樹系列 014

世界畫家圖典【速查極簡版】

達文西、塞尚、梵谷、畢卡索、安迪沃荷……，106 位改變西洋美術史的巨匠

監　　　修	田邊幹之助
譯　　　者	黃薇嬪
總　編　輯	何玉美
副 總 編 輯	陳永芬
責 任 編 輯	周書宇
封 面 設 計	蕭旭芳
內 文 排 版	菩薩蠻數位文化有限公司
日本製作團隊	**監修** 田邊幹之助、鈴木伸子／**插畫** 伊藤美樹／**設計** 吉田香織（STUDIO DUNK）、森山茂（Olive Green）、小堀由美子（ATELIER ZERO）／**撰文** 明道聰子、田邊進／**編集協力** 津金啓太、片山喜康、林健太郎（STUDIO DUNK）

出 版 發 行	采實出版集團
行 銷 企 劃	蔡雨庭・黃安汝
業 務 發 行	張世明・林踏欣・林坤蓉・王貞玉
國 際 版 權	施維真・劉靜茹
印 務 採 購	曾玉霞
會 計 行 政	李韶婉・許俶瑀・張婕莛
法 律 顧 問	第一國際法律事務所　余淑杏律師
電 子 信 箱	acme@acmebook.com.tw
采實粉絲團	http://www.facebook.com/acmebook01

Ｉ Ｓ Ｂ Ｎ	978-986-93030-2-6
定　　　價	420 元
初 版 一 刷	2016 年 7 月
劃 撥 帳 號	50148859
劃 撥 戶 名	采實文化事業股份有限公司 104 台北市中山區南京東路二段 95 號 9 樓 電話：（02）2511-9798 傳真：（02）2571-3298

國家圖書館出版品預行編目（CIP）資料

世界畫家圖典【速查極簡版】：達文西、塞尚、梵谷、畢卡
索、安迪沃荷……，106位改變西洋美術史的巨匠 /田邊幹之
助作；黃薇嬪譯.
-- 初版. -- 臺北市：采實文化, 2016.07
　面；　公分. --（創藝樹系列；14）
譯自：画家事典. 西洋絵画編
ISBN 978-986-93030-2-6（平裝）

1.繪畫史 2.畫家 3.畫論 4.歐洲

940.94　　　　　　　　　　　　　　105005585

"GAKA JITEN SEIYO-KAIGA HEN" supervised by Mikinosuke Tanabe
Copyright © 2014 GENKOSHA Co., Ltd.
All rights reserved.
Original Japanese edition published by GENKOSHA Co., Ltd.

This Traditional Chinese language edition is published by arrangement with GENKOSHA Co., Ltd, Tokyo
in care of Tuttle-Mori Agency, Inc., Tokyo through Keio Cultural Enterprise Co., Ltd., New Taipei City, Taiwan.

采實出版集團
ACME PUBLISHING GROUP